強悍可愛
女性

女子格鬥
姿勢集

女僕裝・日式功夫裝・泳衣
性感軍裝・旗袍篇

攝 影

久門 易

（寫真道場）

監 修

NEKO NO SHIPPO

瑞昇文化

請 先 閱 讀 本 頁 。

本姿勢攝影集可應用於插畫、漫畫、製作動畫、拍攝照片等方面，依照本書中的照片進行姿勢描繪、模仿拍攝等，作為個人或商業作品內的創作參考素材。

但是，若將本書的照片直接複製或者進行數位加工等，乃為違反著作權法之行為，還請注意。

本書之模特兒為具備多種武術之段數者，經過多重訓練、並且在攝影前仔細暖身過，才進行動作姿勢的拍攝。本書呈現的部分姿勢，若由不具武術經驗或未經訓練者任意模仿，可能引發受傷，務請多加留心。

關於攝影角度及使用鏡頭

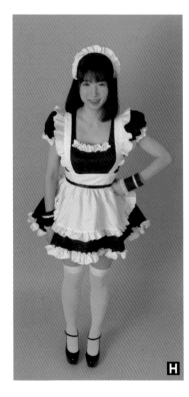

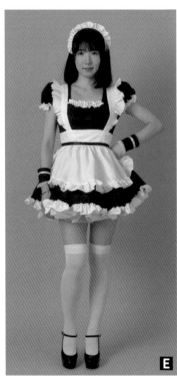

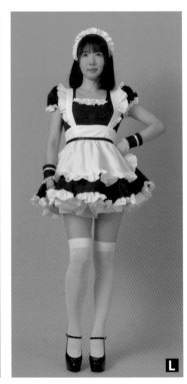

棚內攝影的部分姿勢使用俯視角度（高度約2.5m）、平視角度（一般使用相機的視線高度：約1.5m）、仰視角度（高度約0.7m）的位置共三台相機，將被攝體置於畫面內拍攝。

如上方照片所示，同一個姿勢會拍攝**H**俯視角度、**E**平視角度、**L**仰視角度三種。

三台相機鏡頭焦距都使用35mm廣角鏡。戶外攝影則使用廣角鏡或標準鏡。

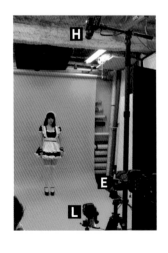

CONTENTS

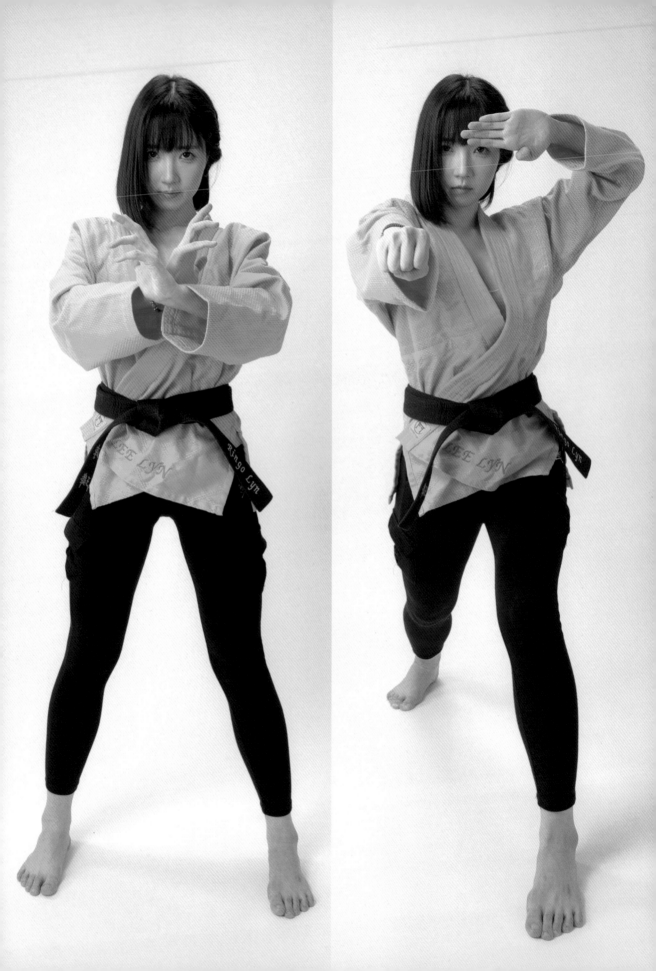

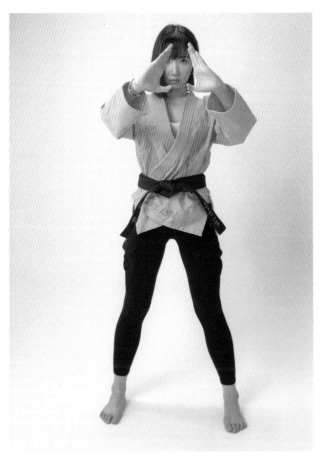
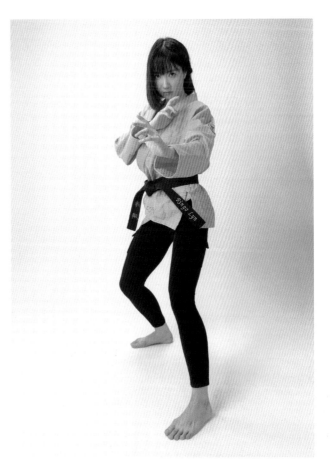
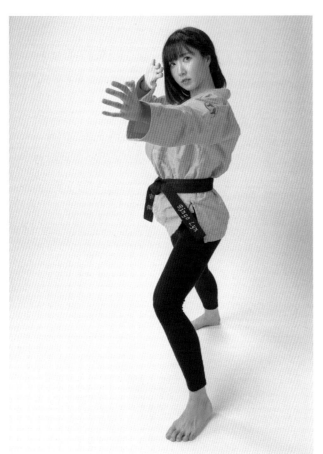
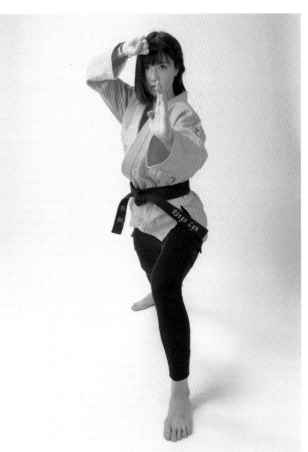

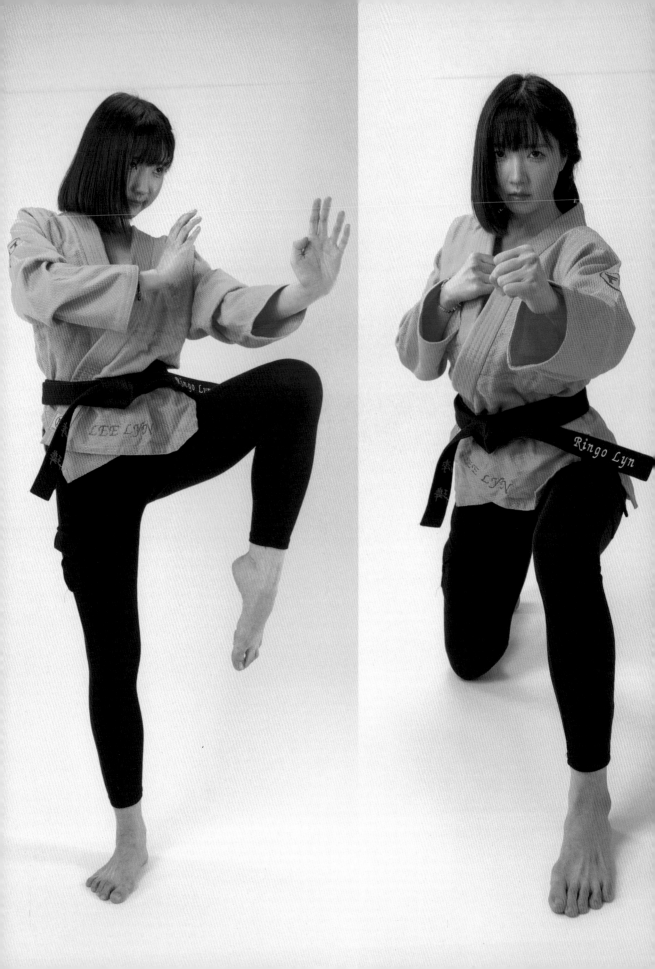

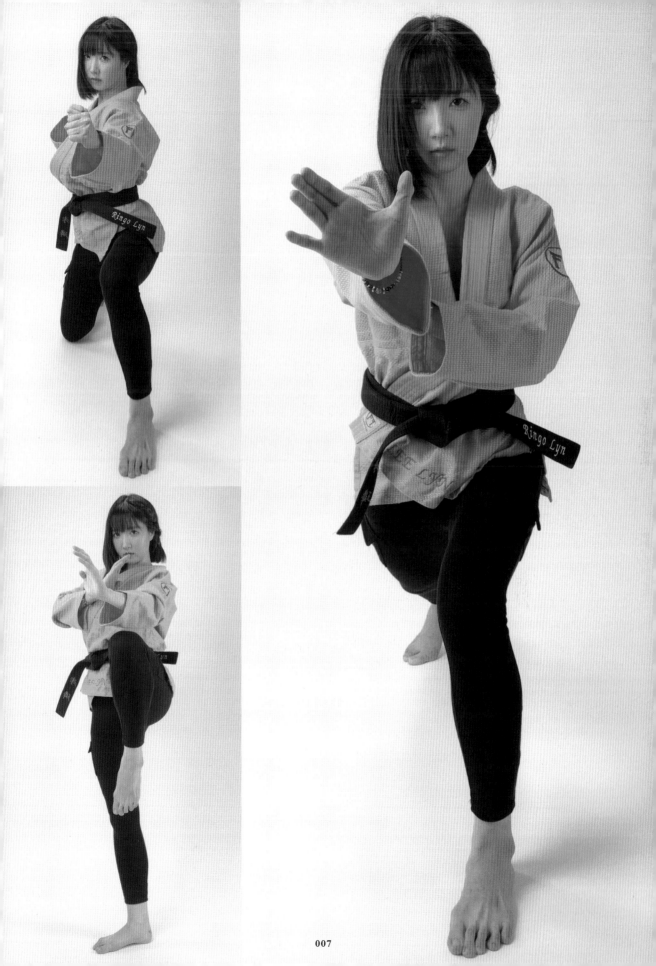

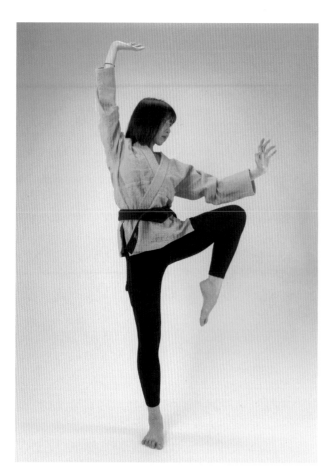
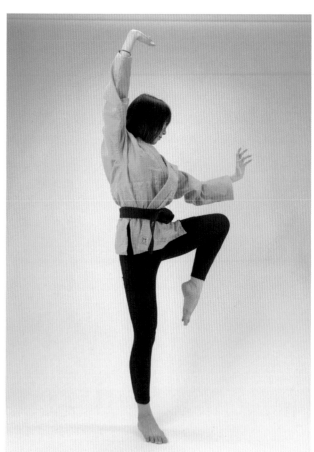
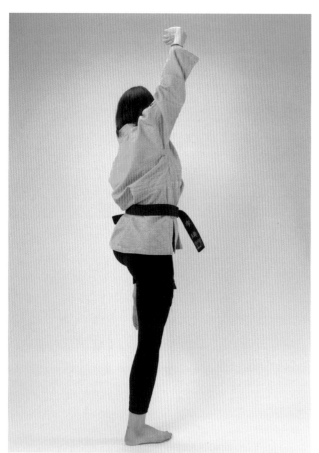
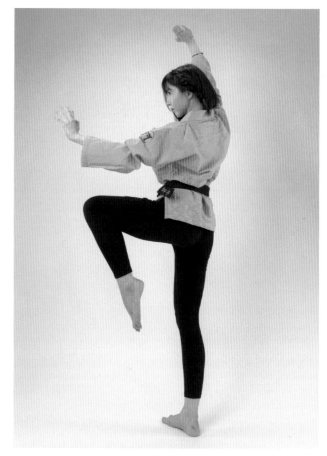

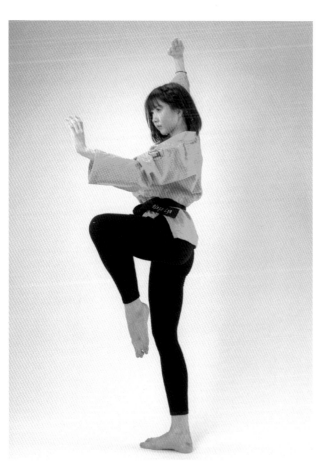
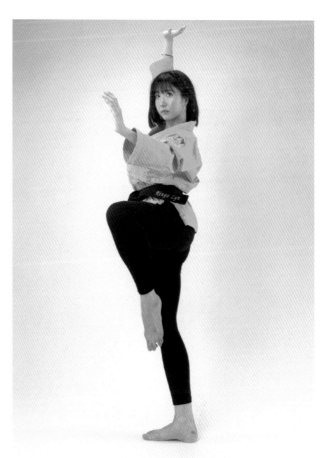
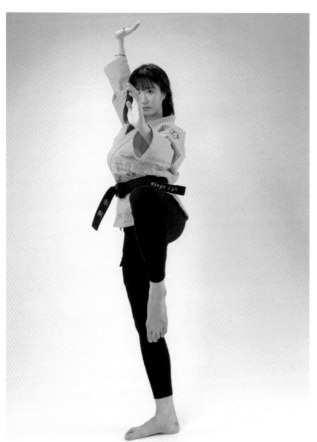
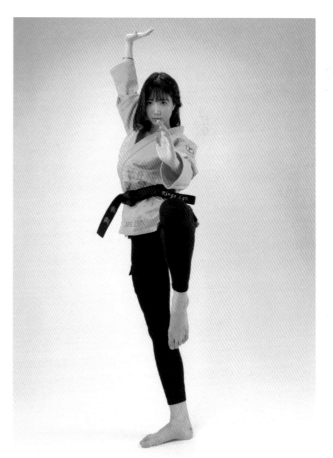

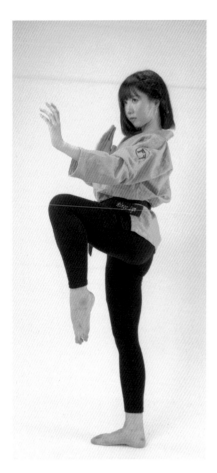
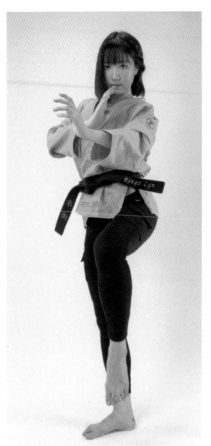
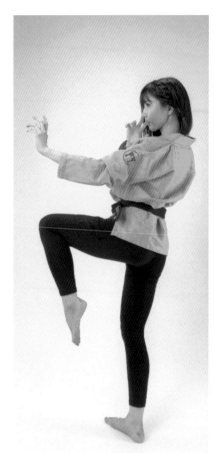
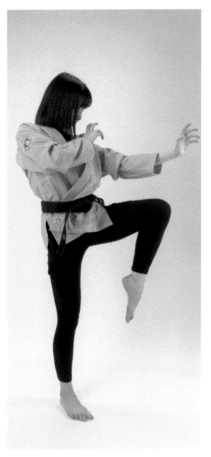
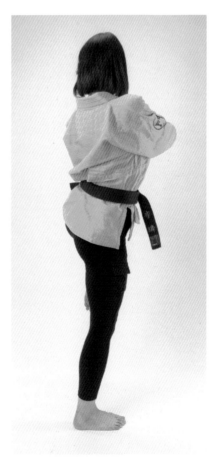
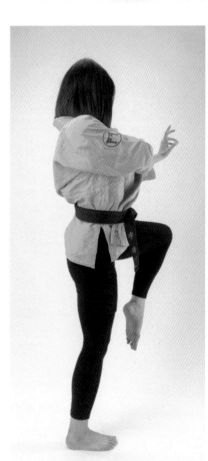

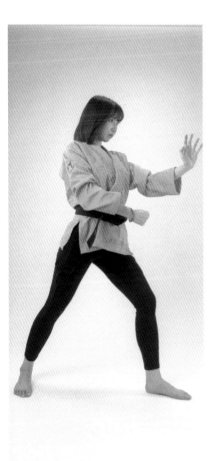
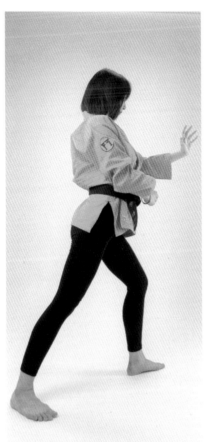
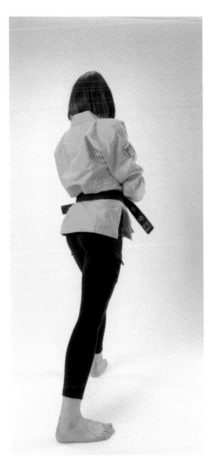
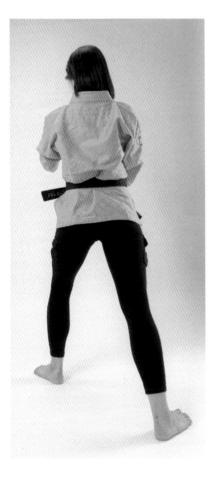
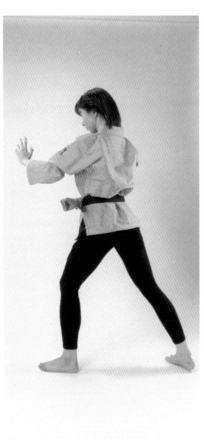
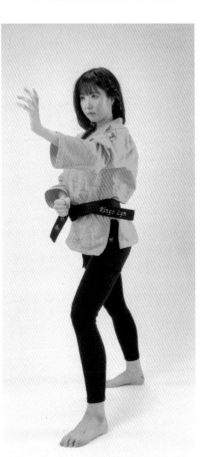

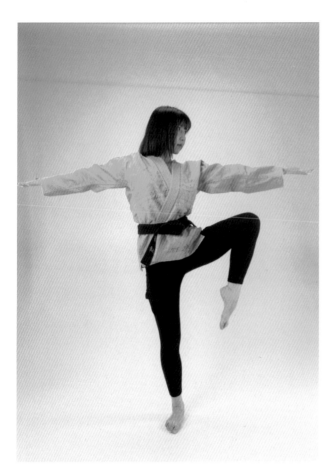
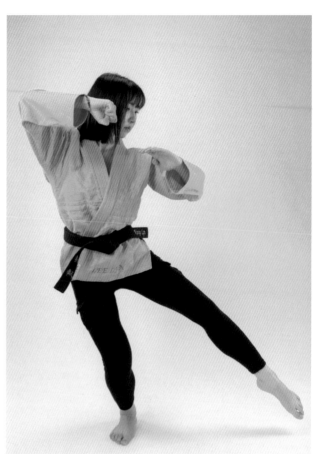
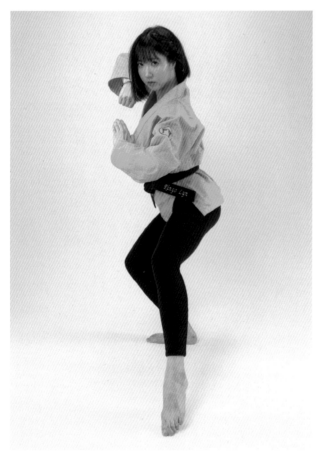
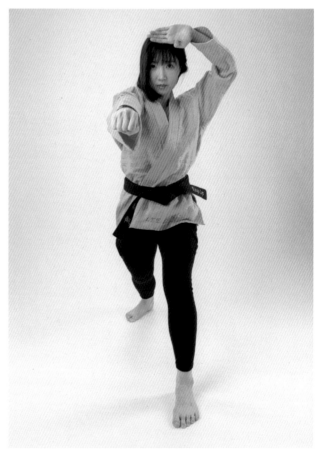

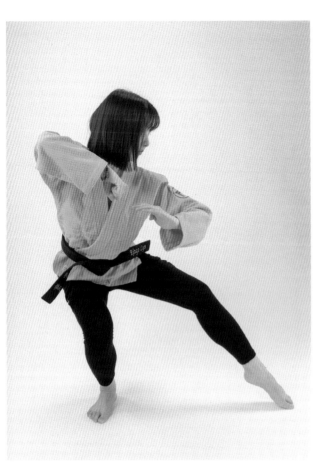

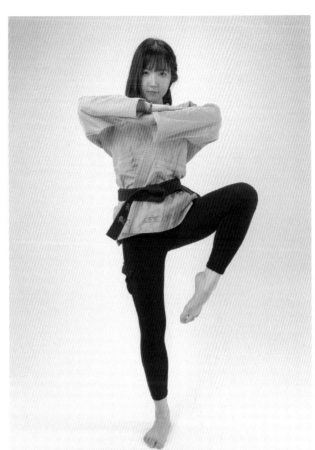

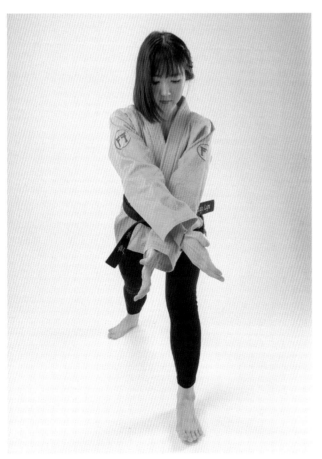

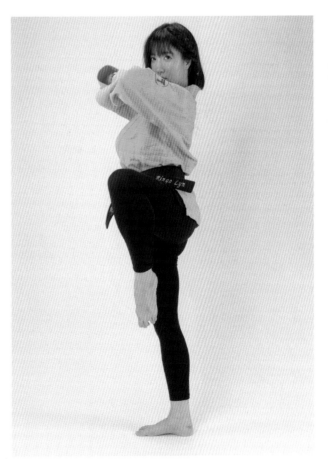

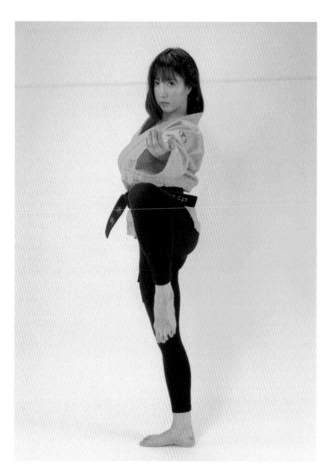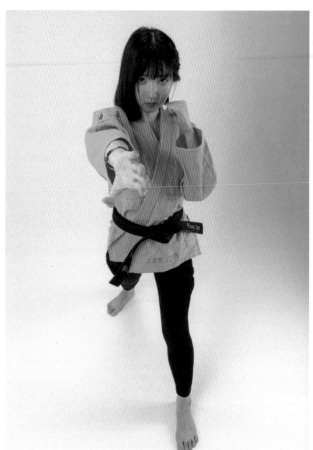
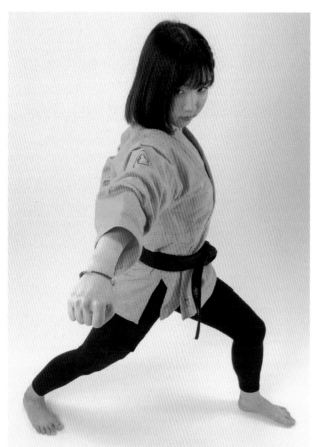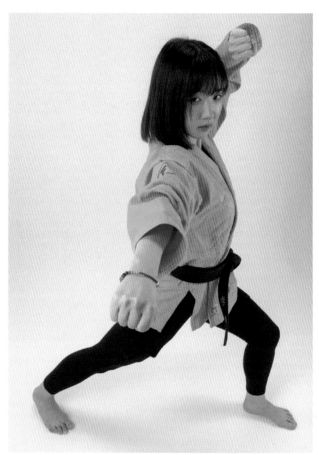

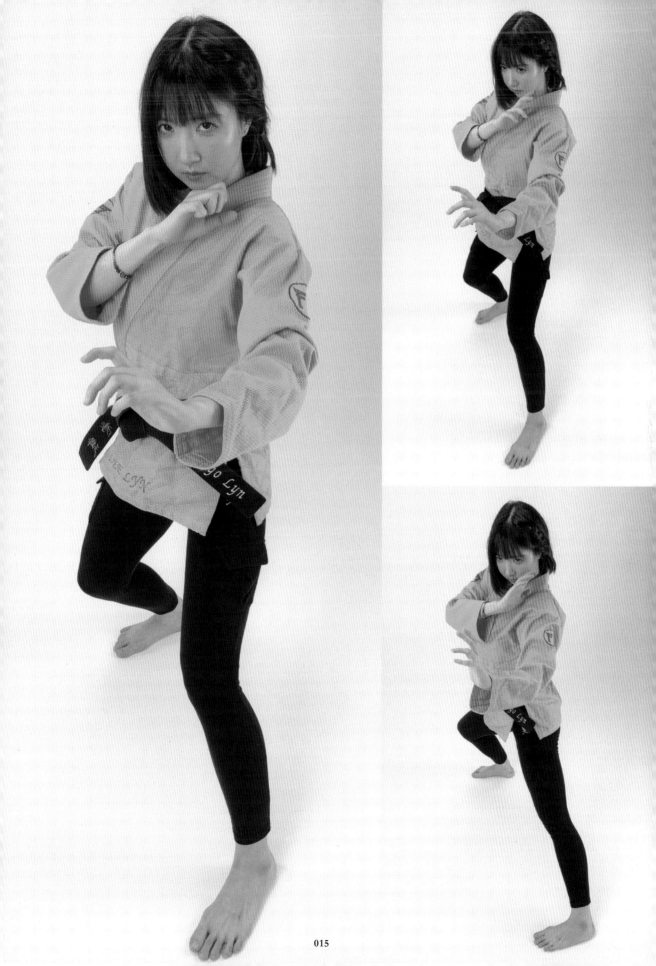

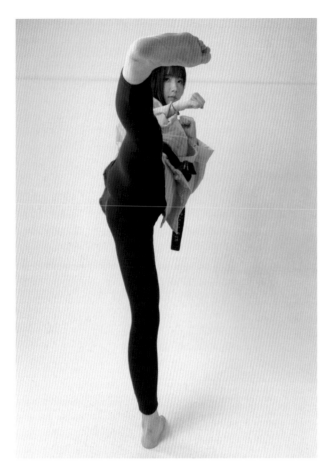
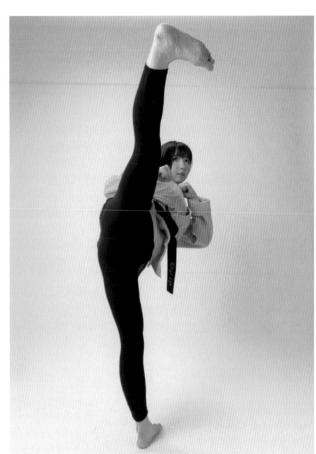
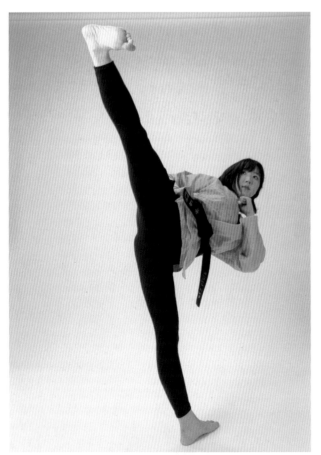
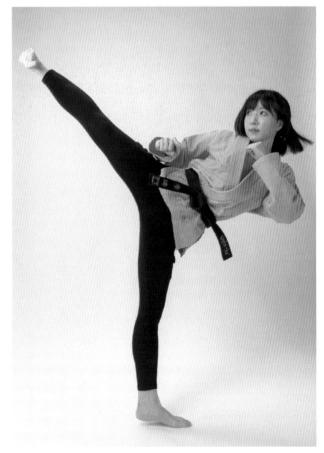

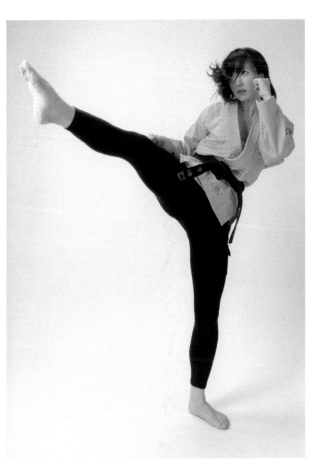
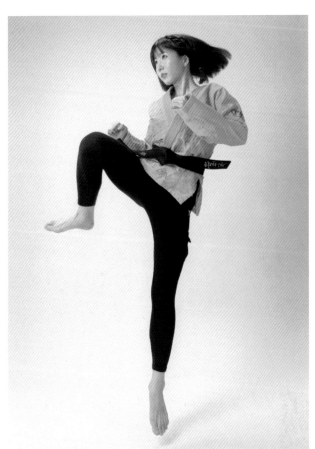
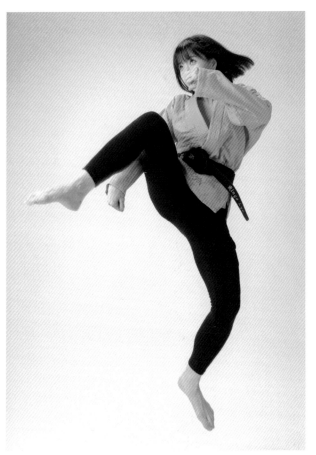
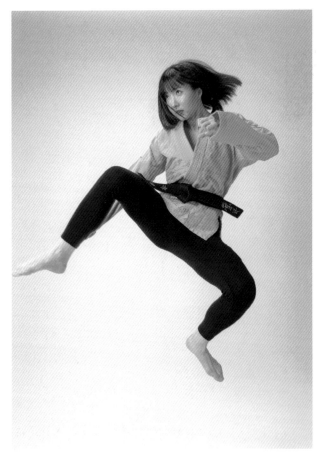

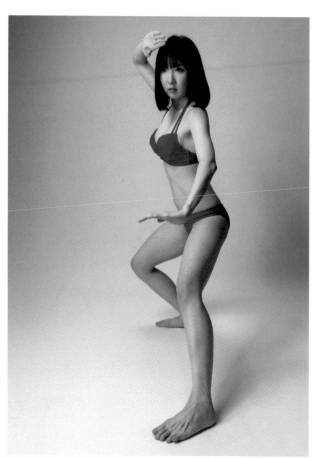
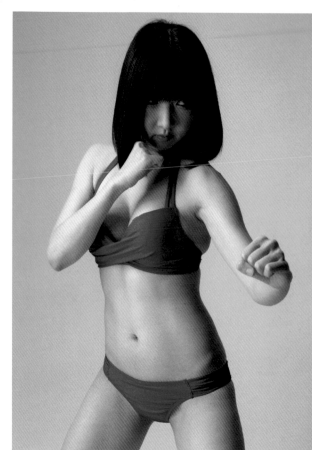
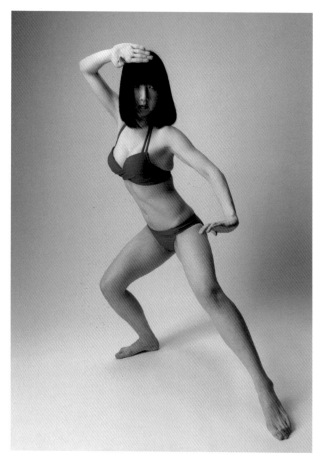
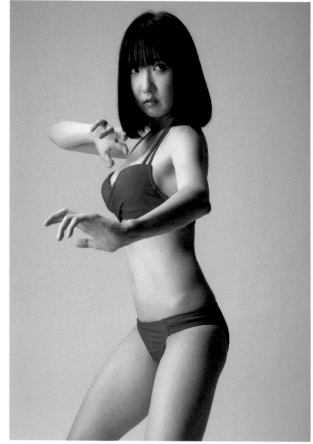

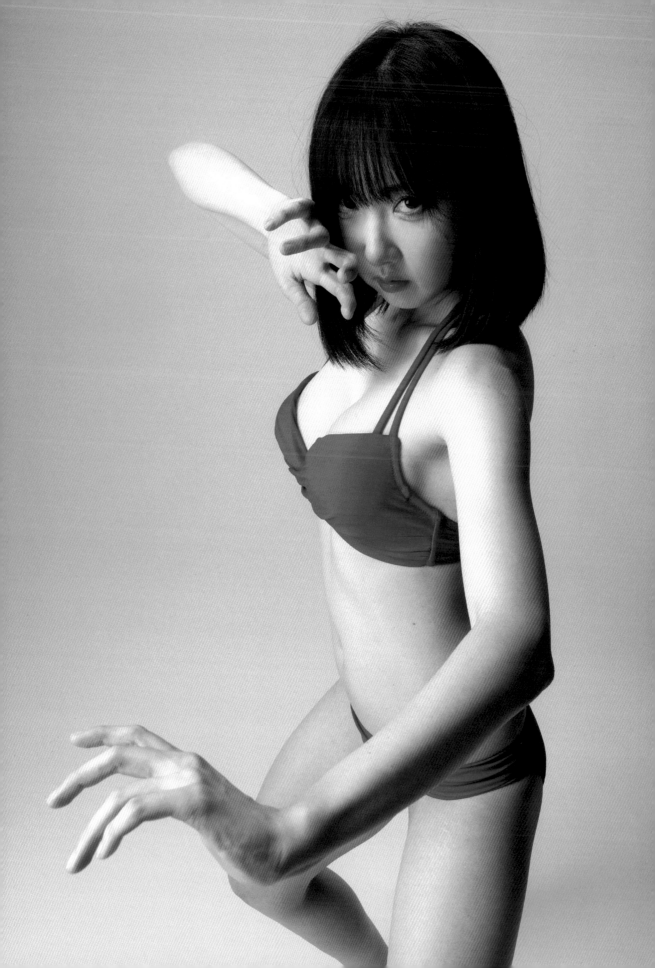

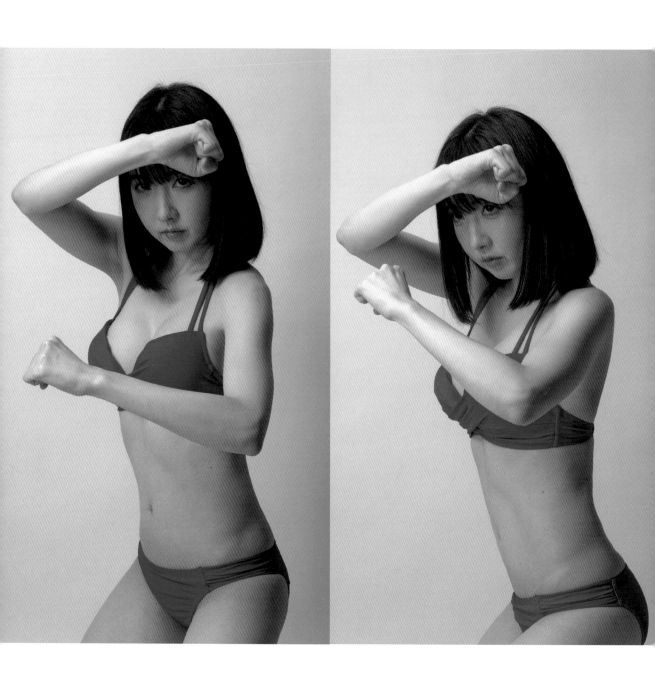

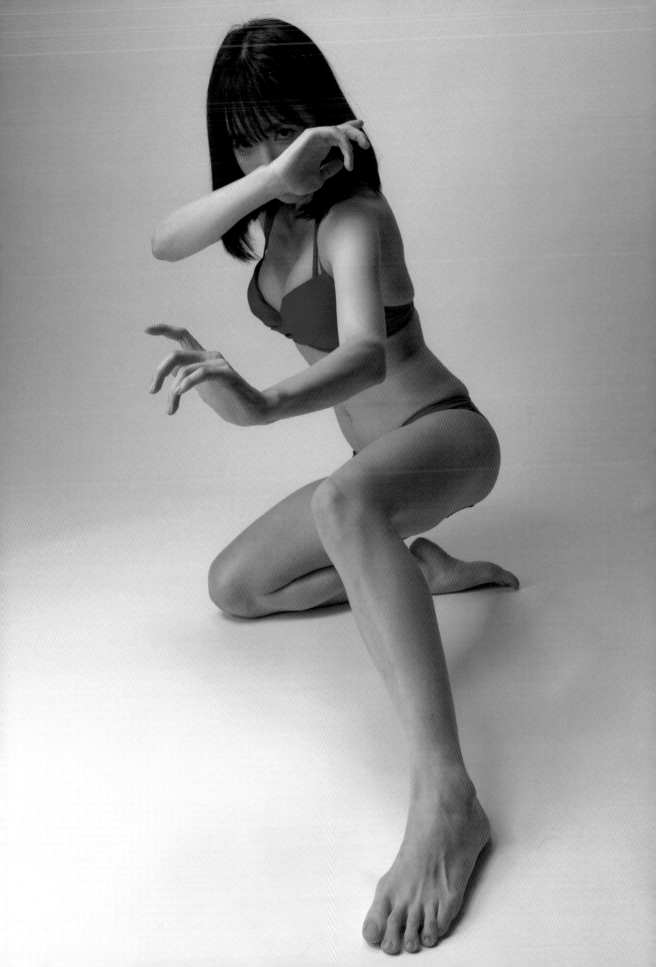

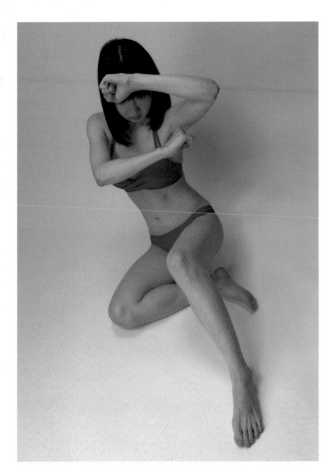
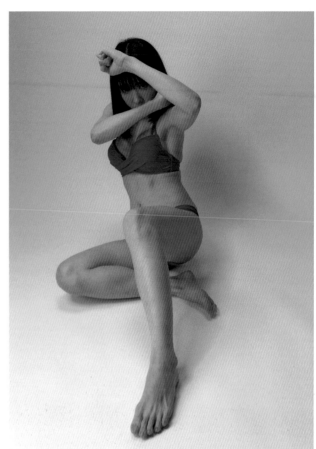
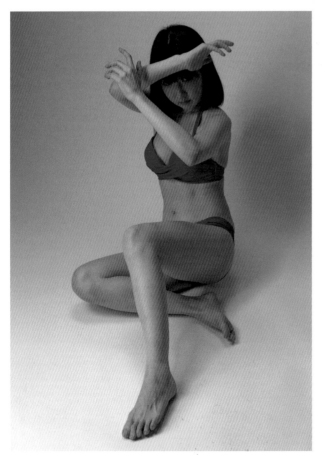
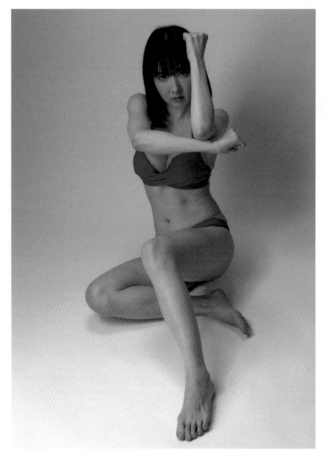

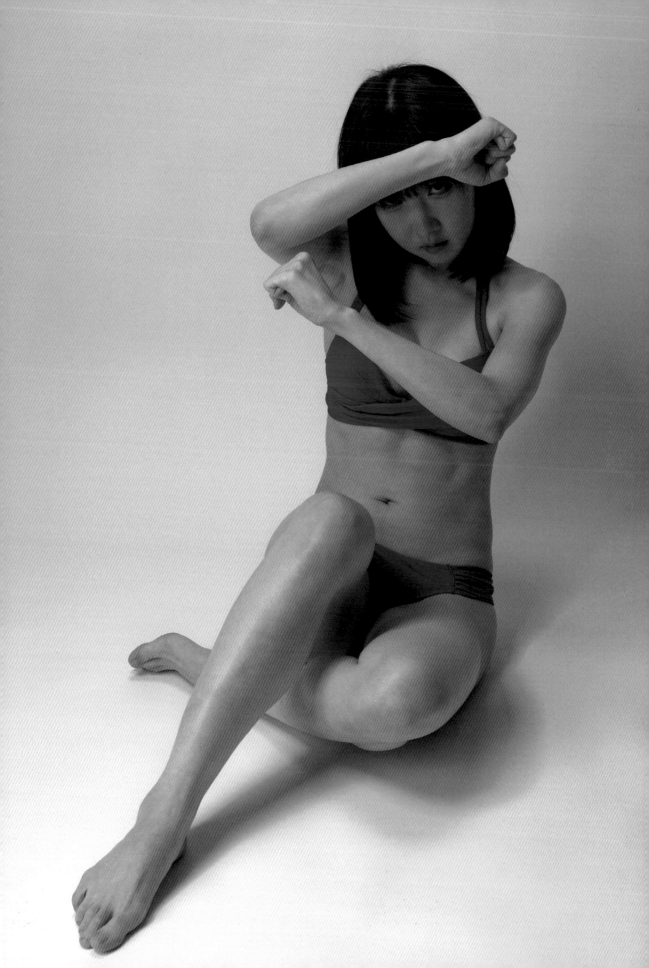

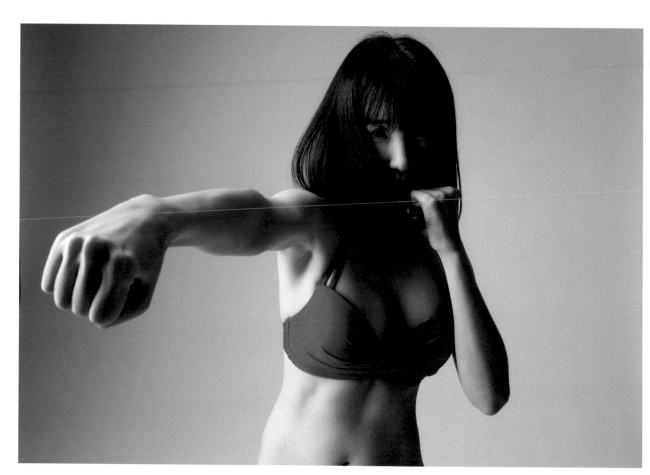

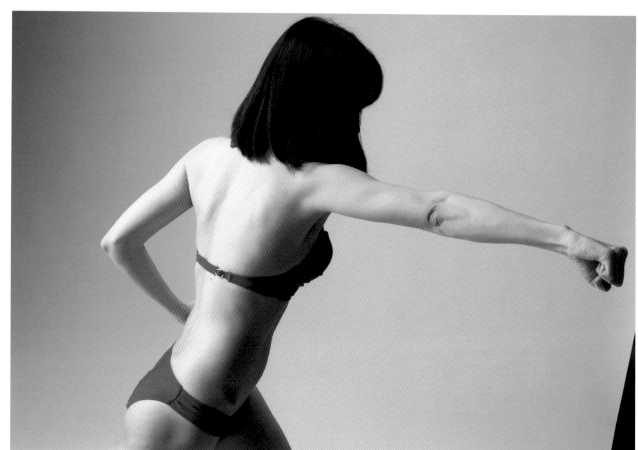

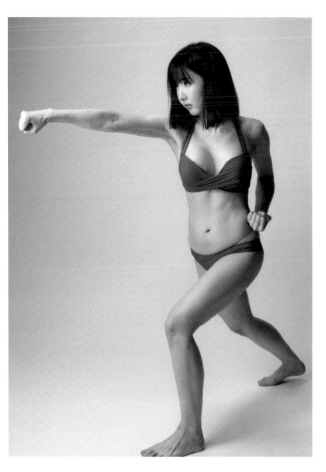
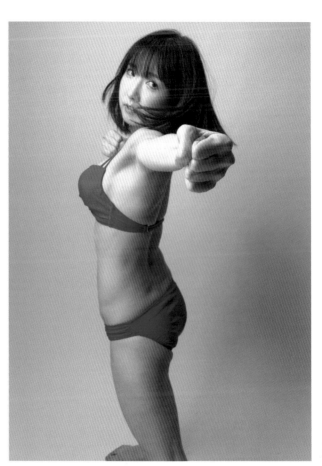
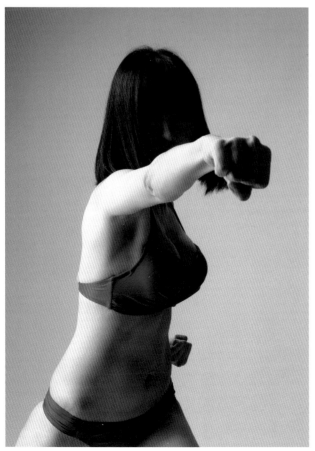
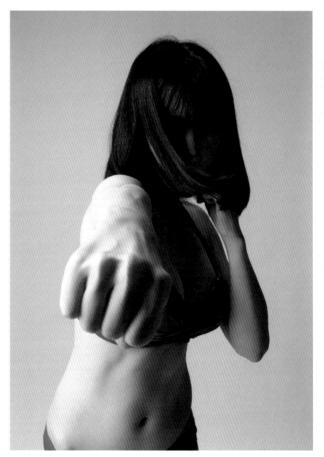

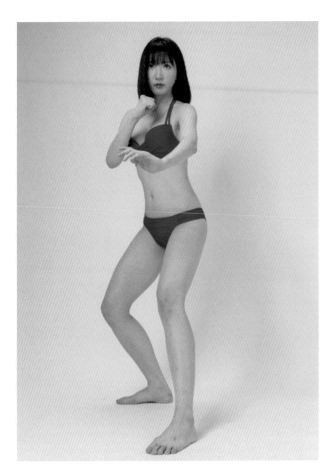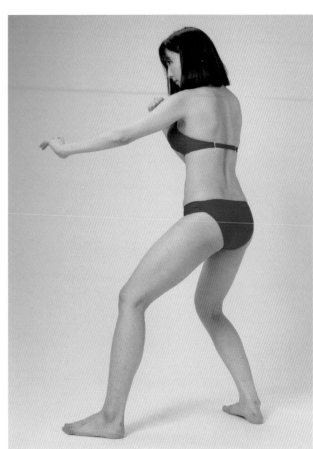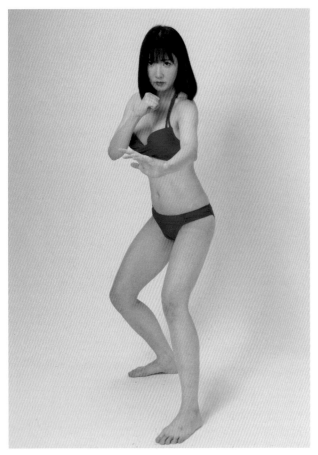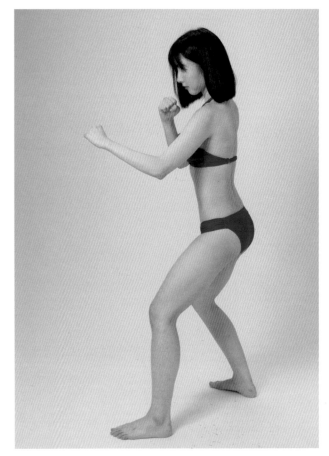

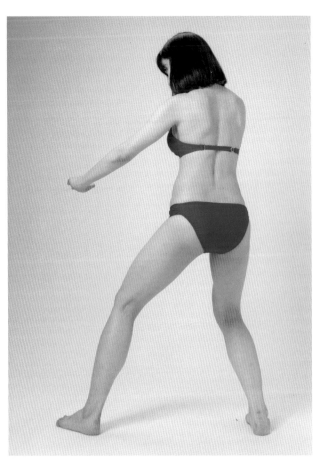
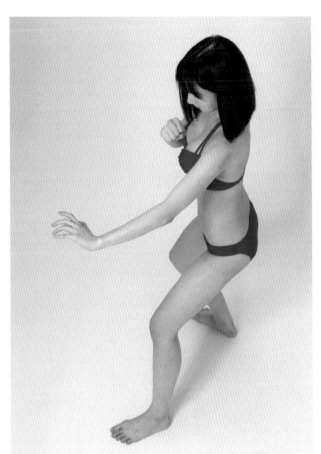
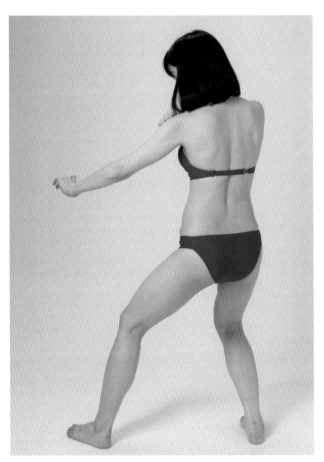
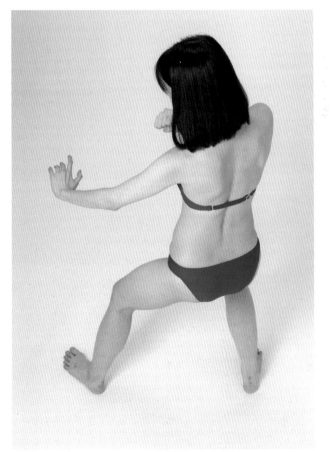

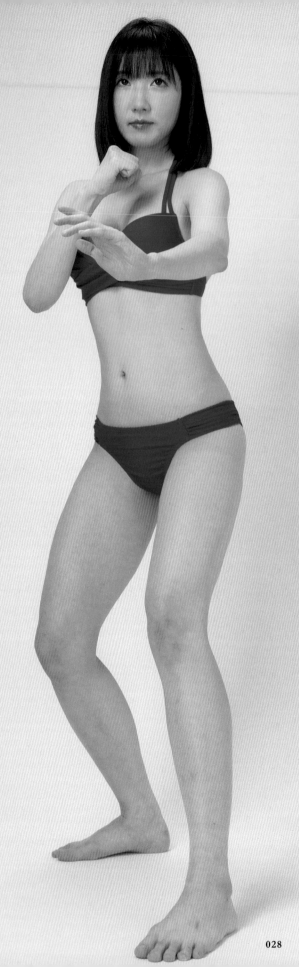
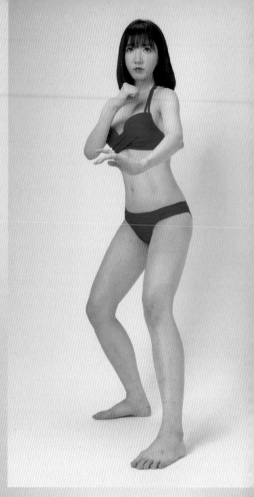
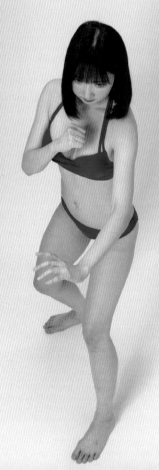

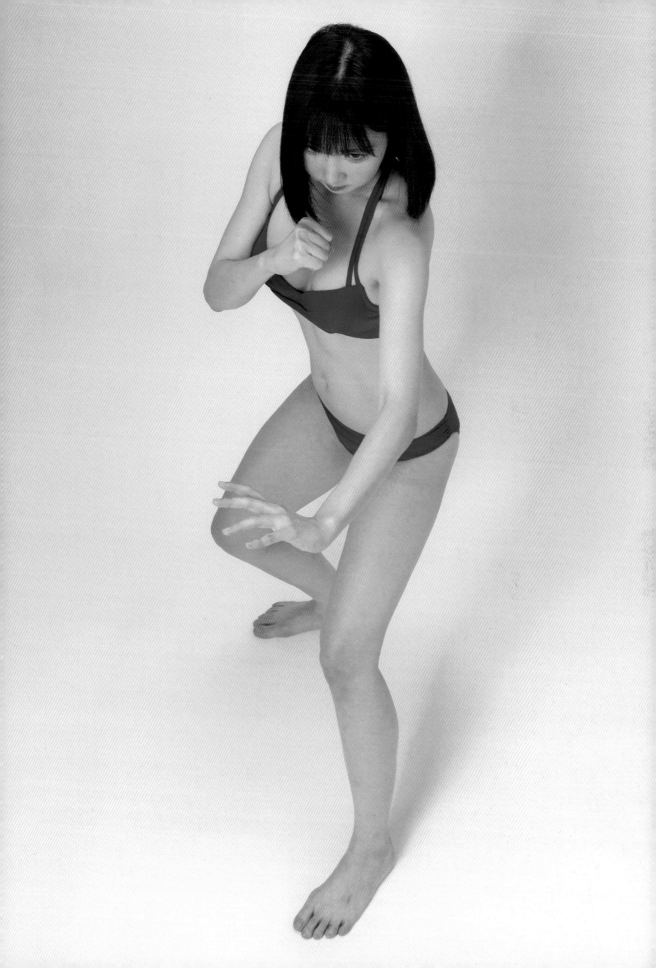

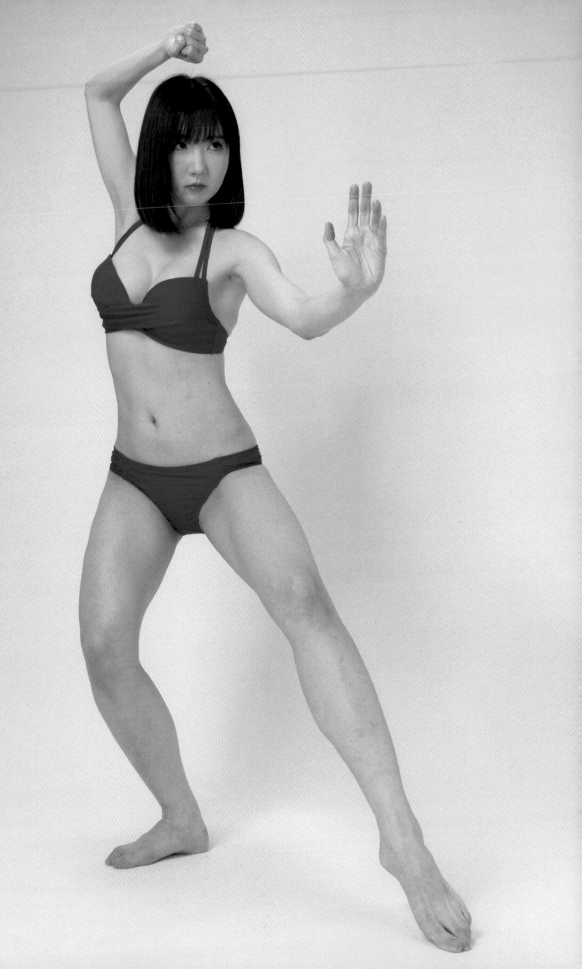

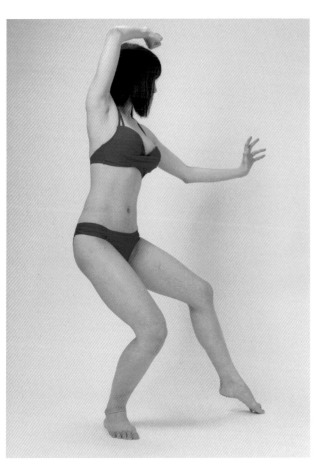
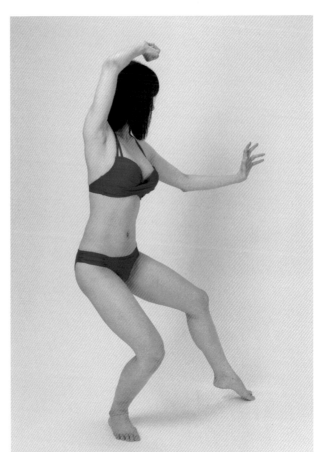
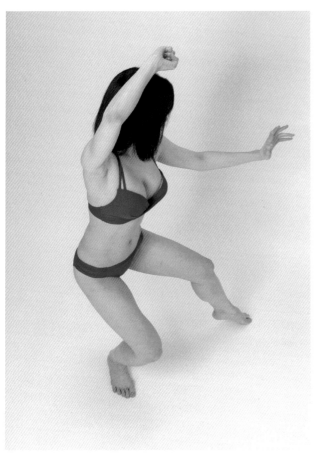
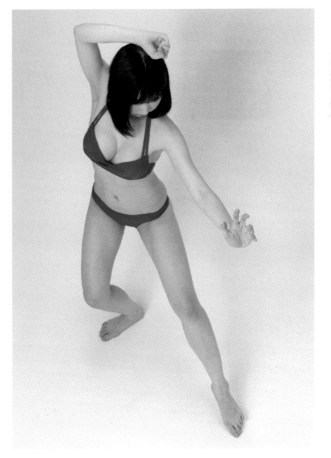

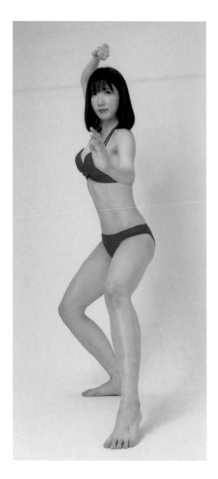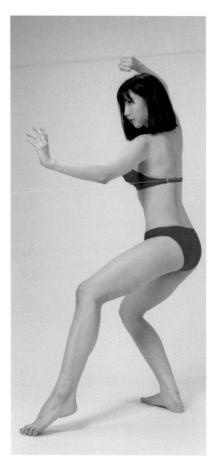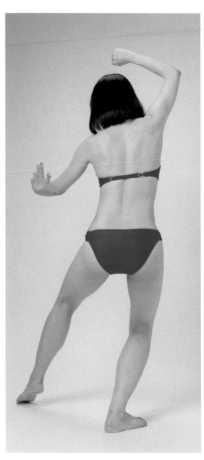
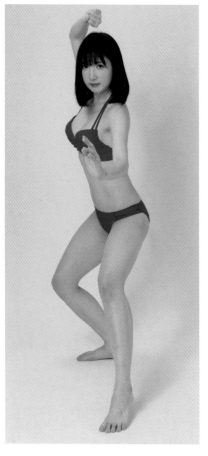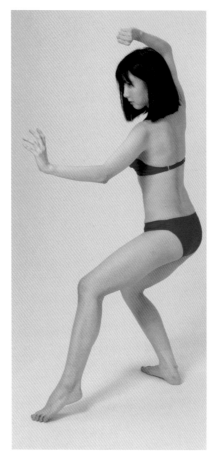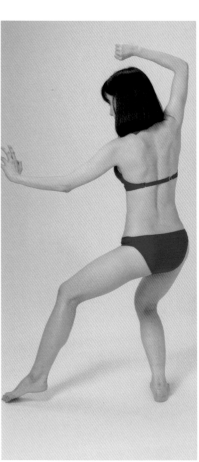

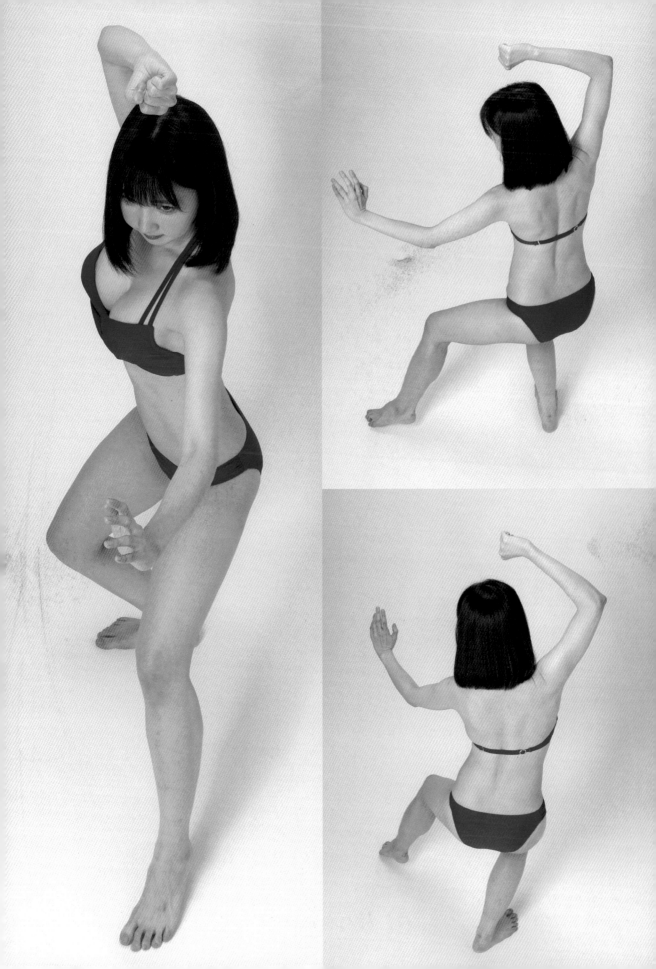

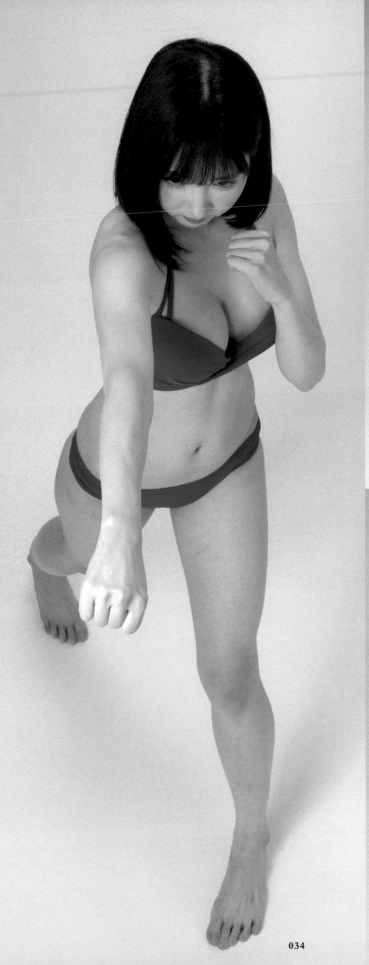
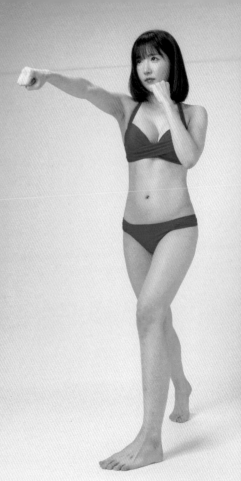
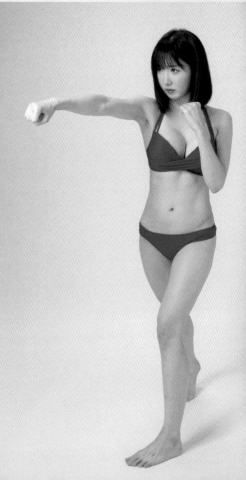

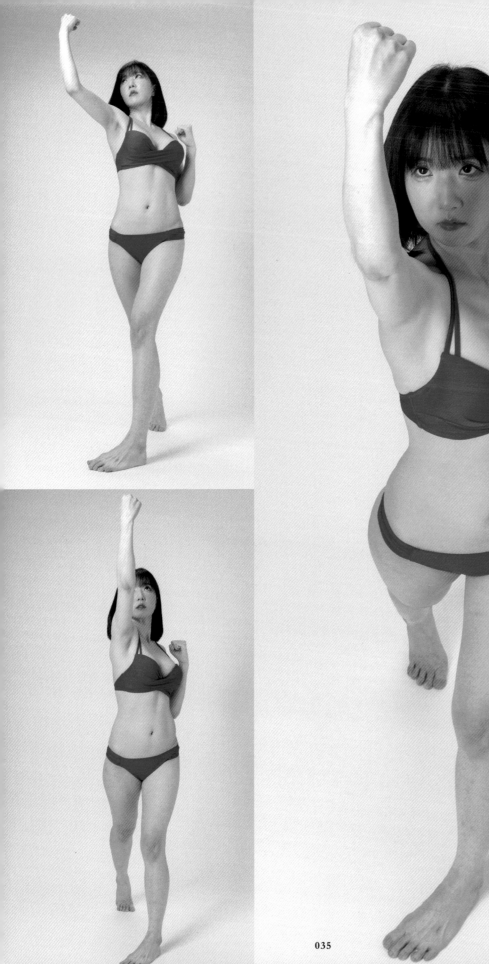
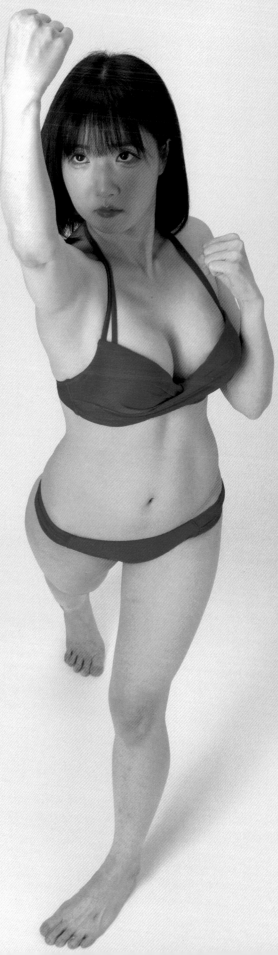

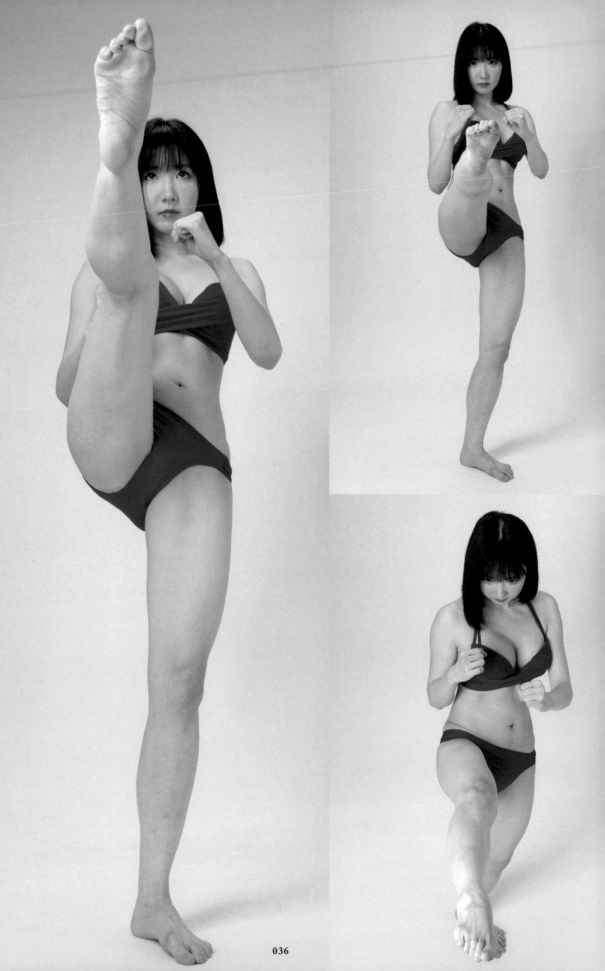

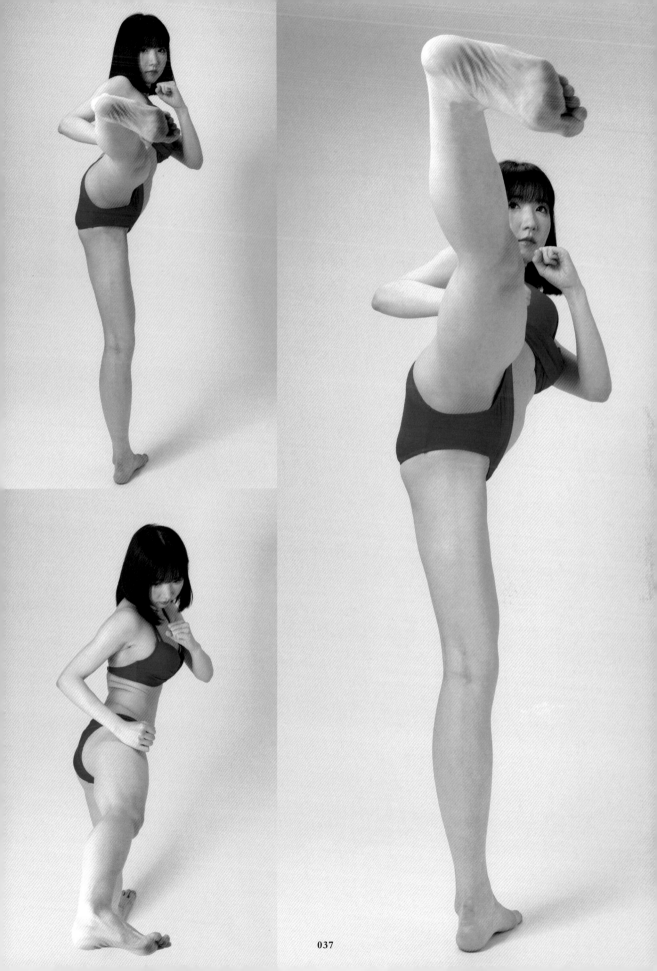

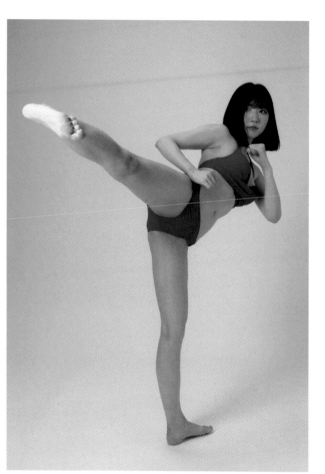
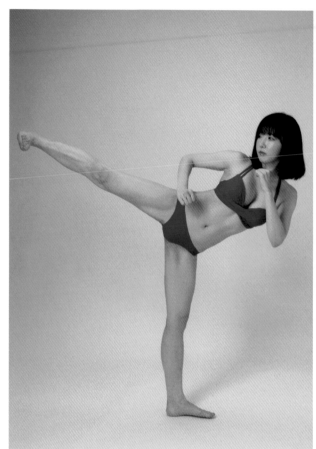
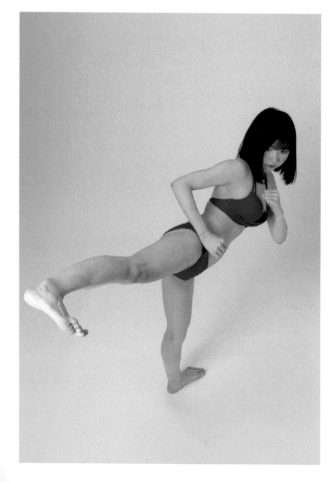
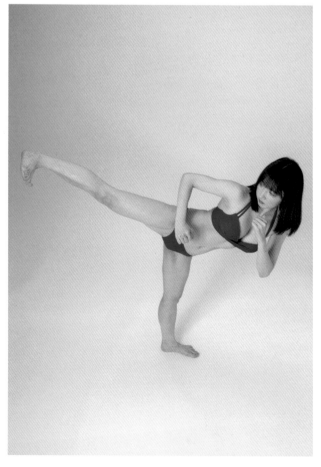

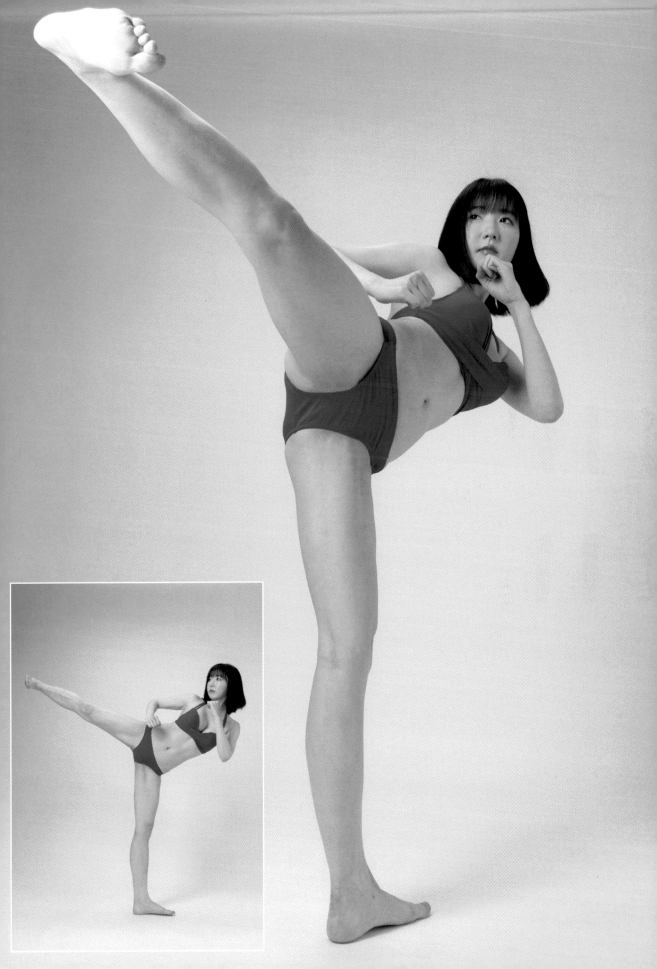

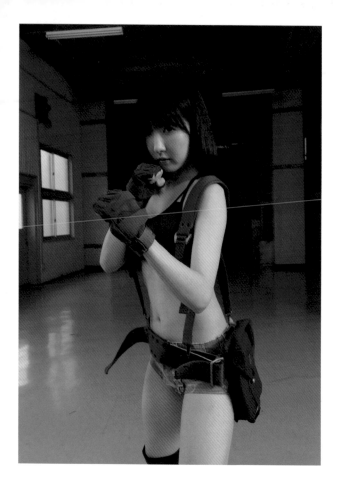
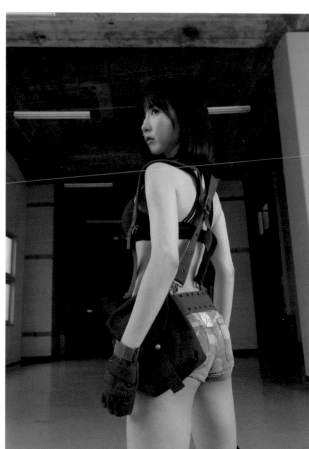
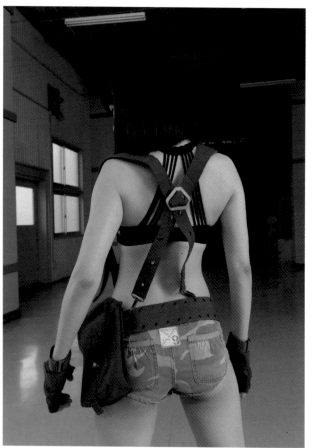
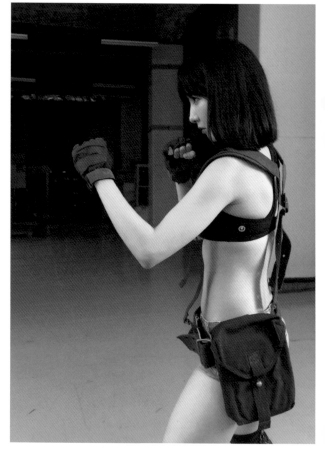

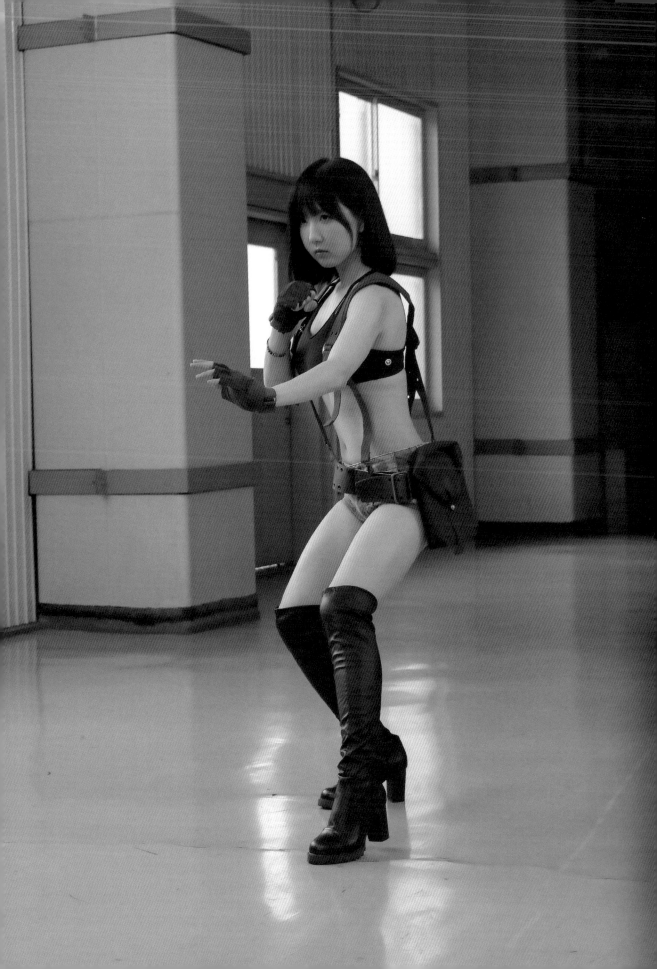

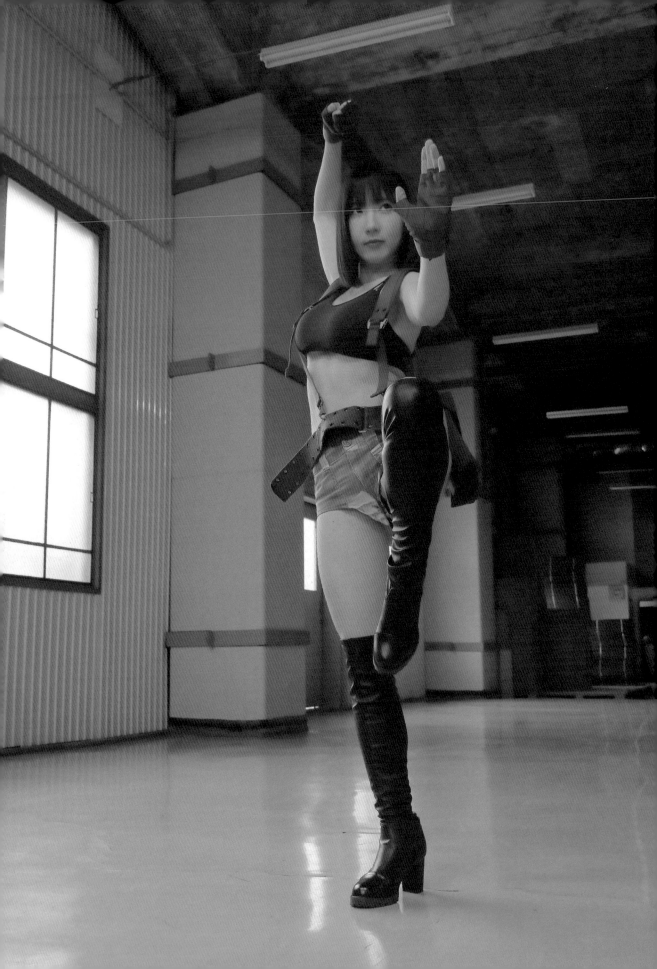

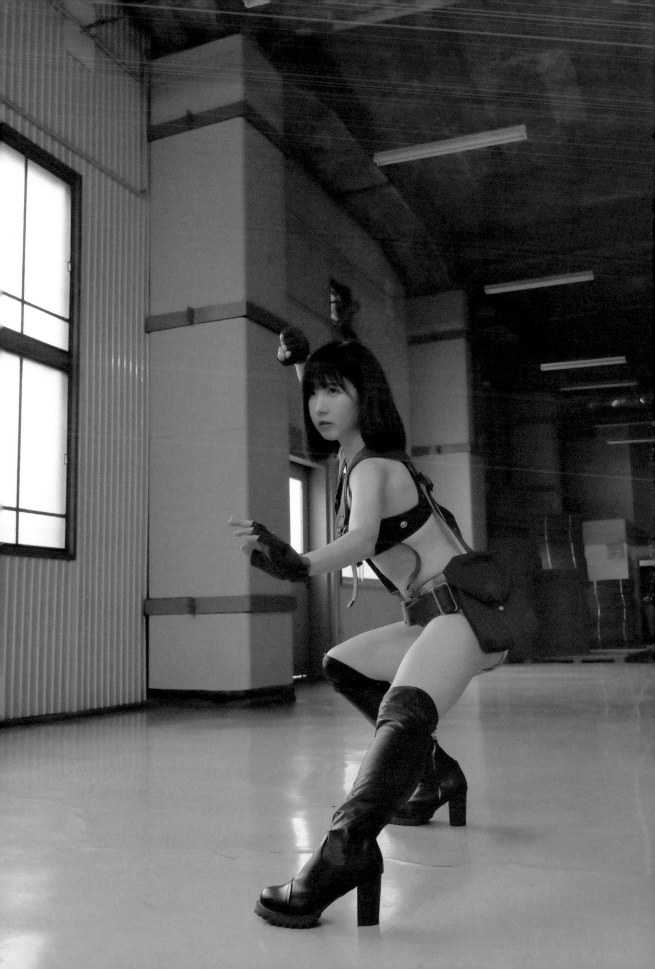

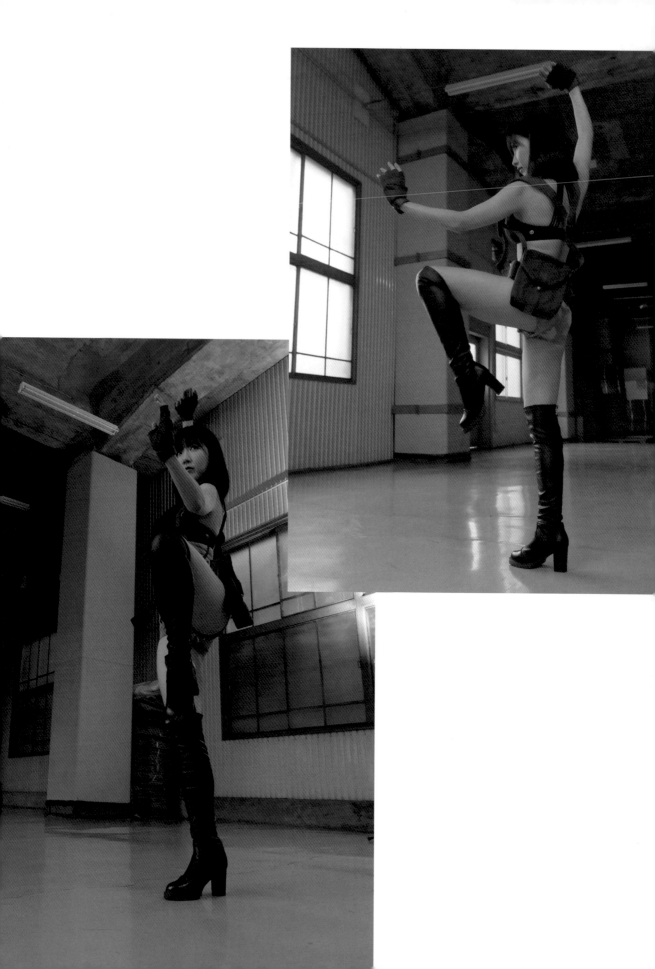

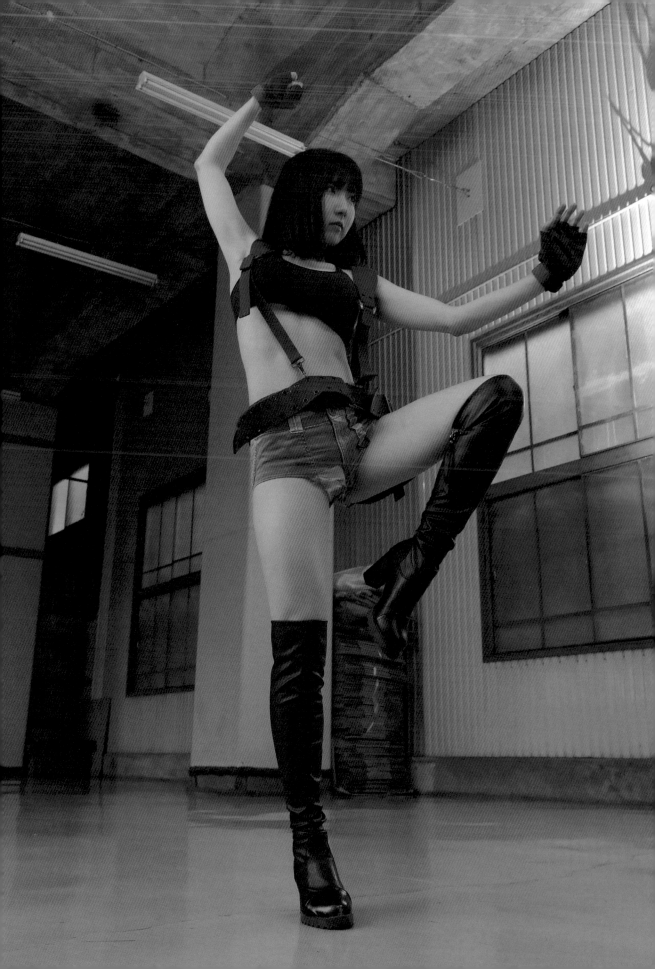

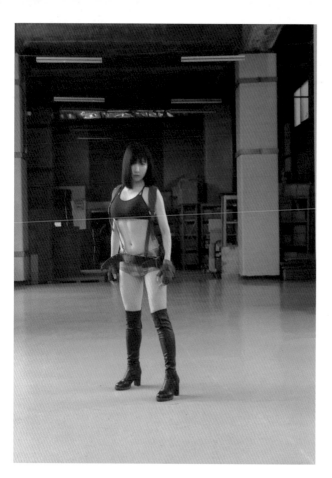
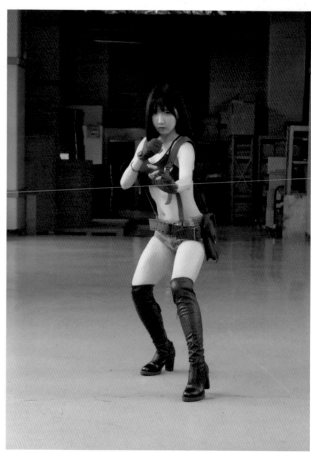
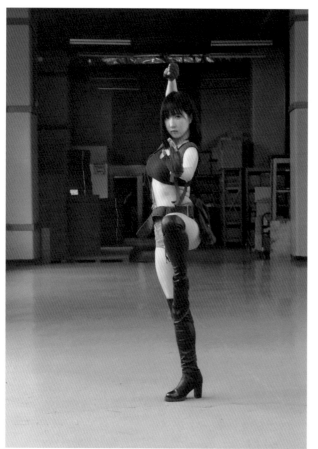
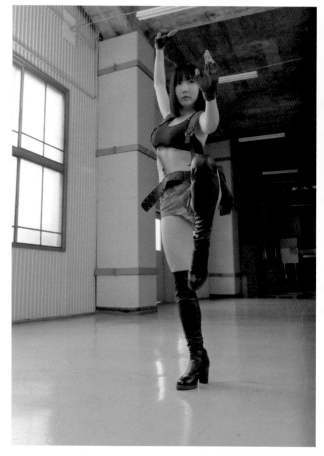

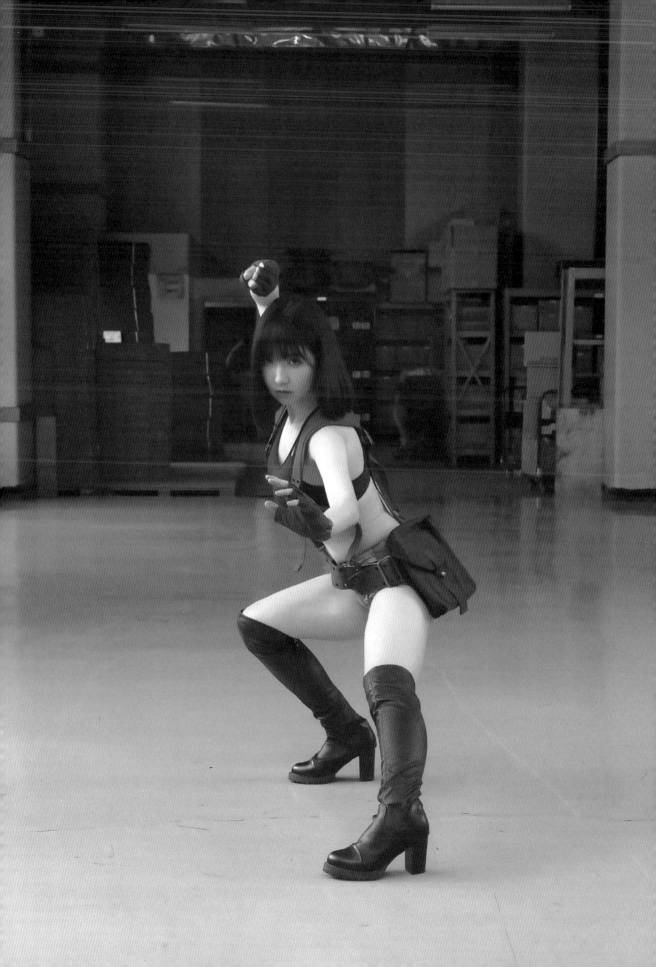

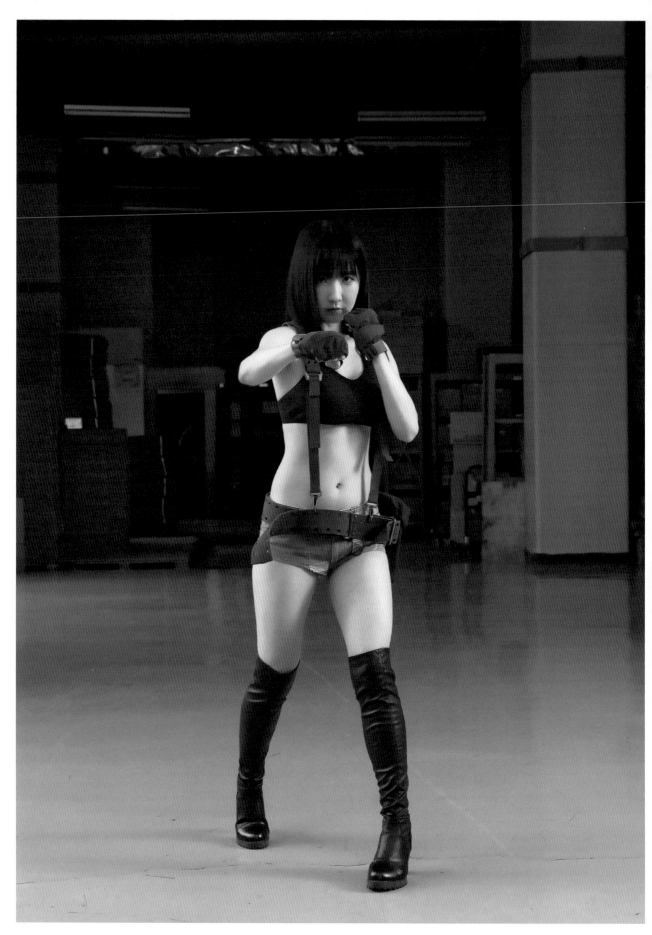

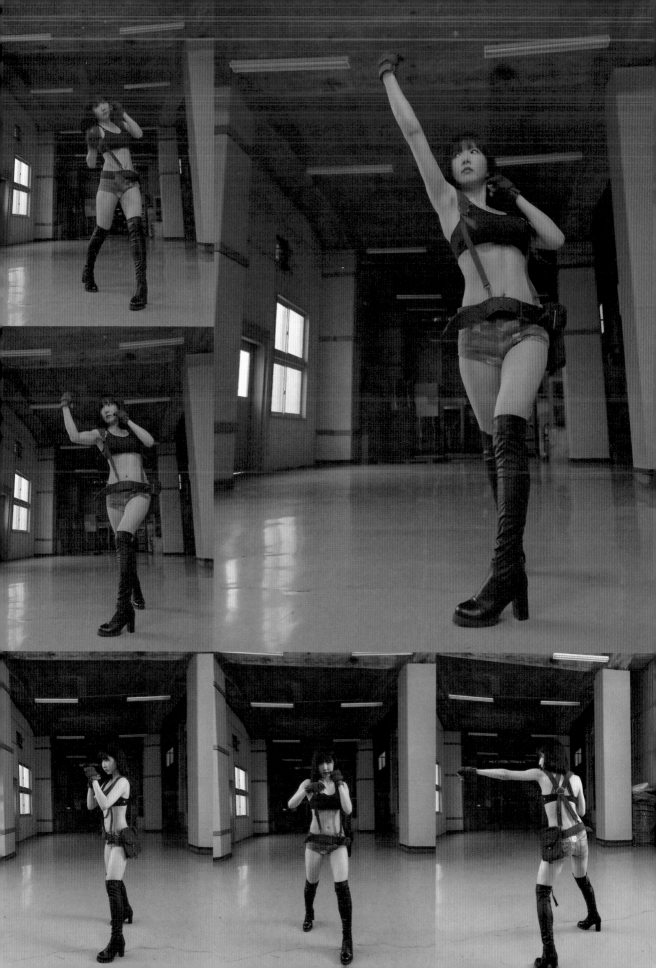

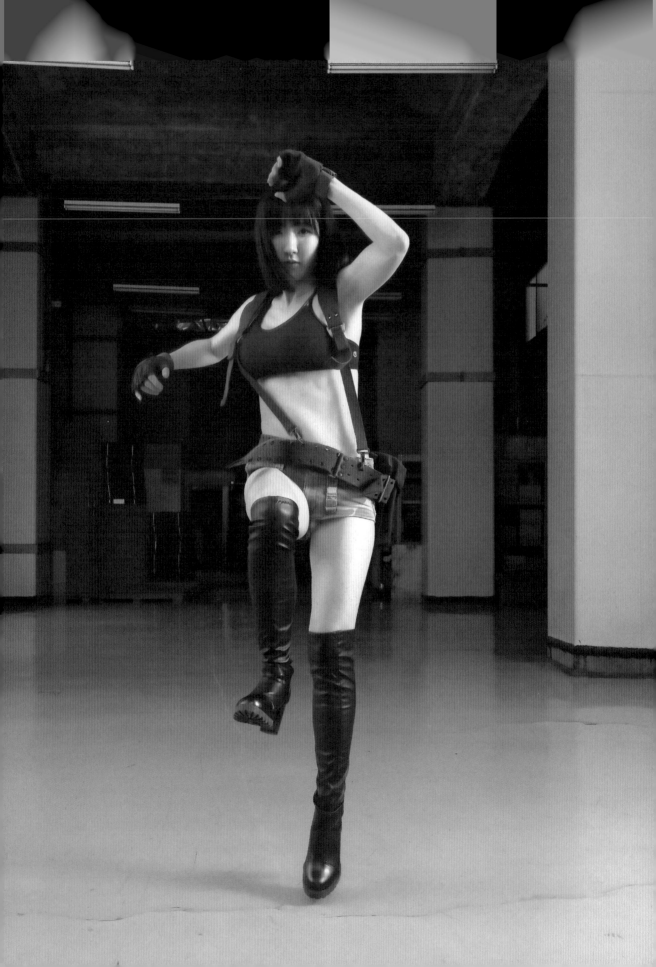

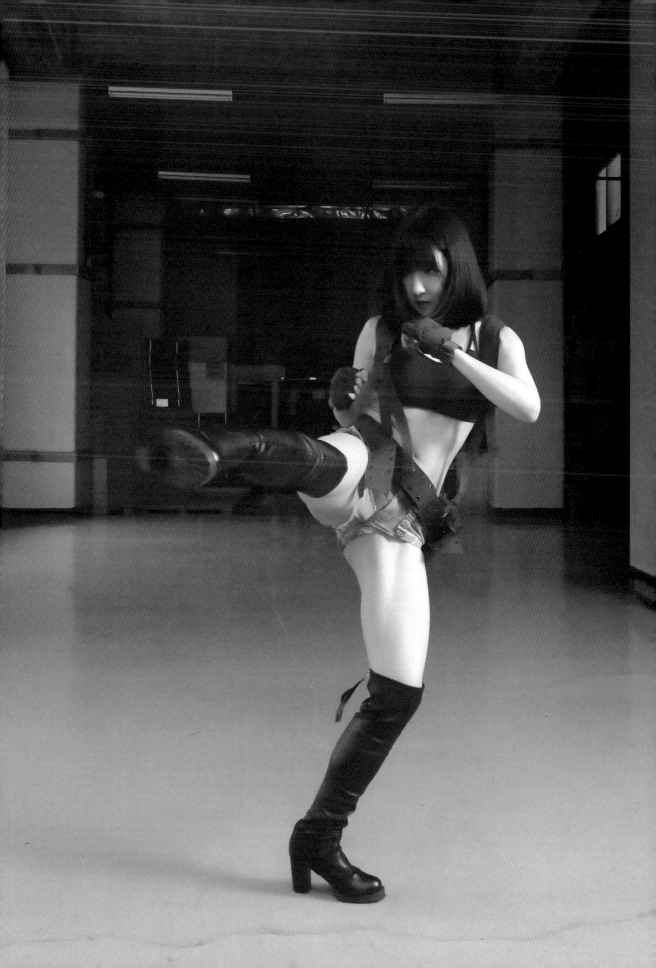

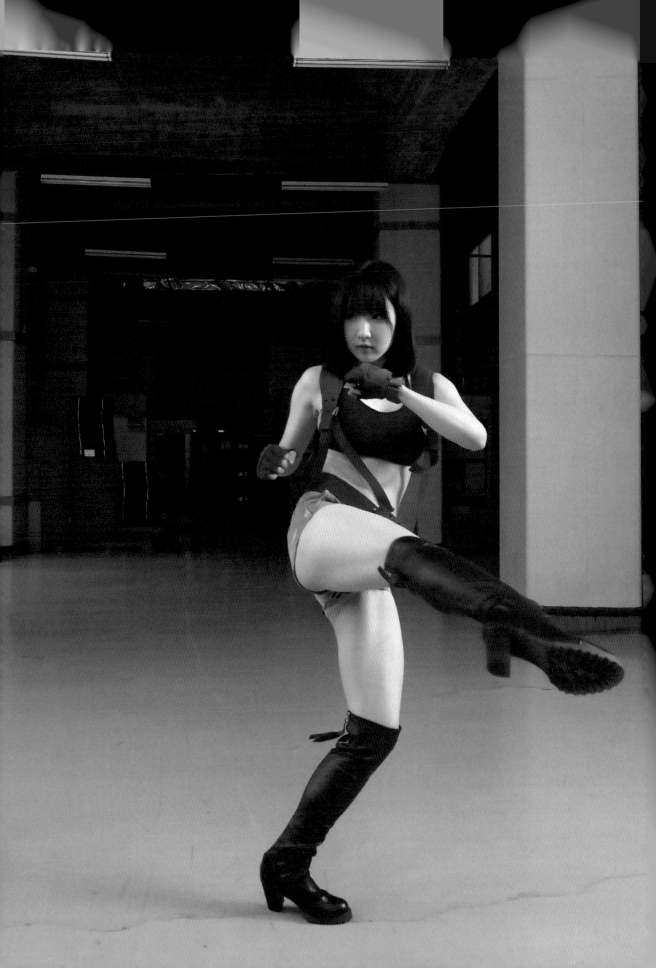

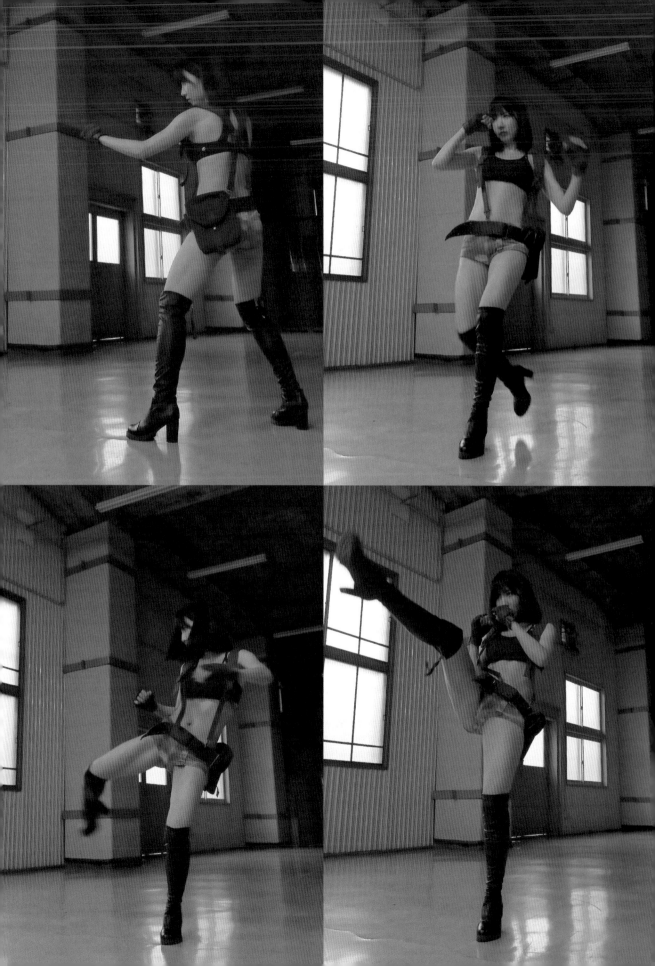

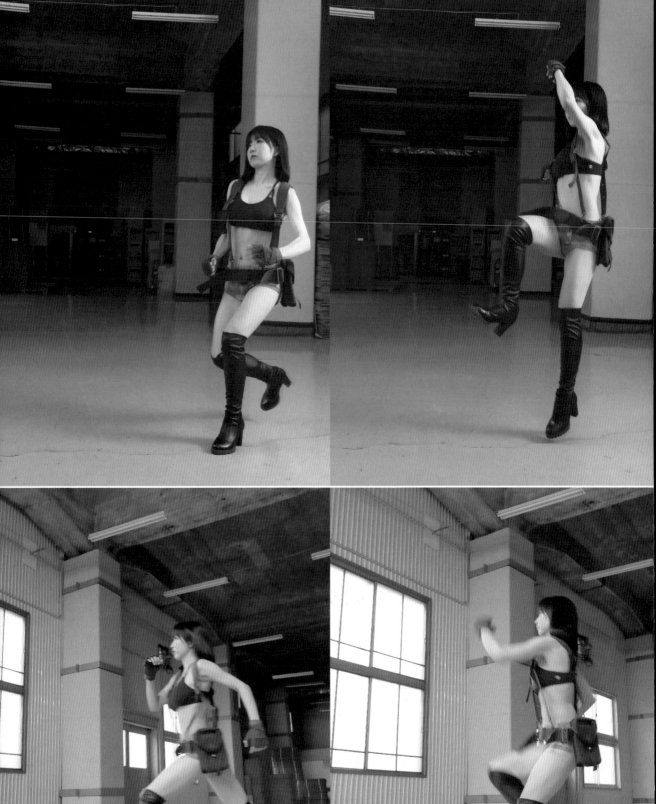
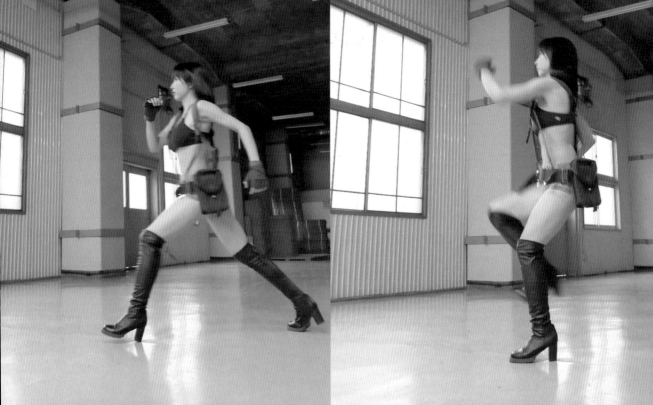

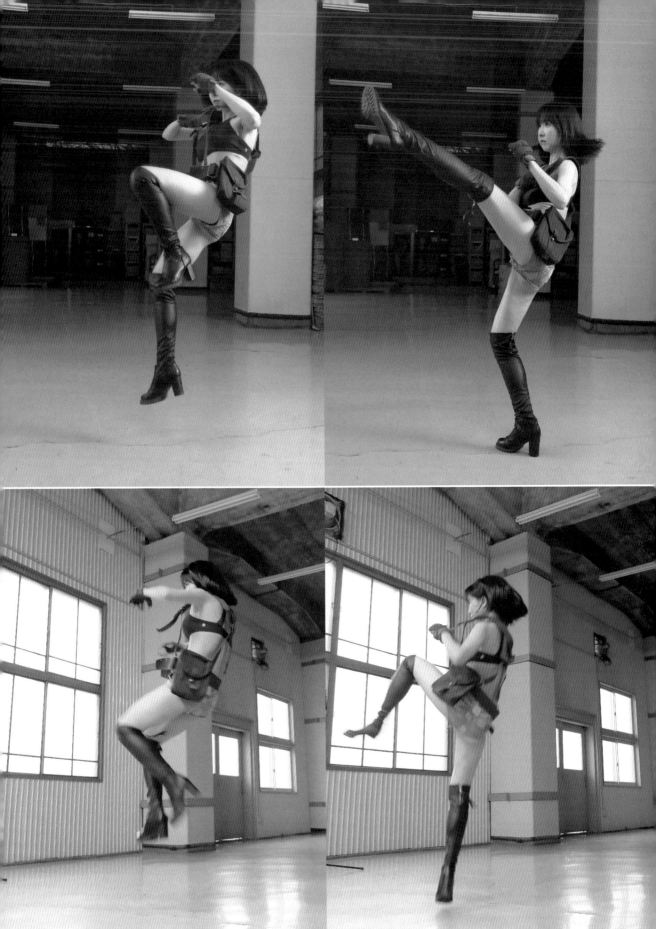

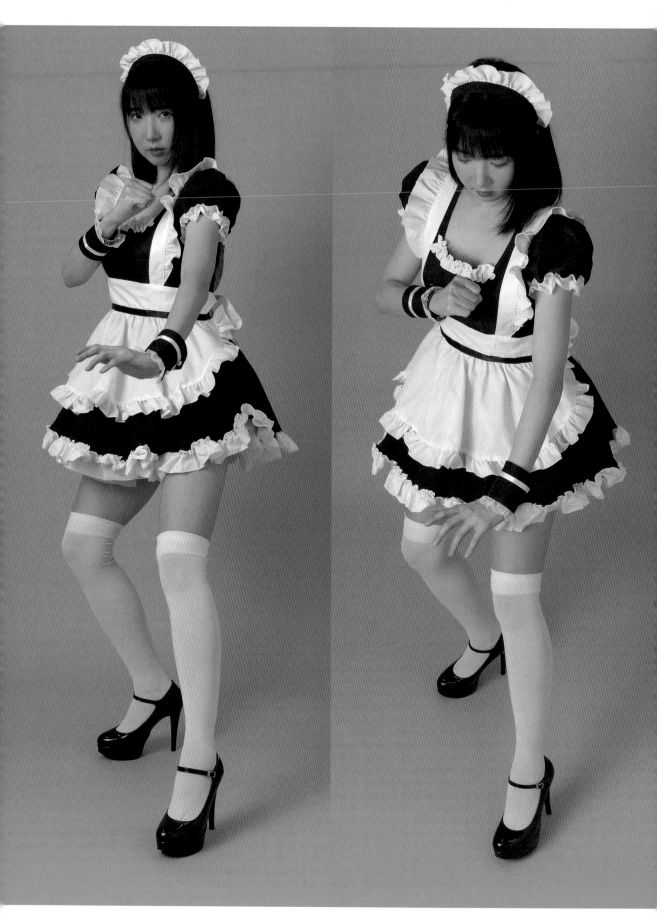

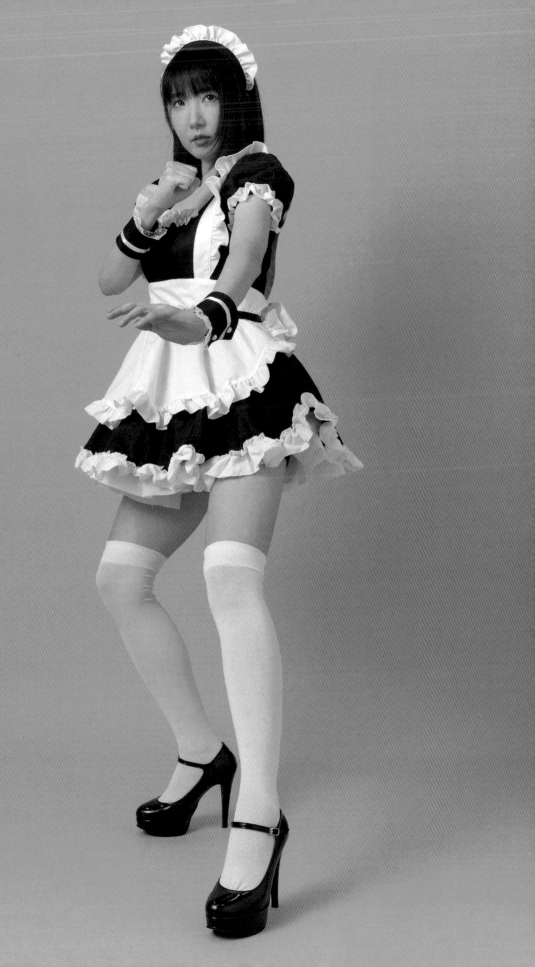

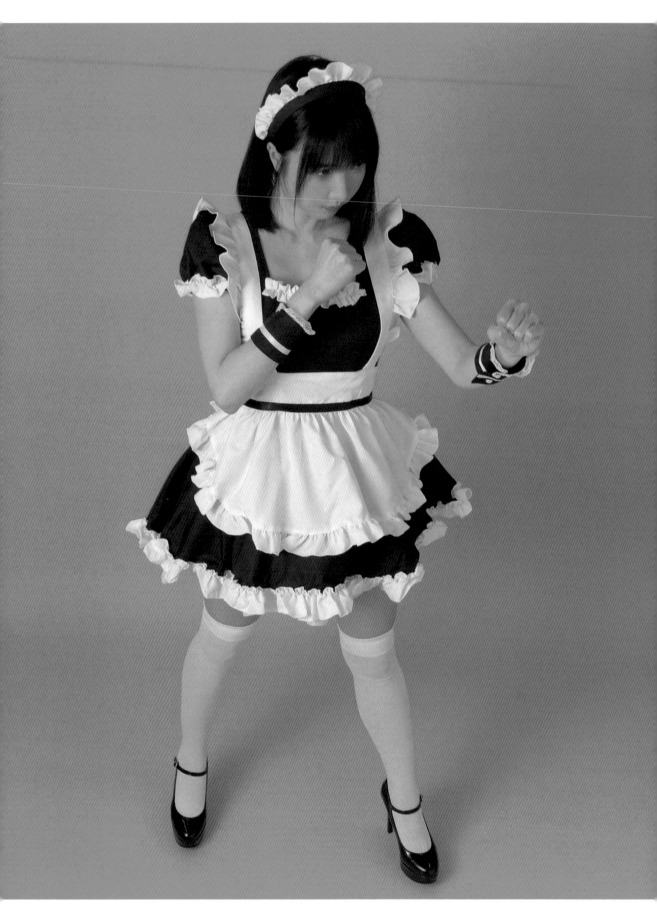

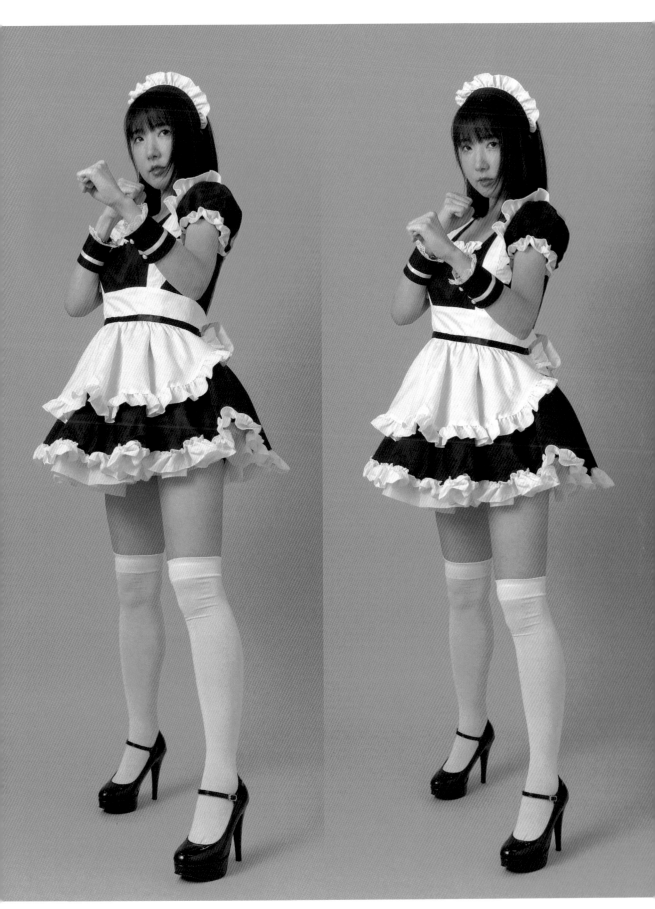

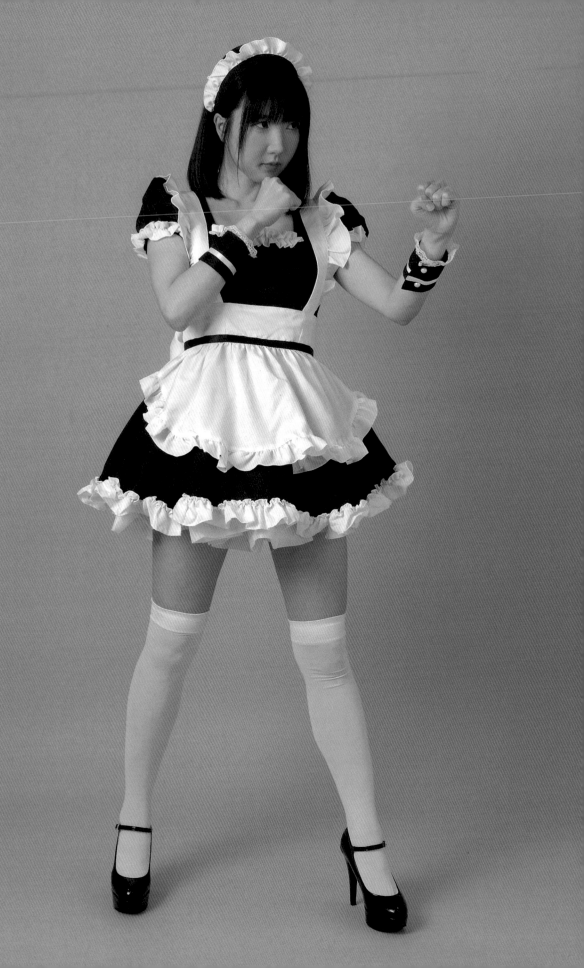

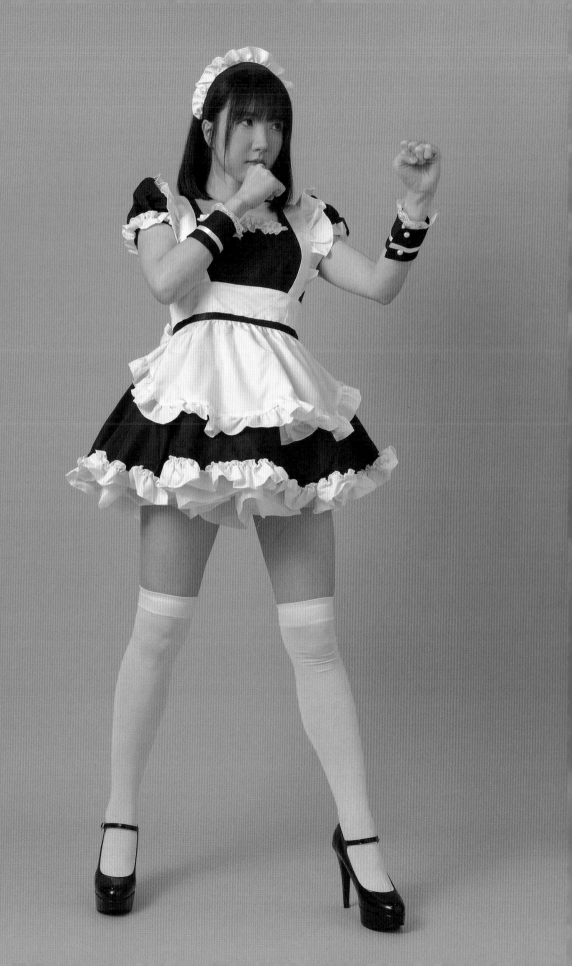

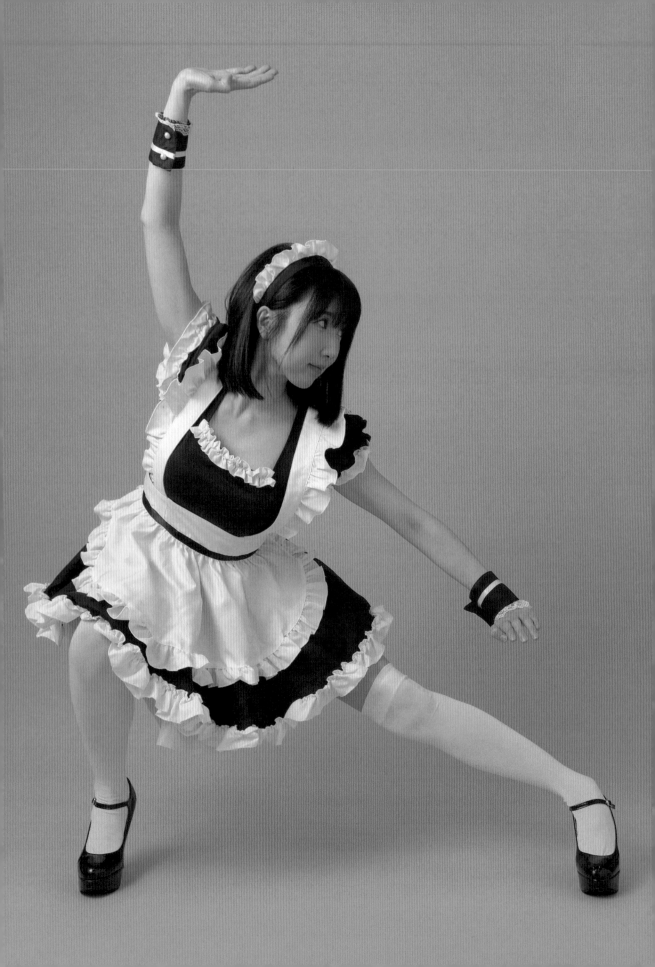

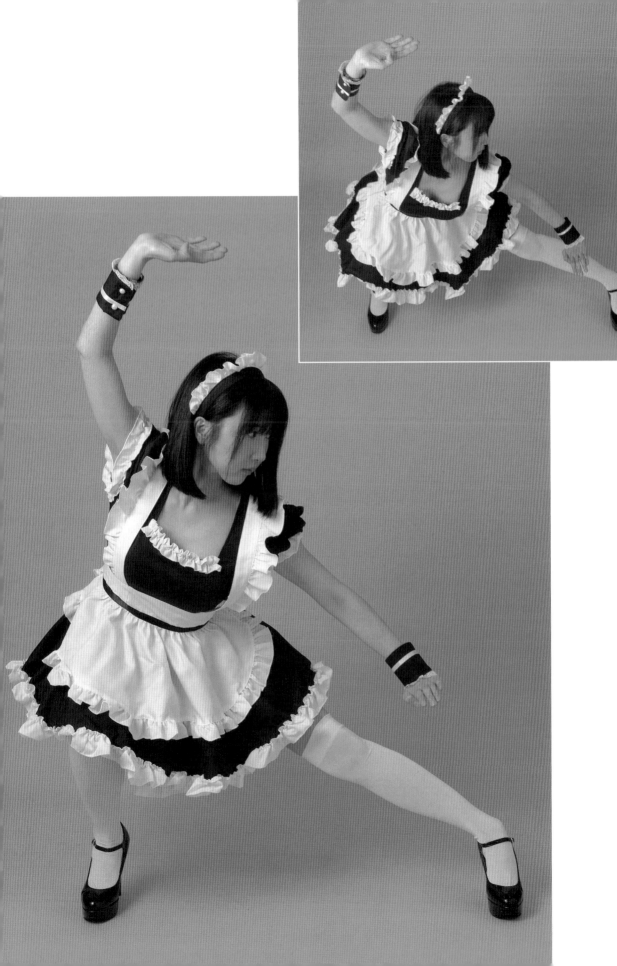

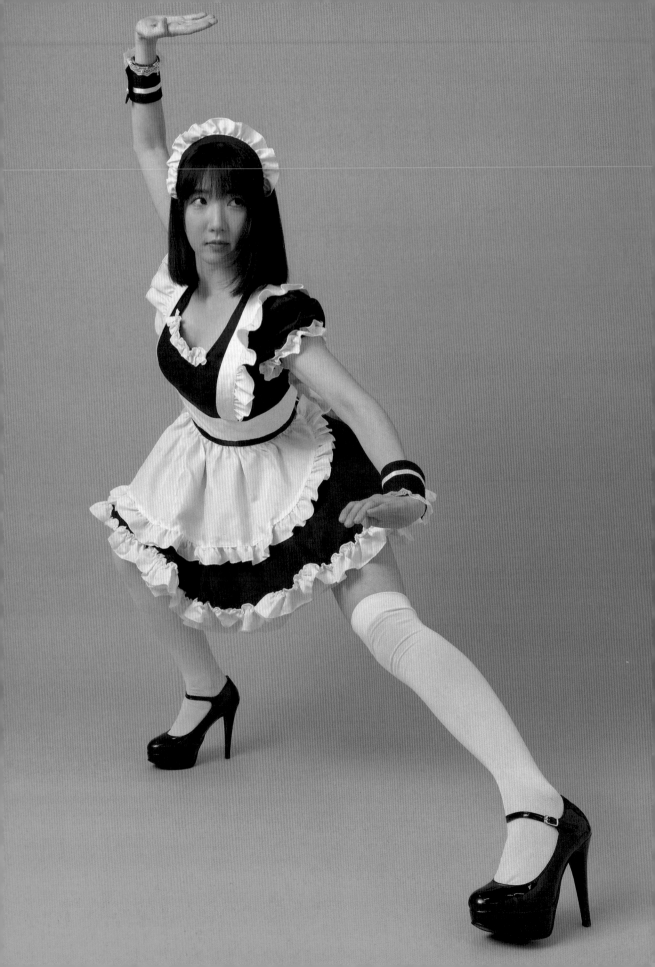

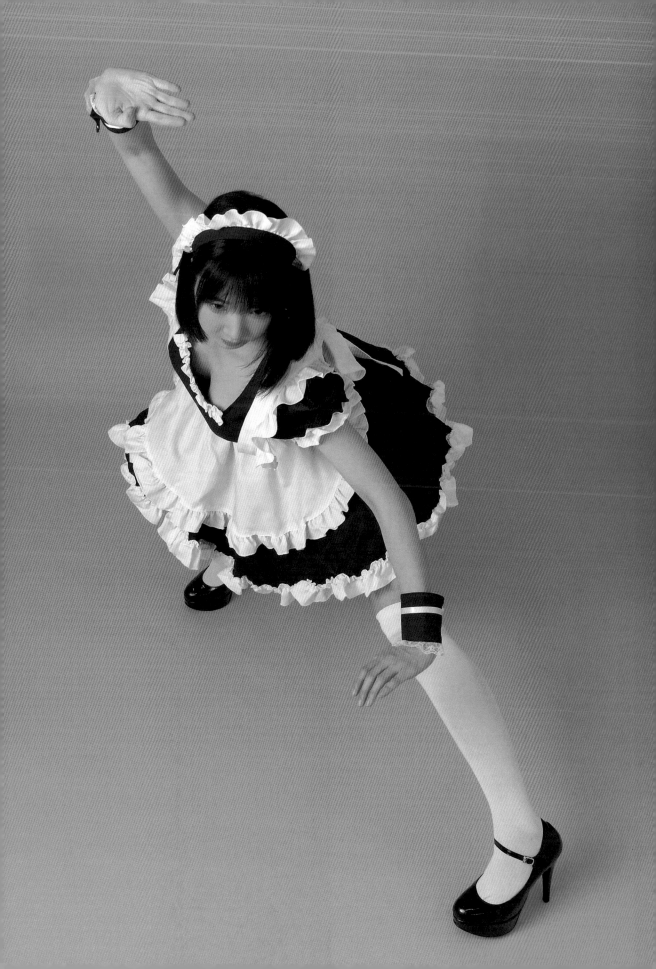

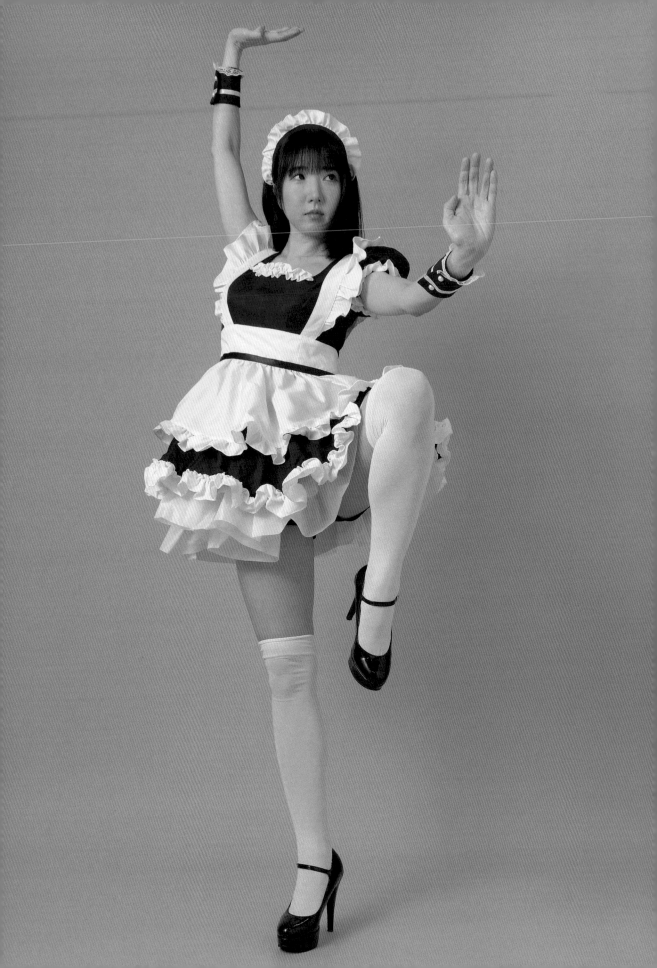

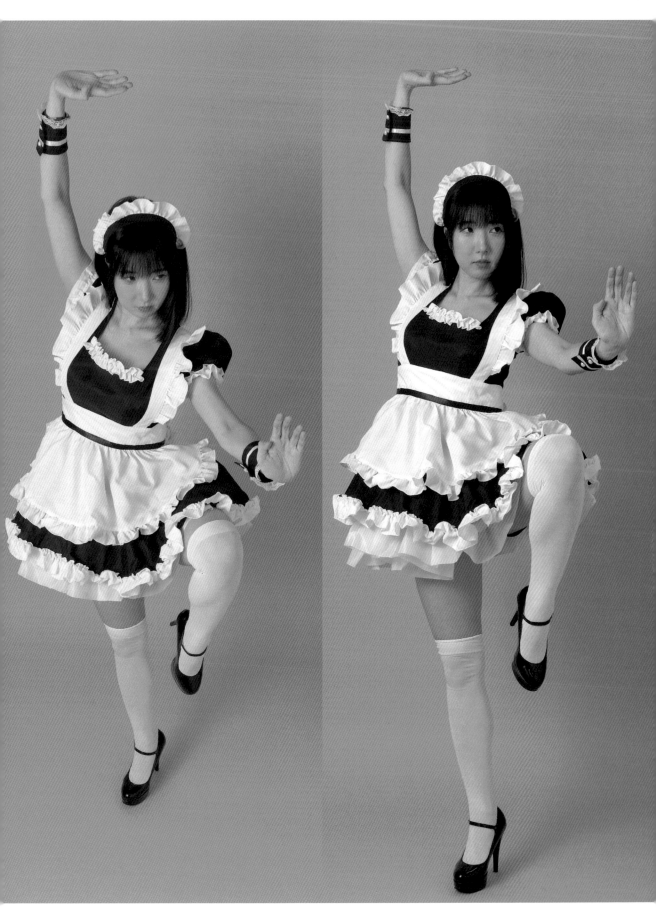

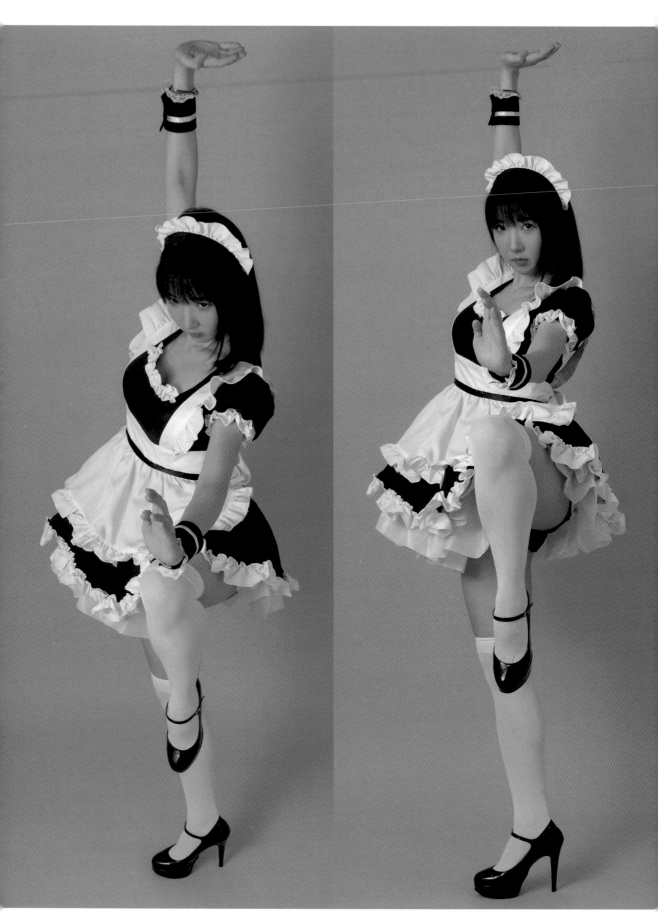

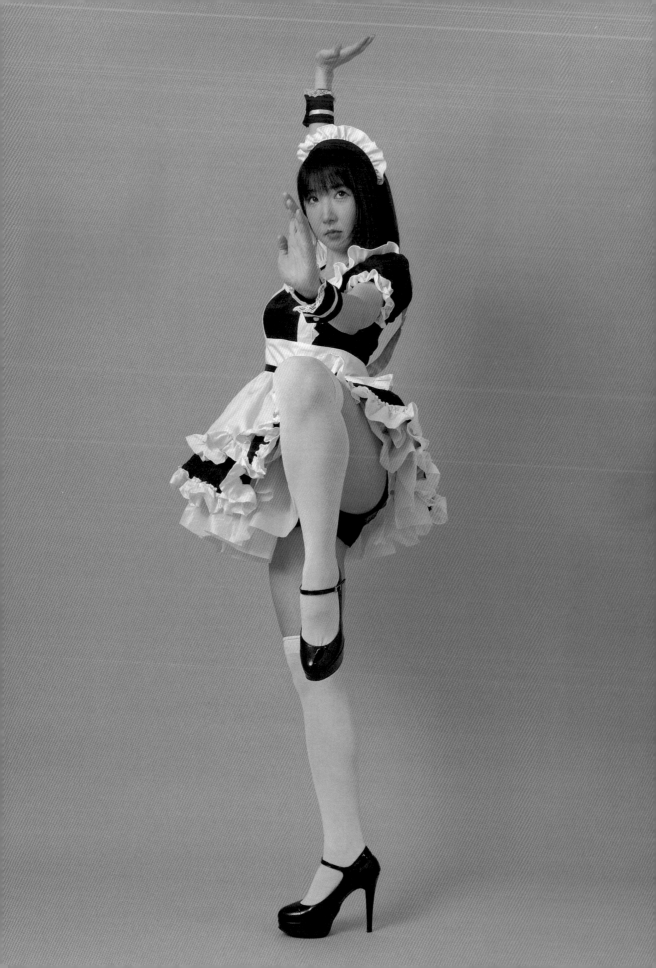

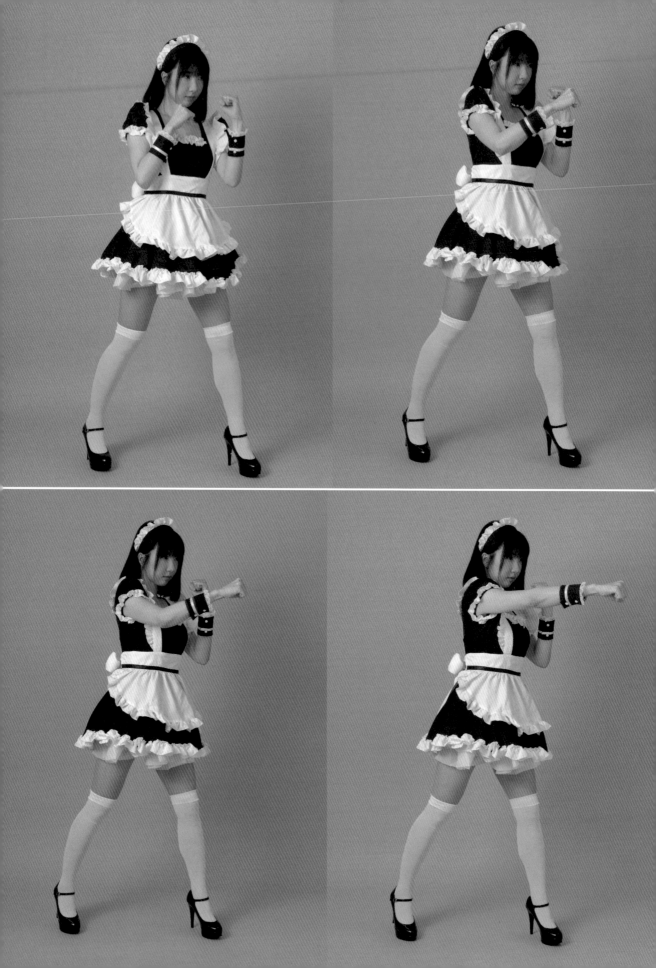

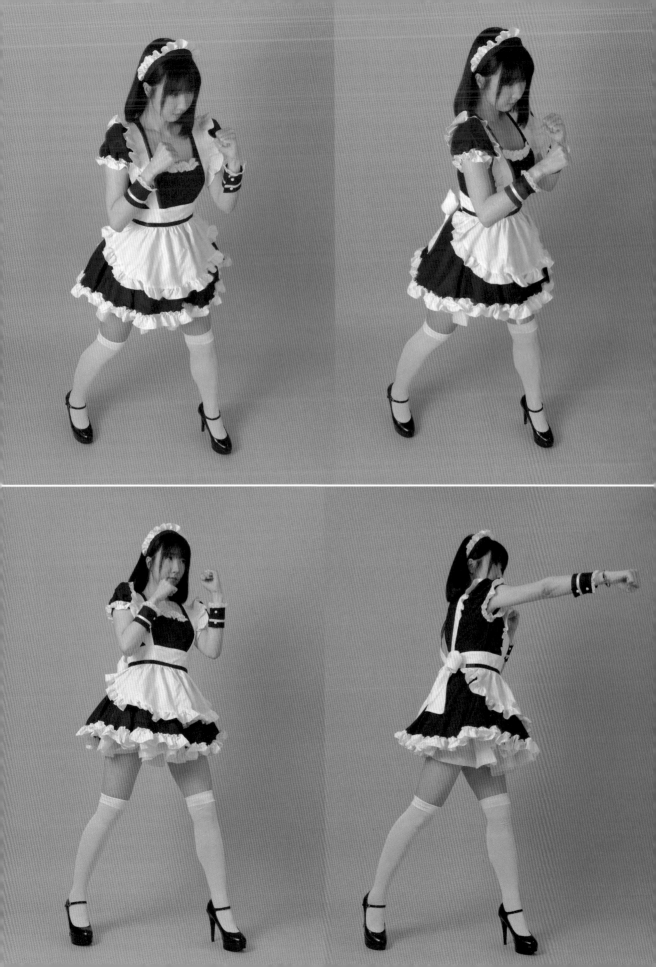

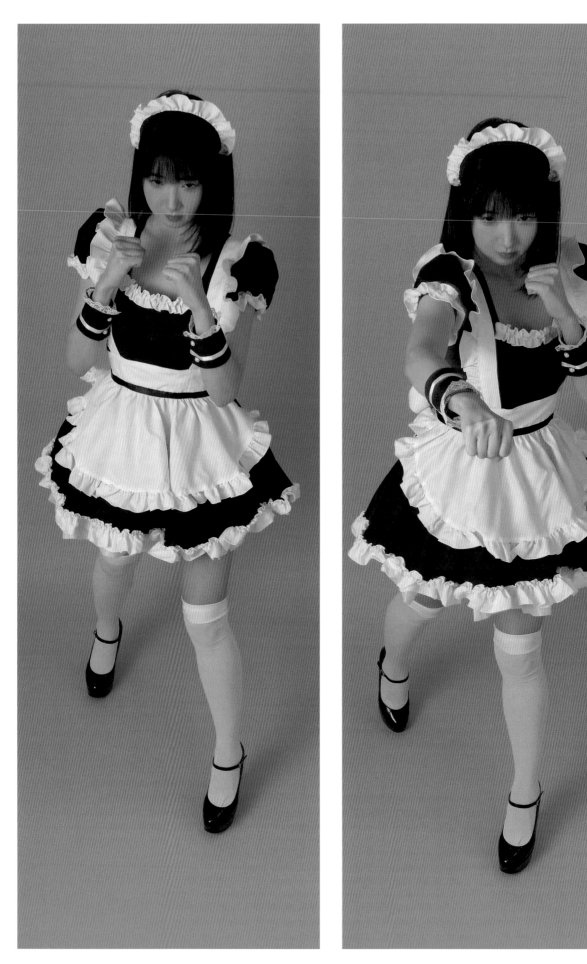

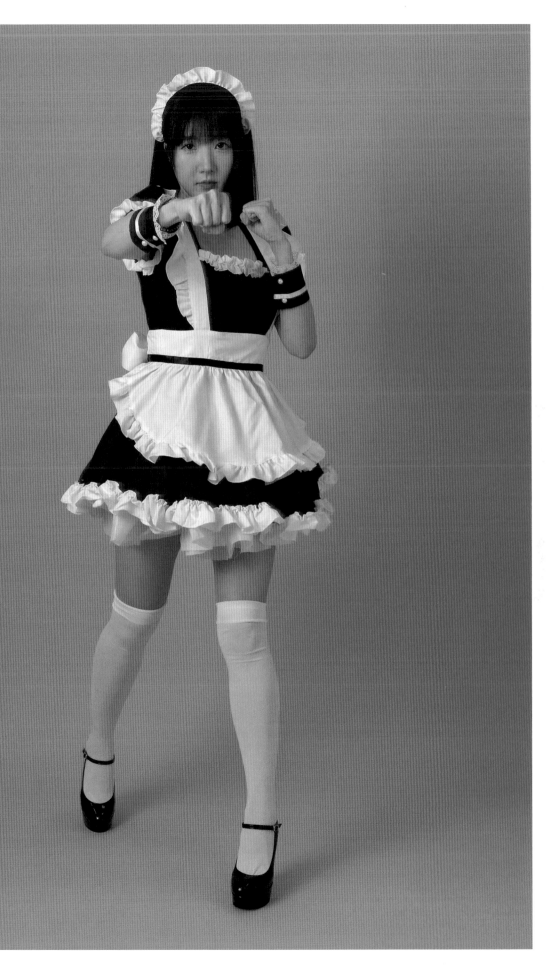

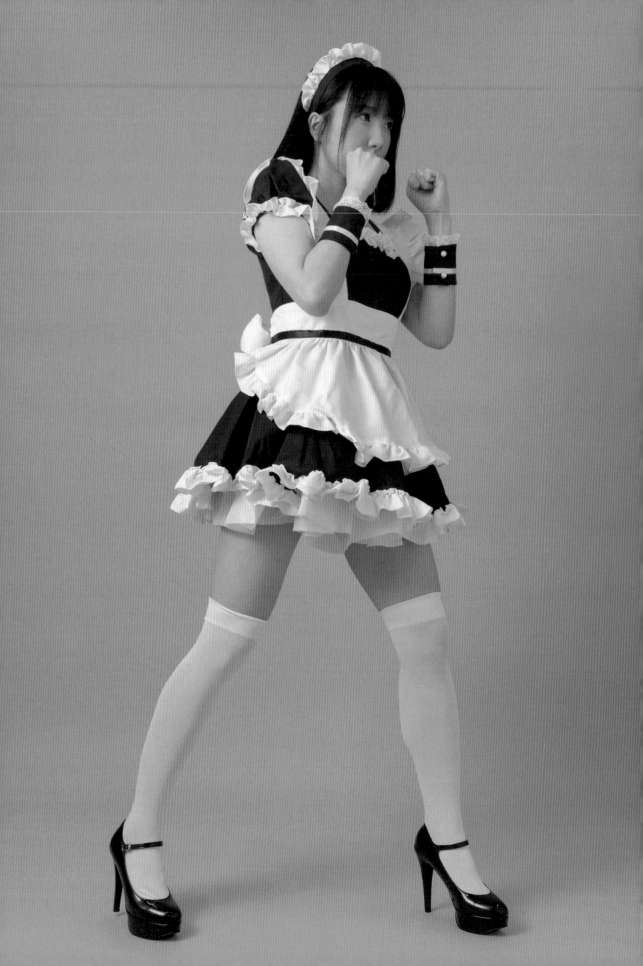

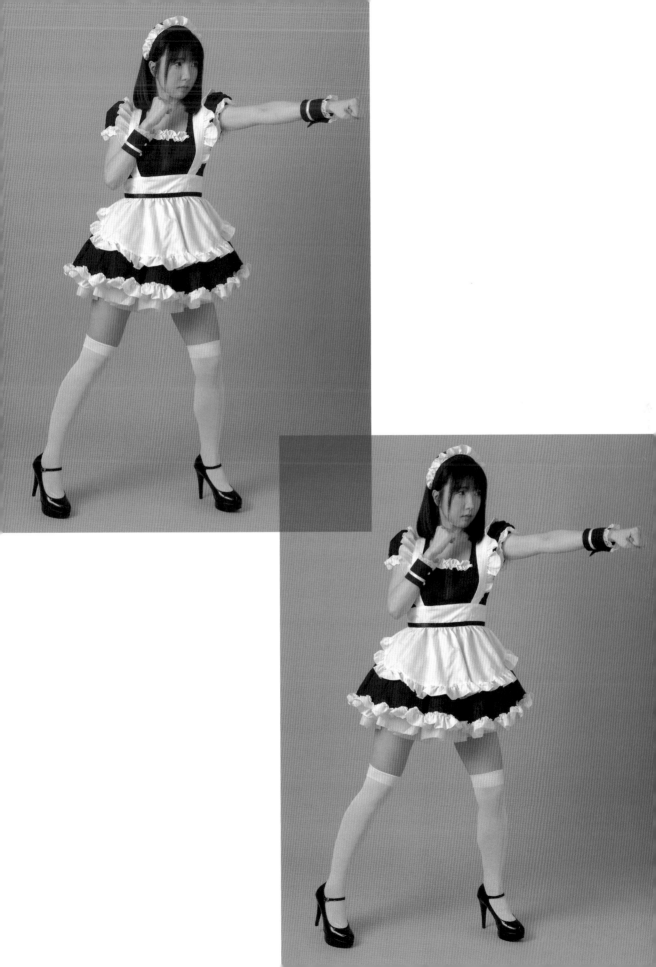

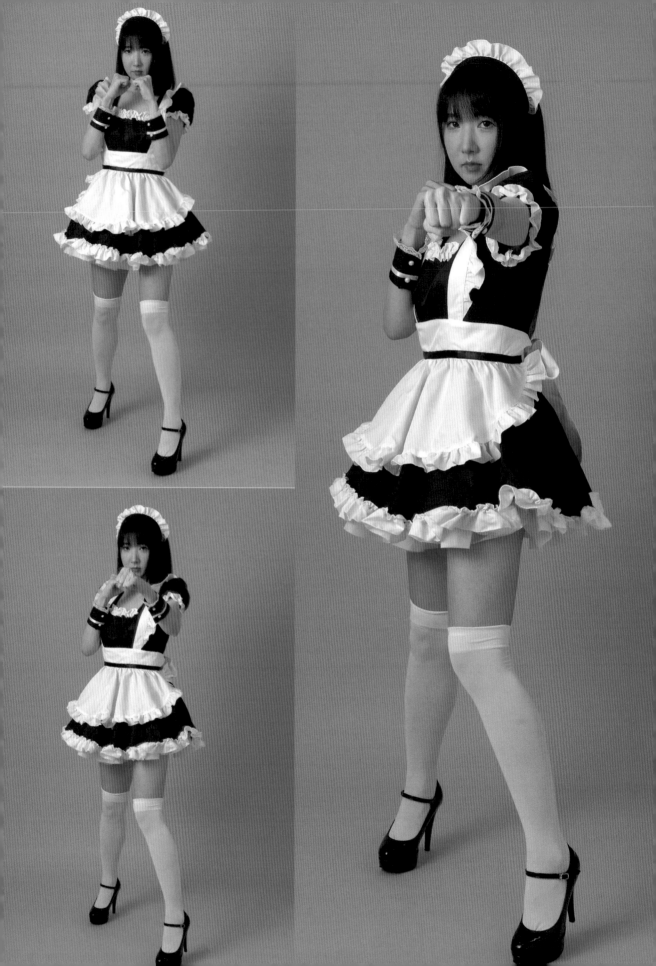

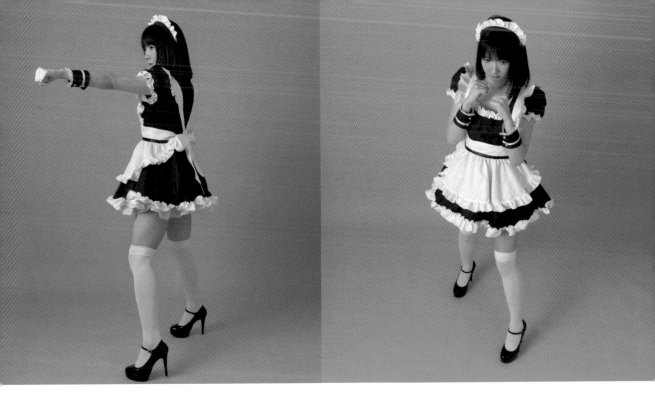

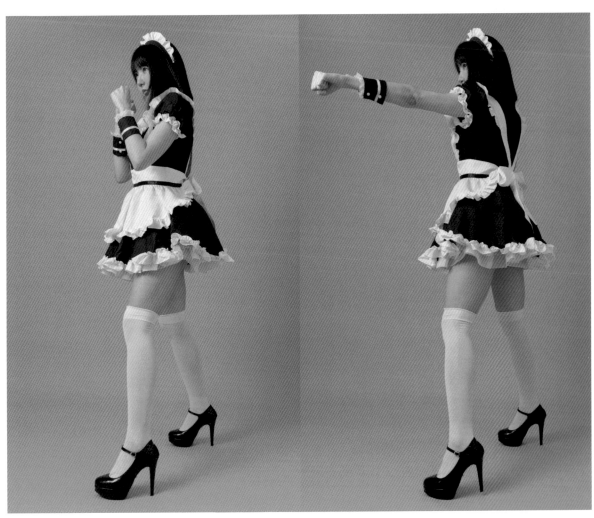

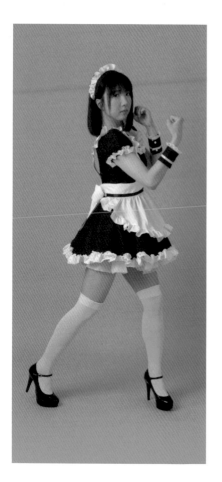
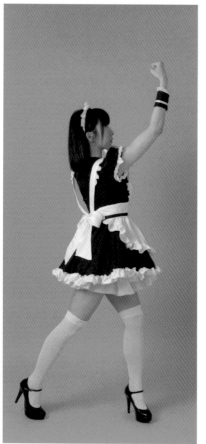
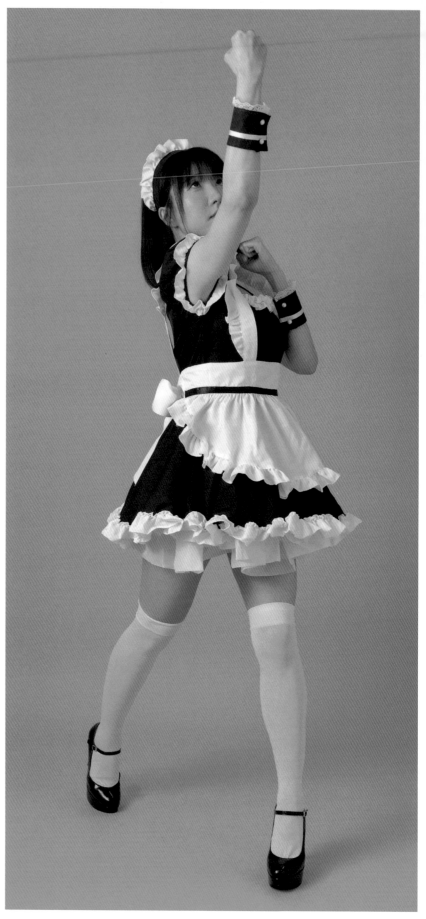

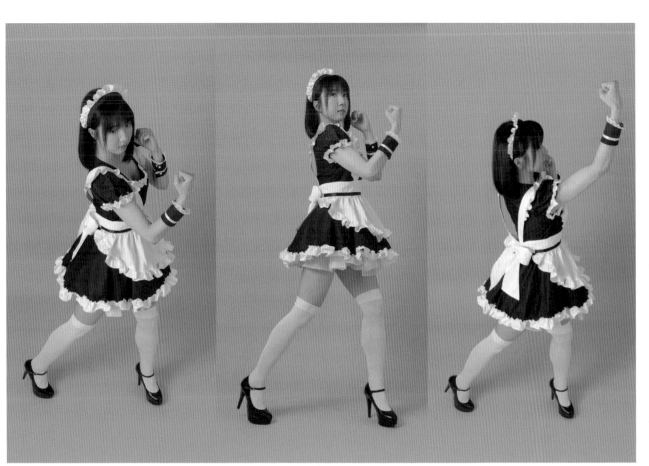

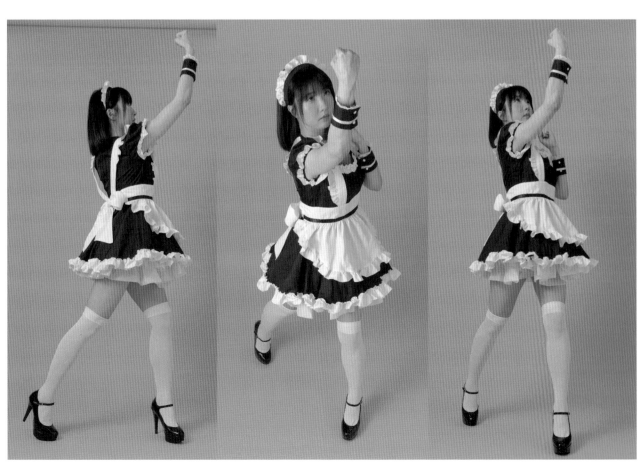

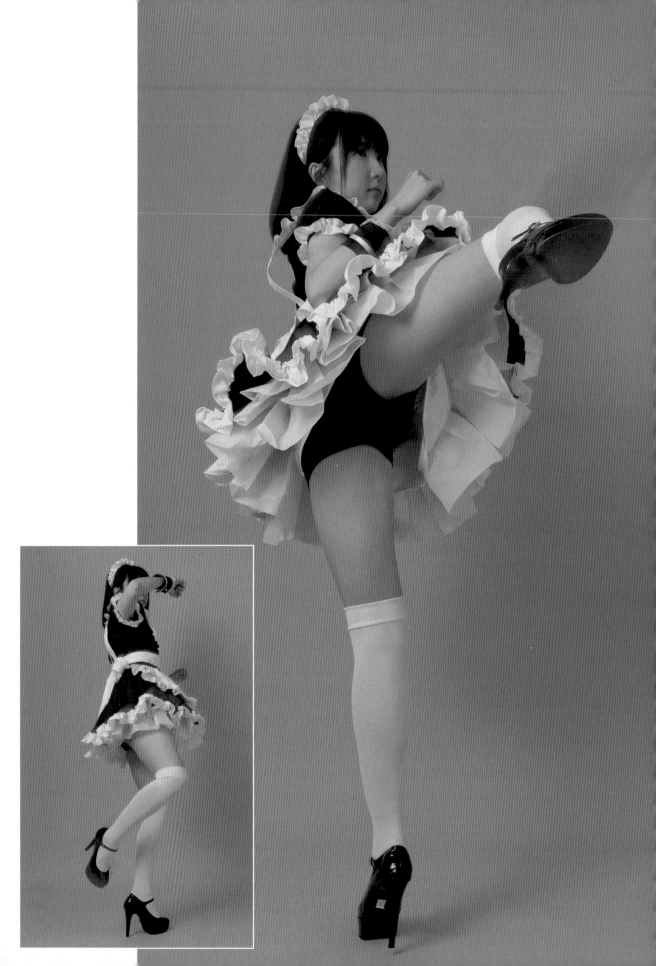

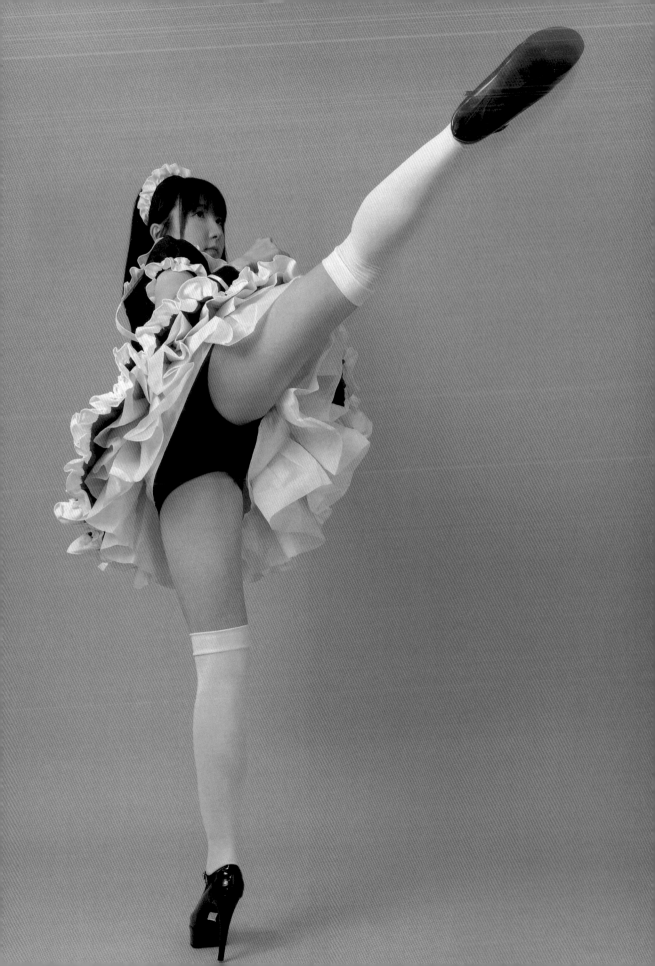

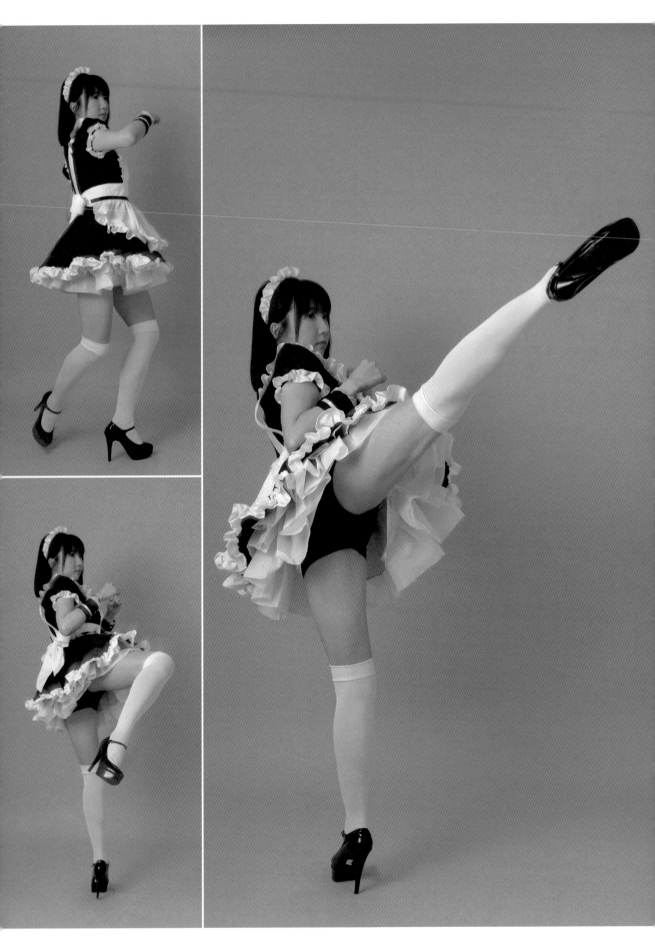

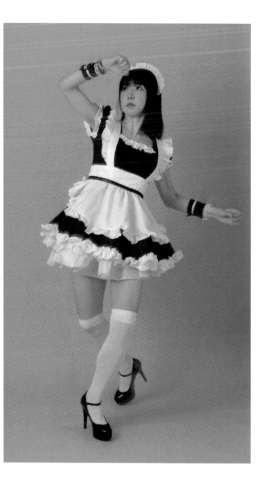

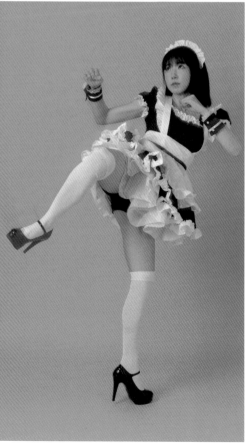

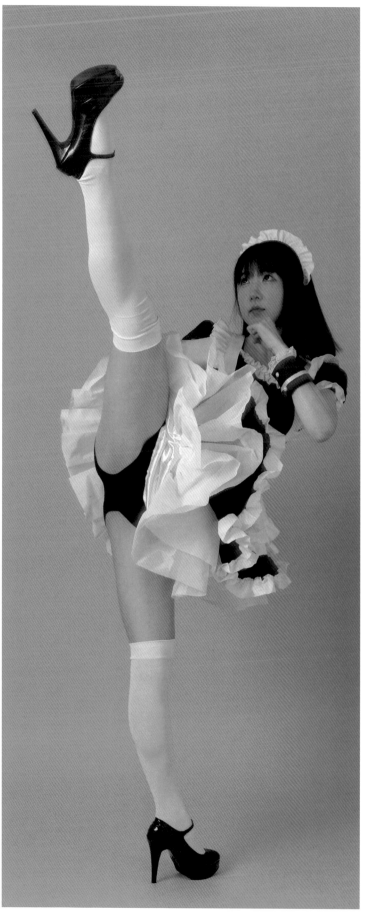

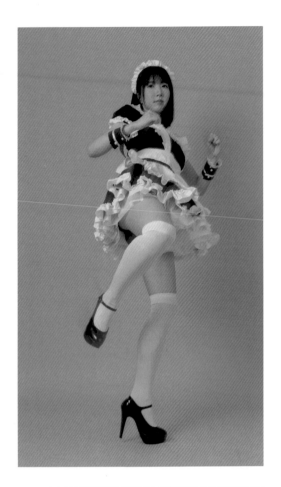

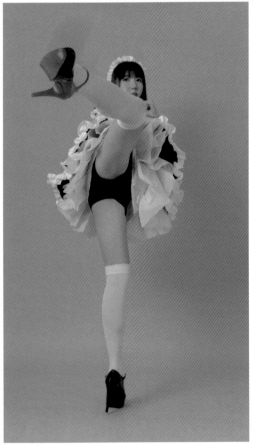

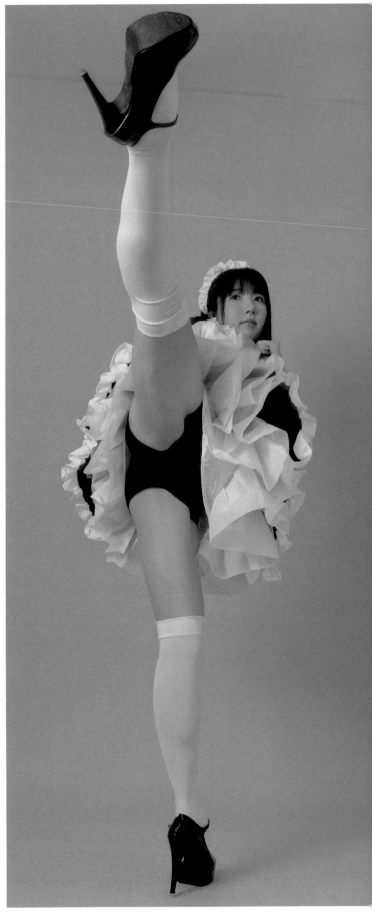

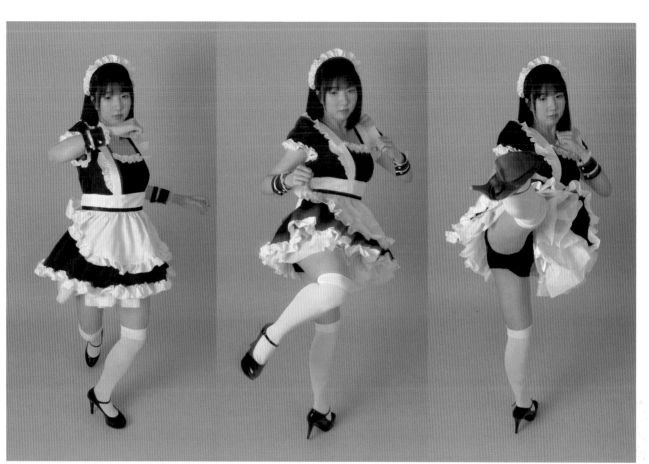

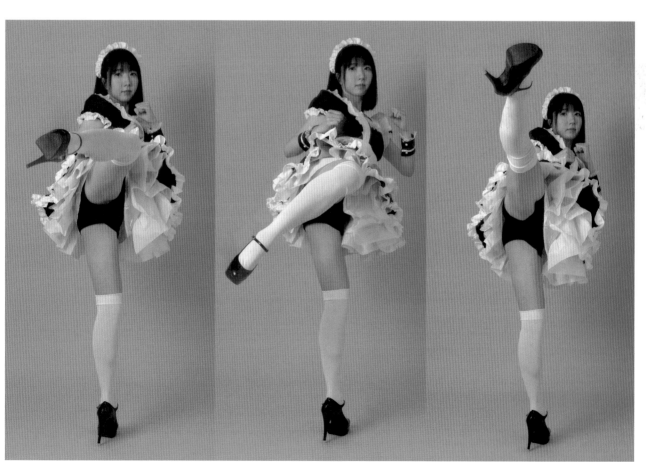

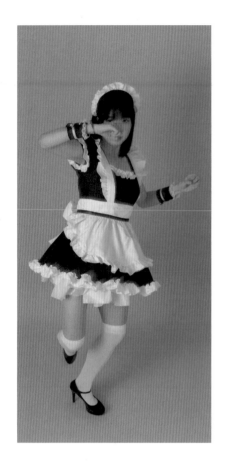
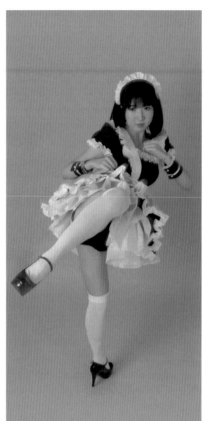
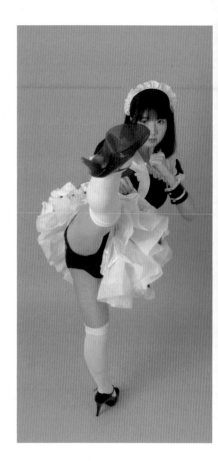
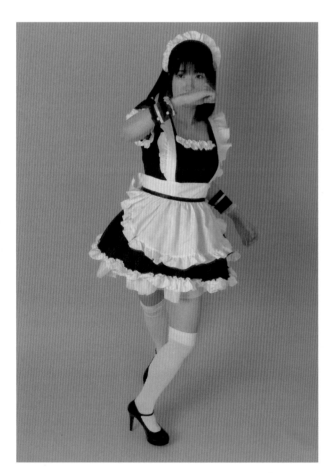
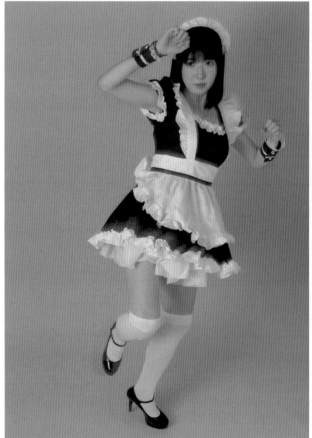

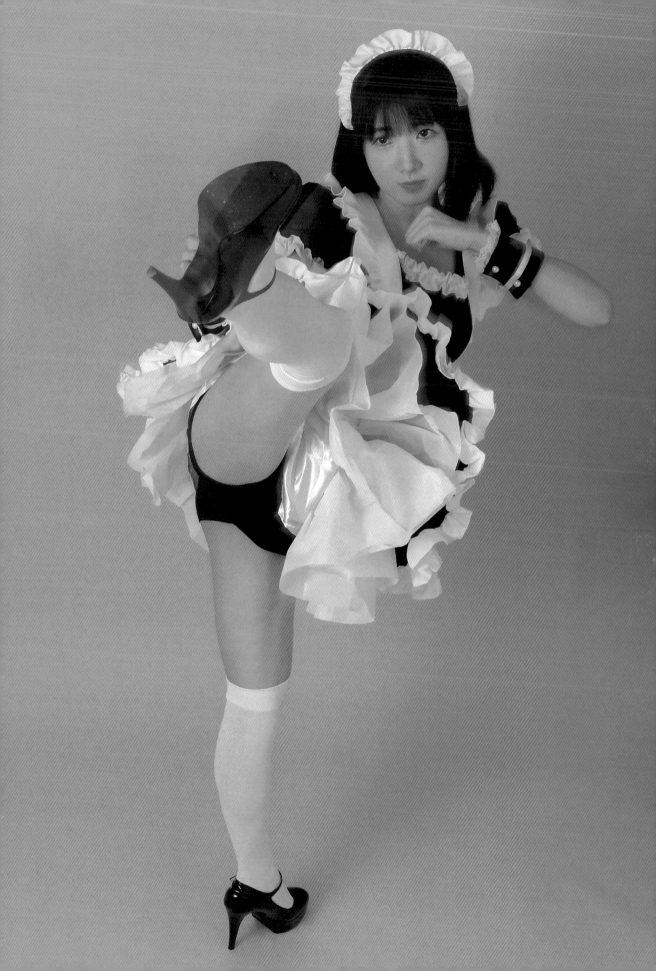

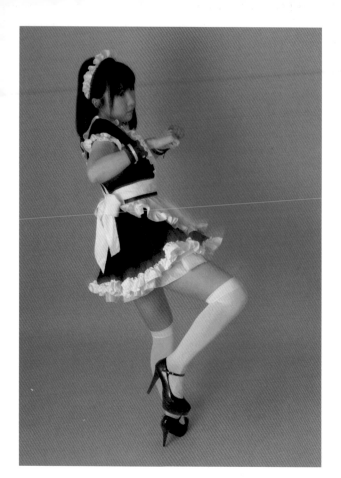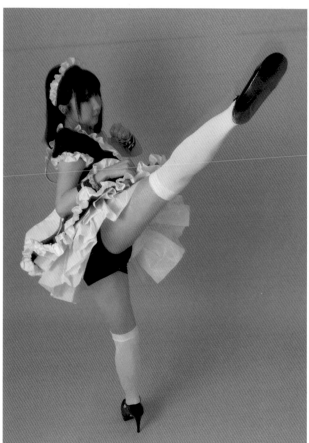
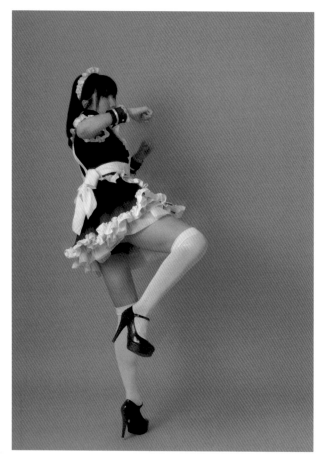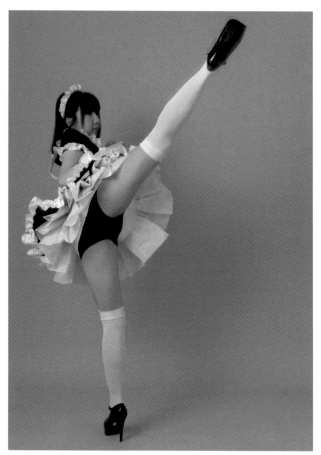

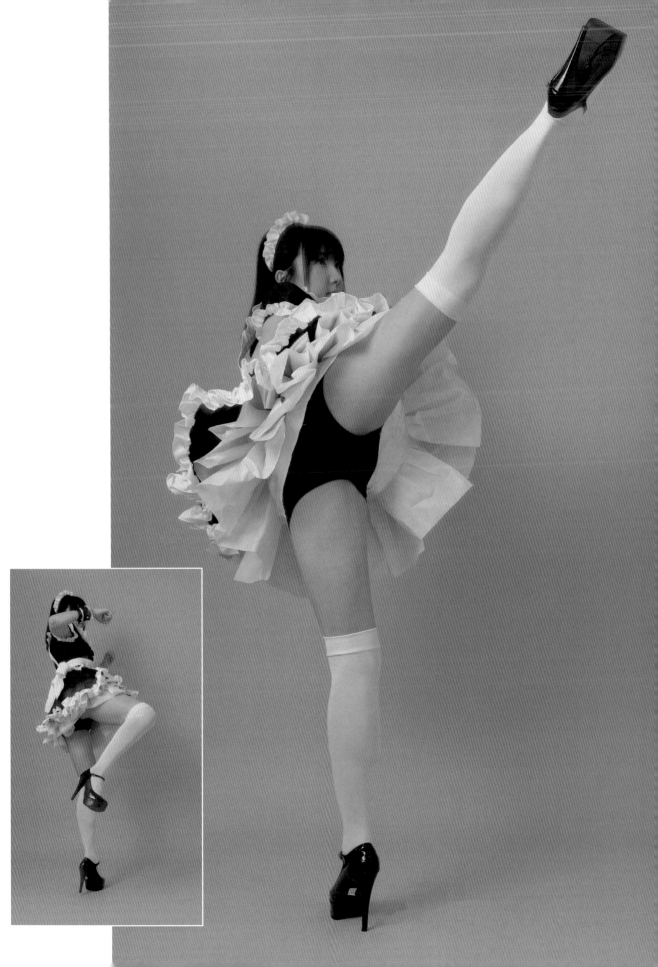

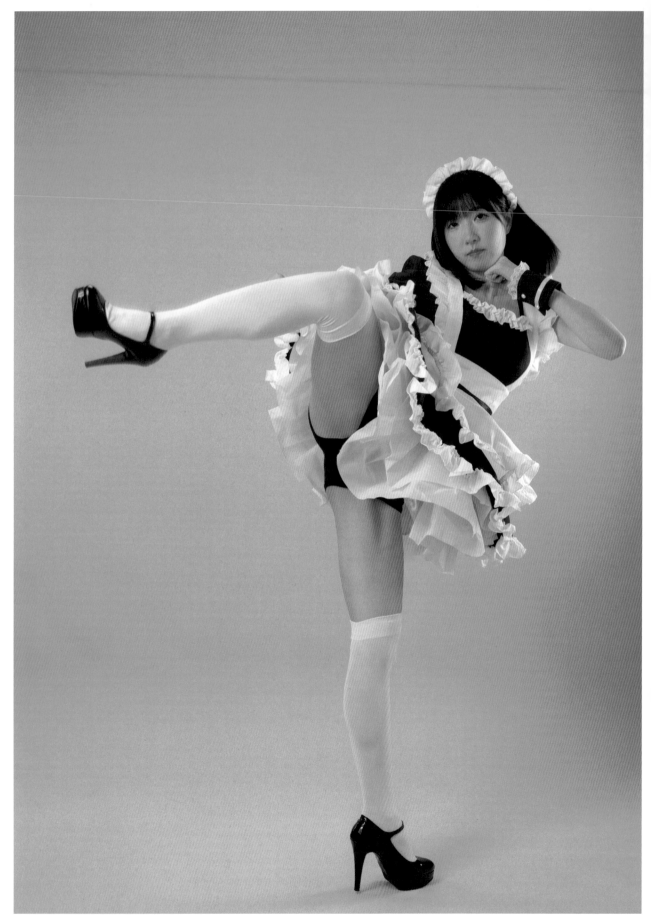

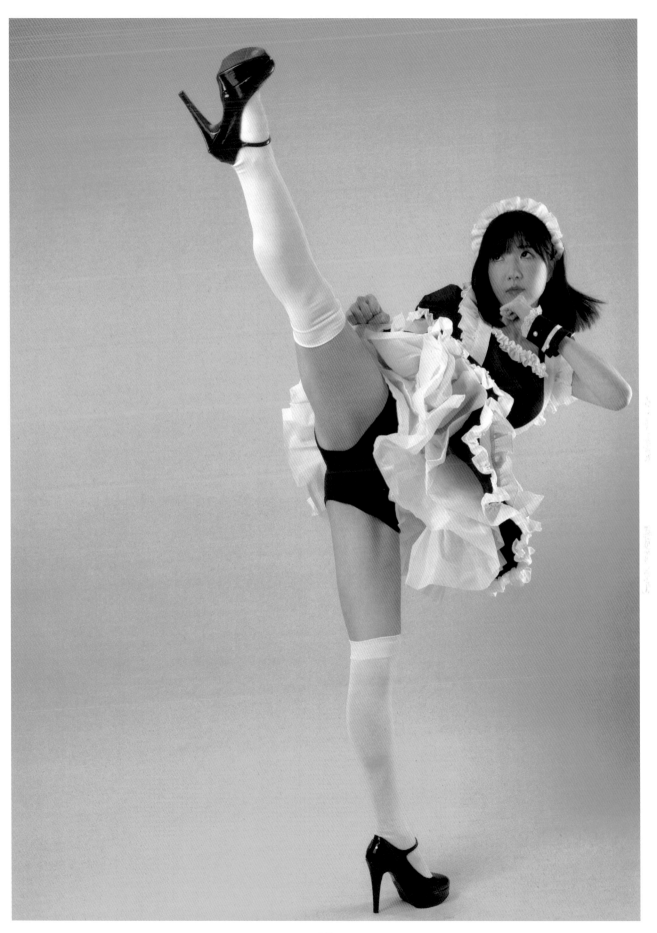

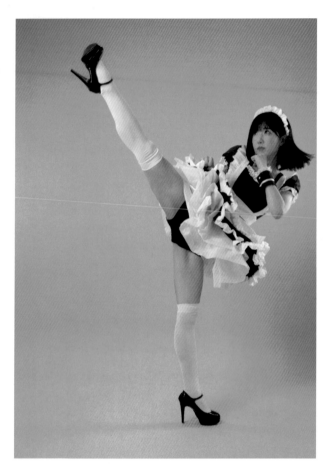
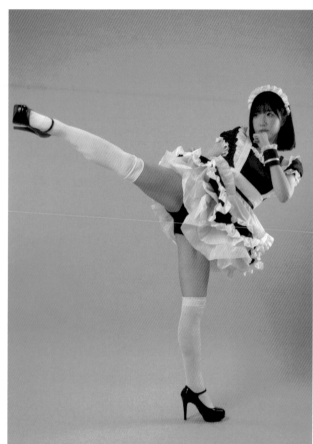
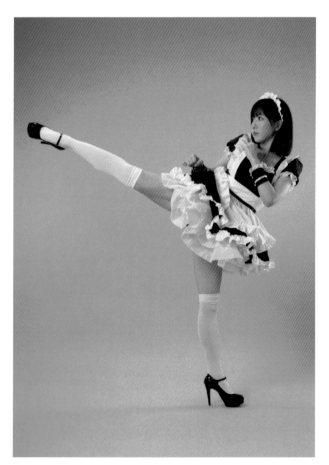
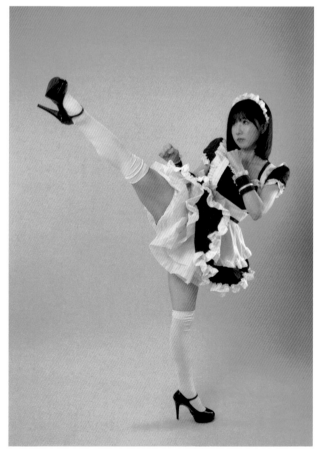

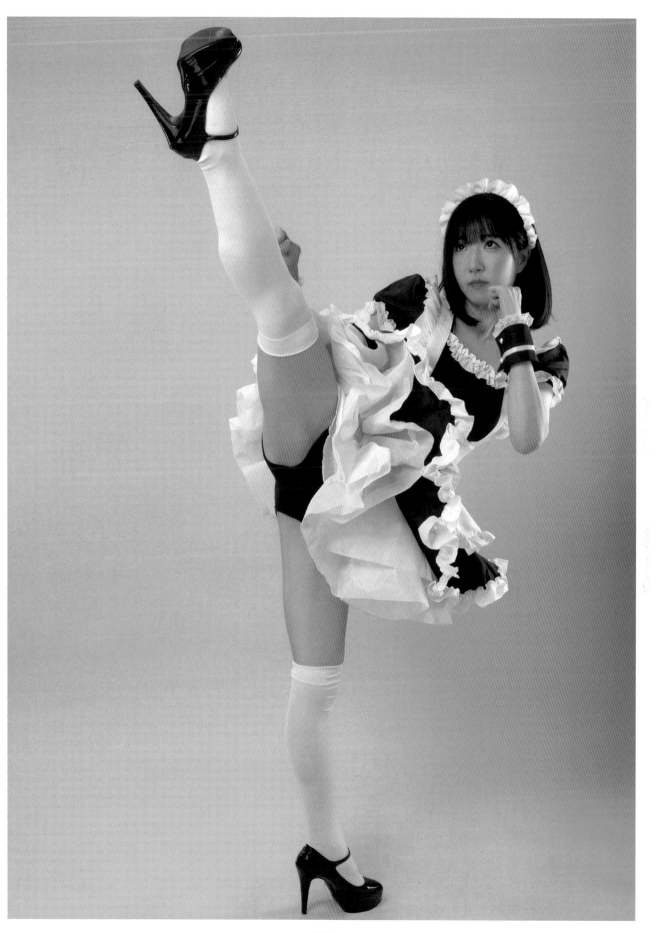

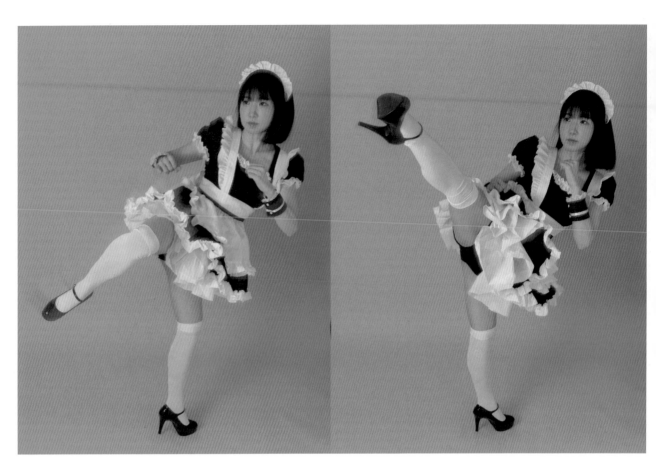

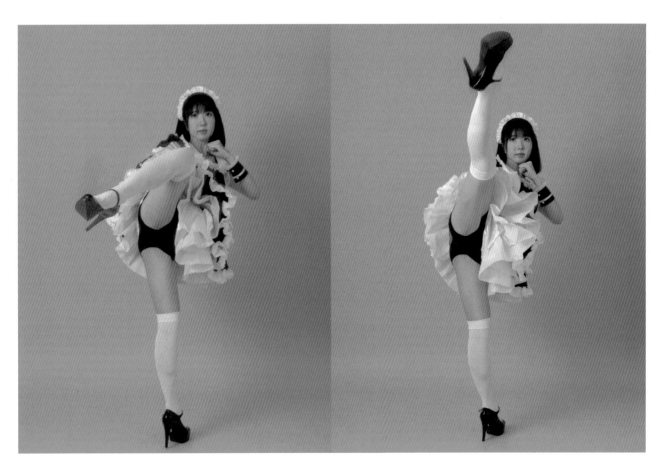

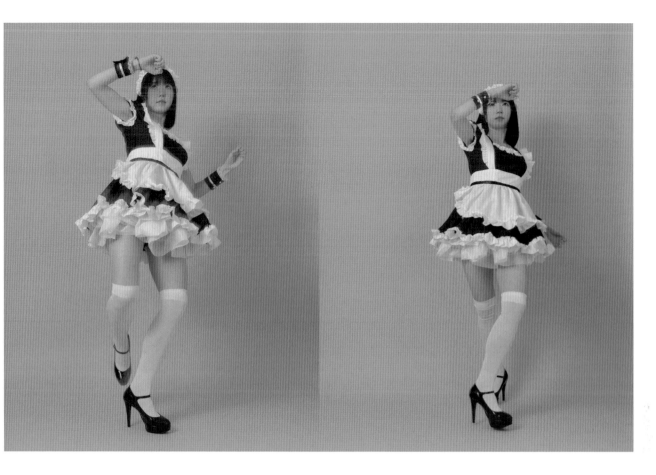

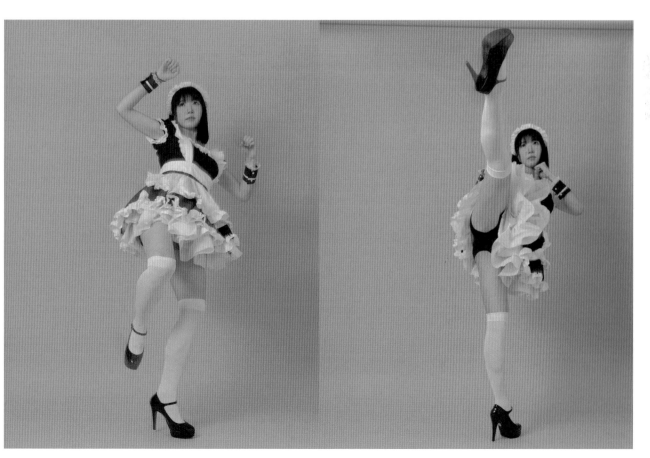

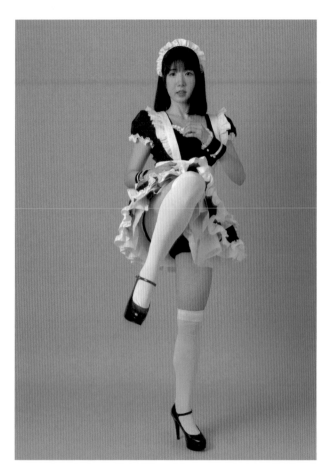
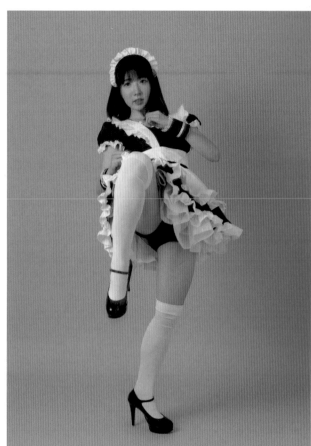
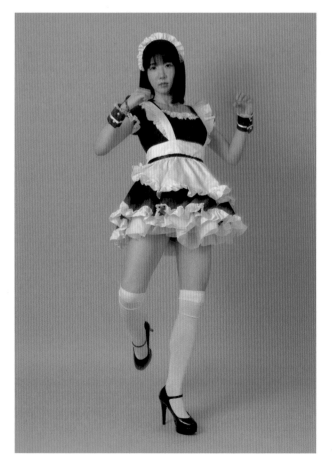
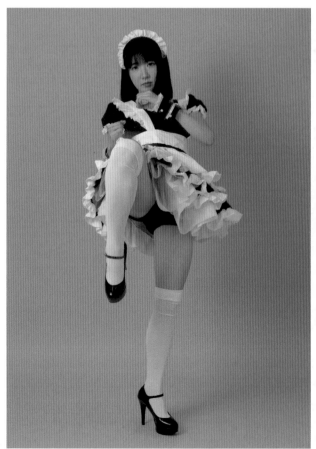

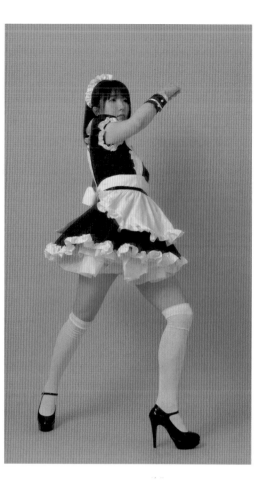

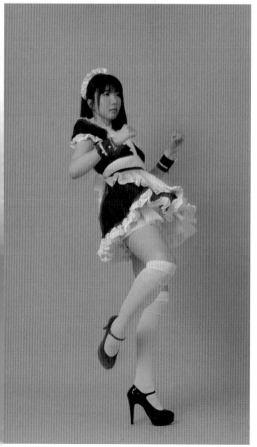

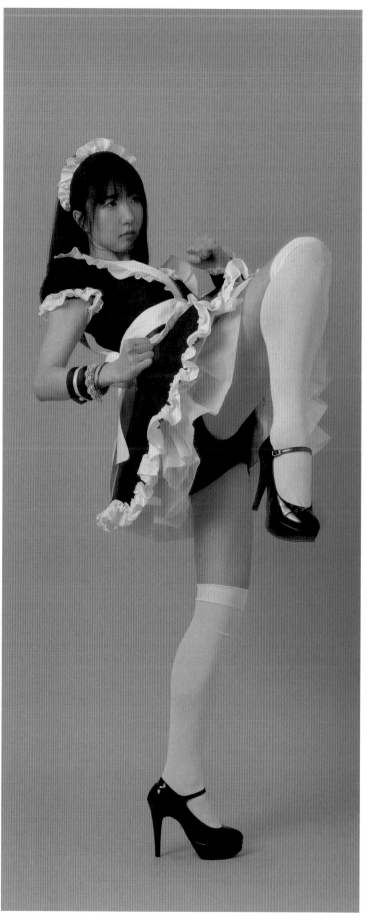

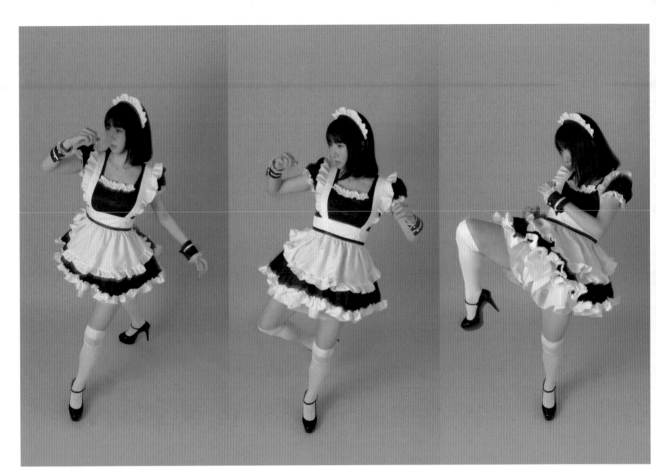

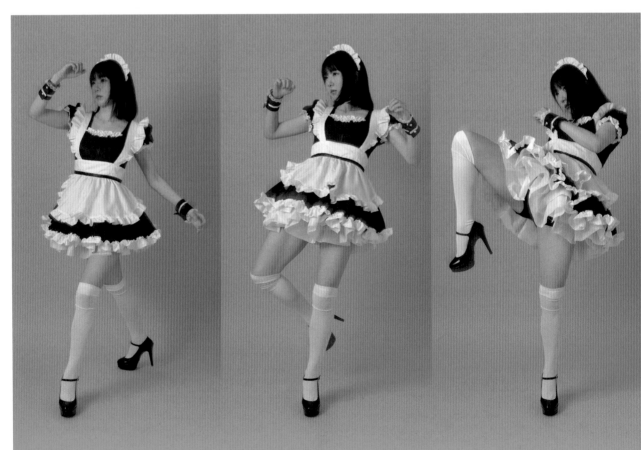

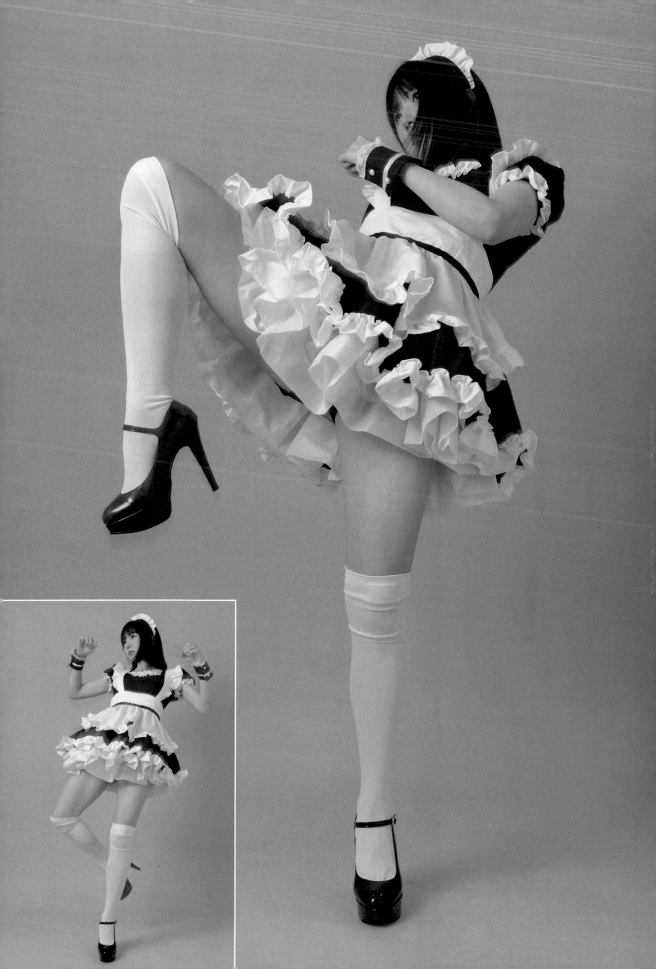

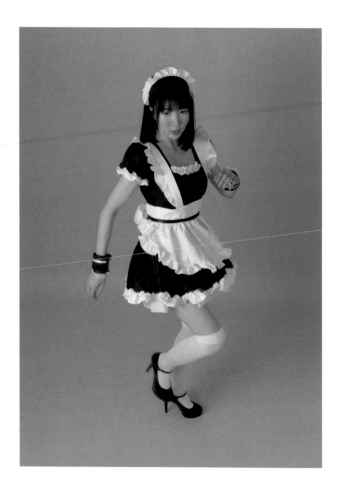
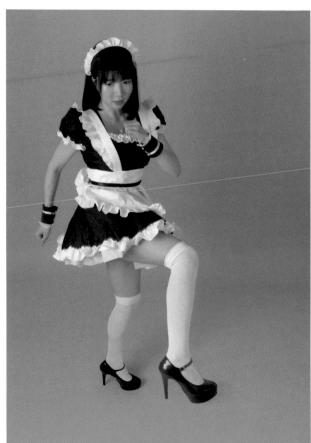
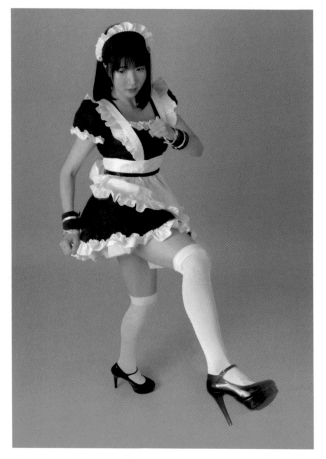
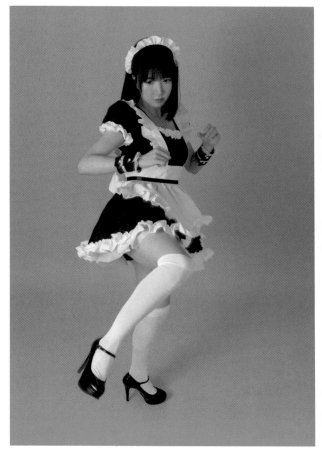

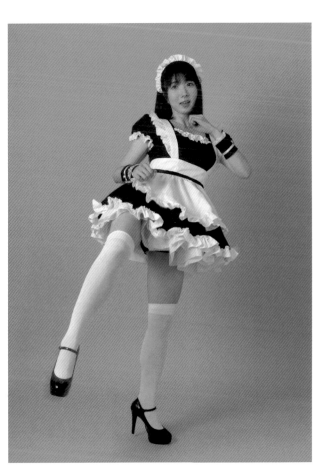
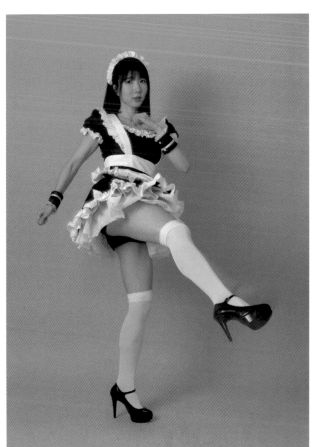
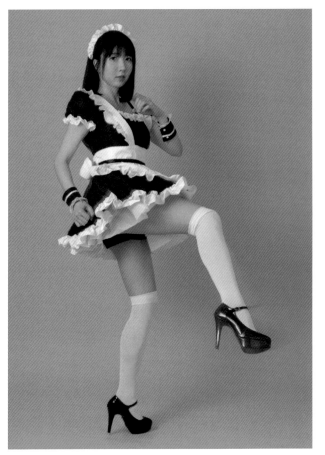
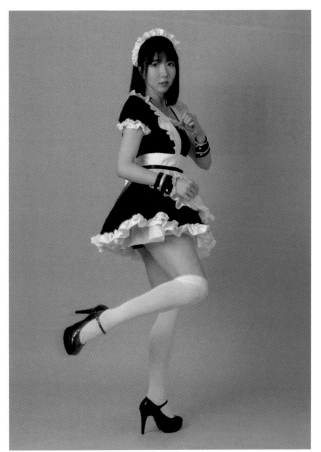

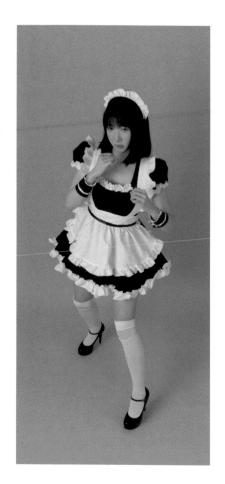 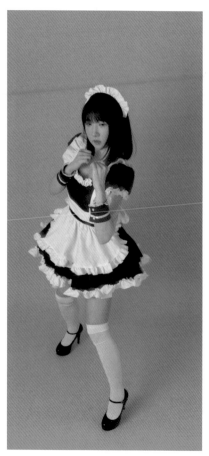 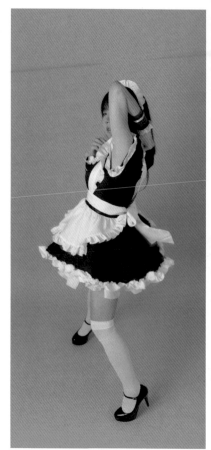

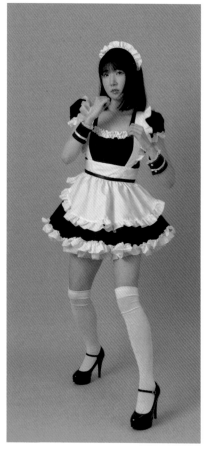 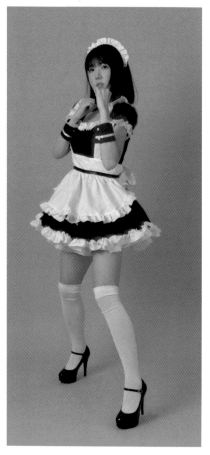 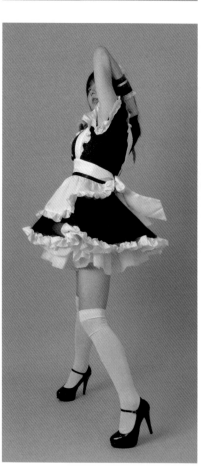

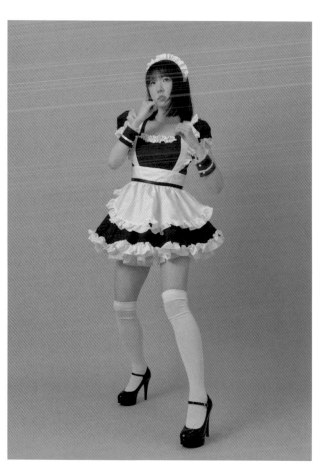
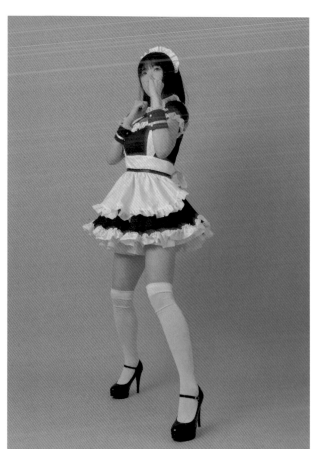
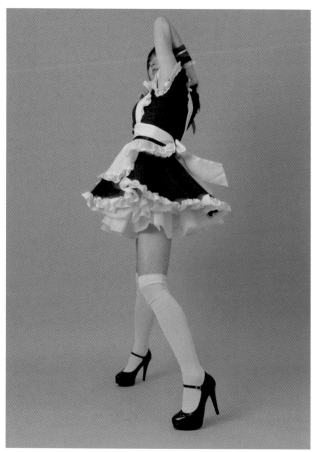
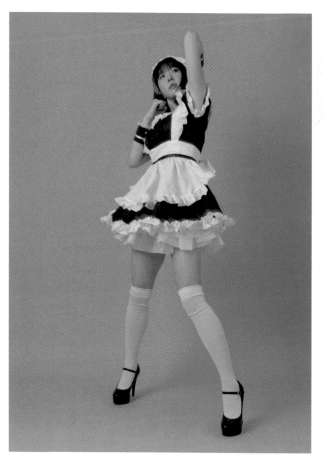

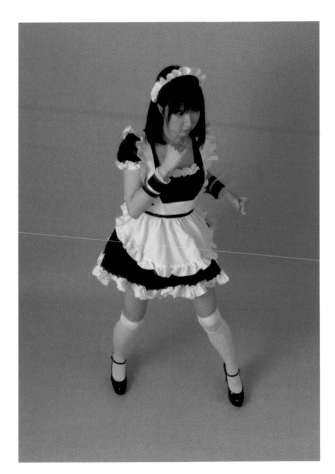
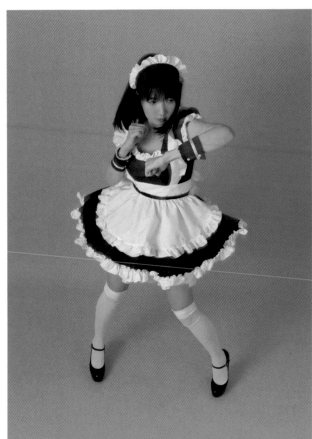
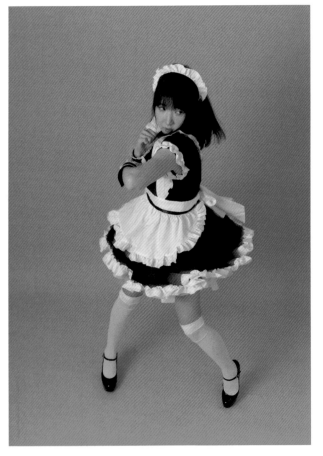
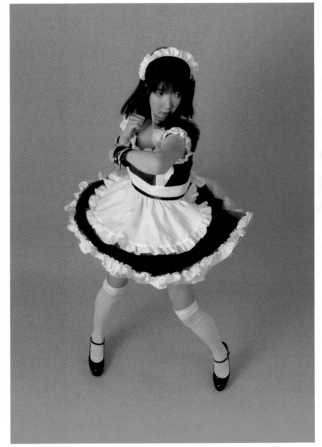

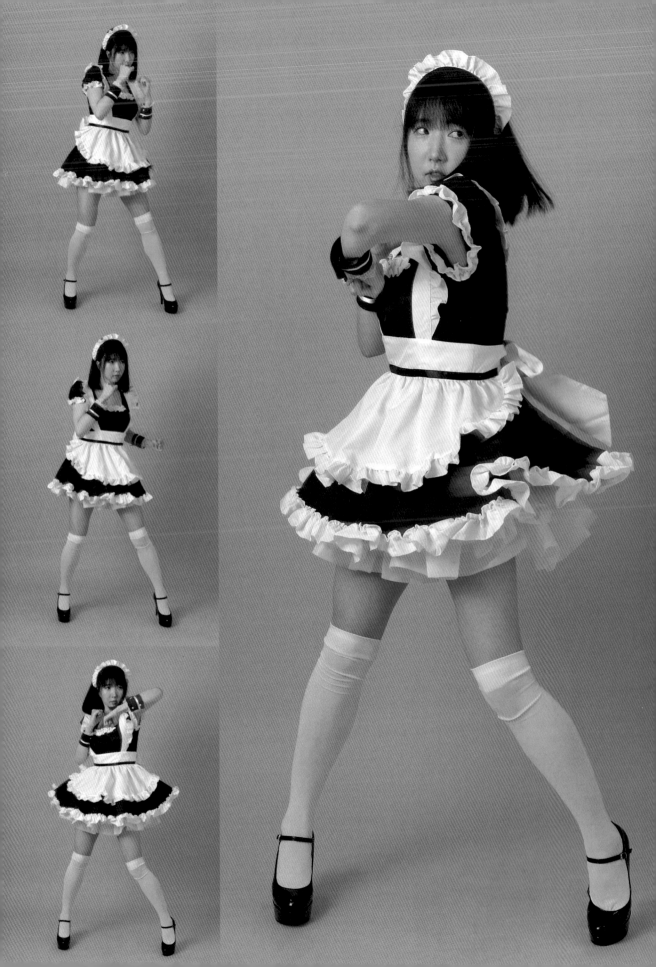

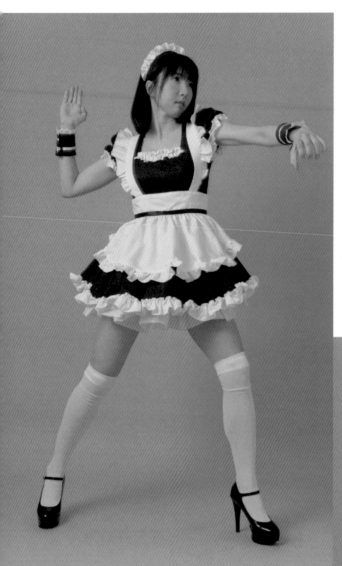

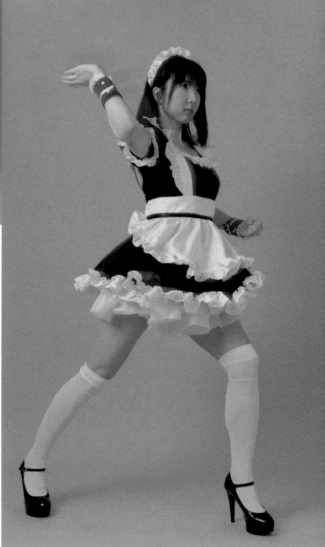

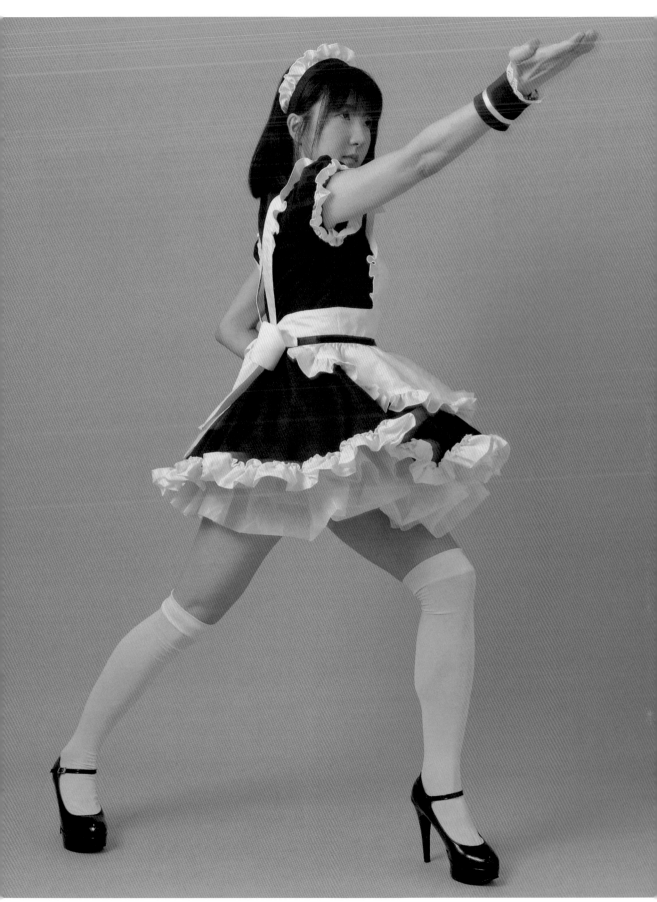

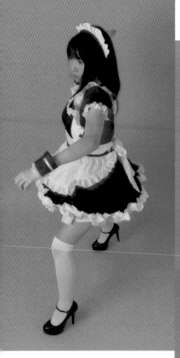
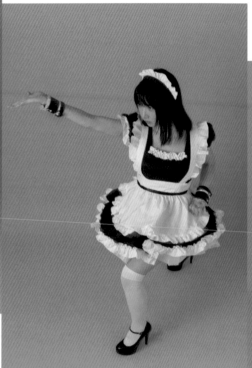
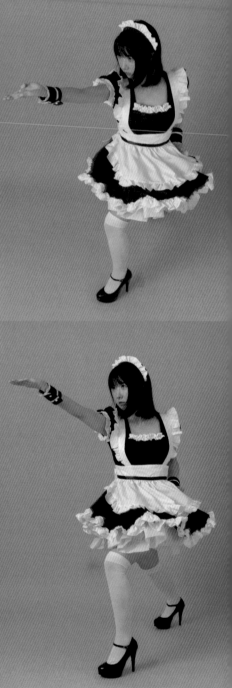
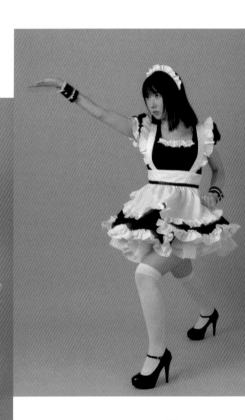

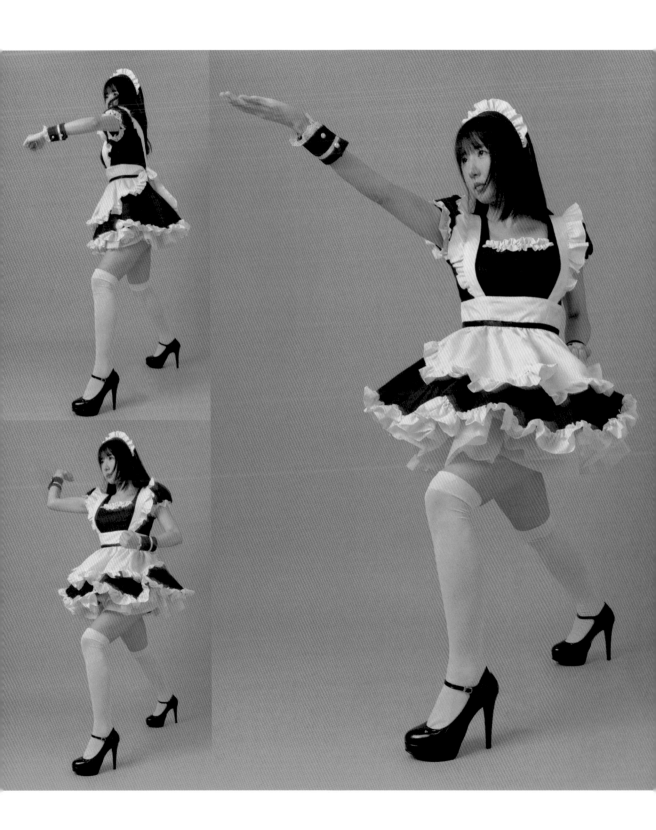

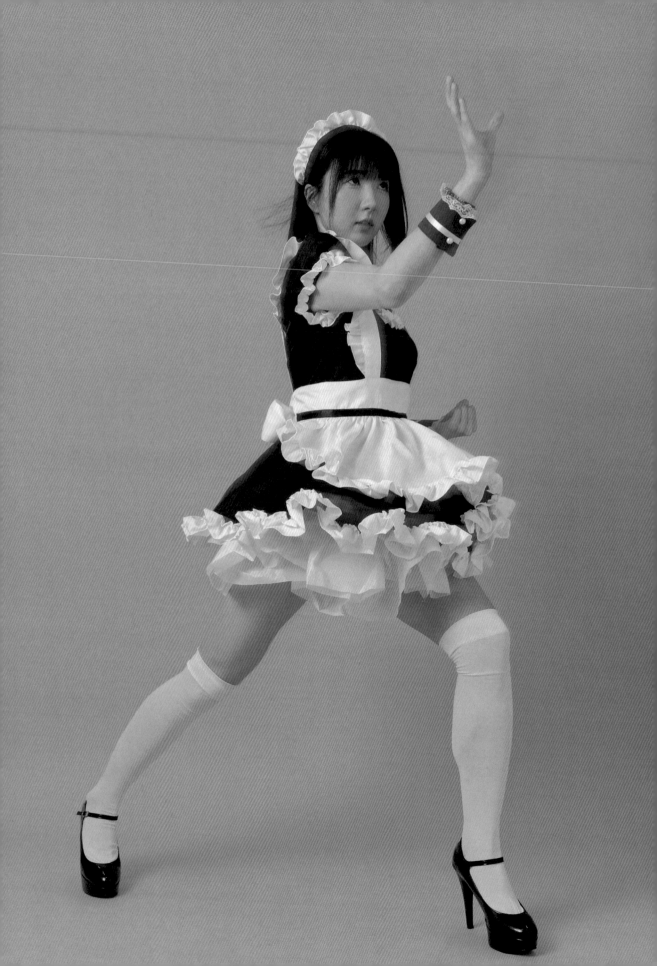

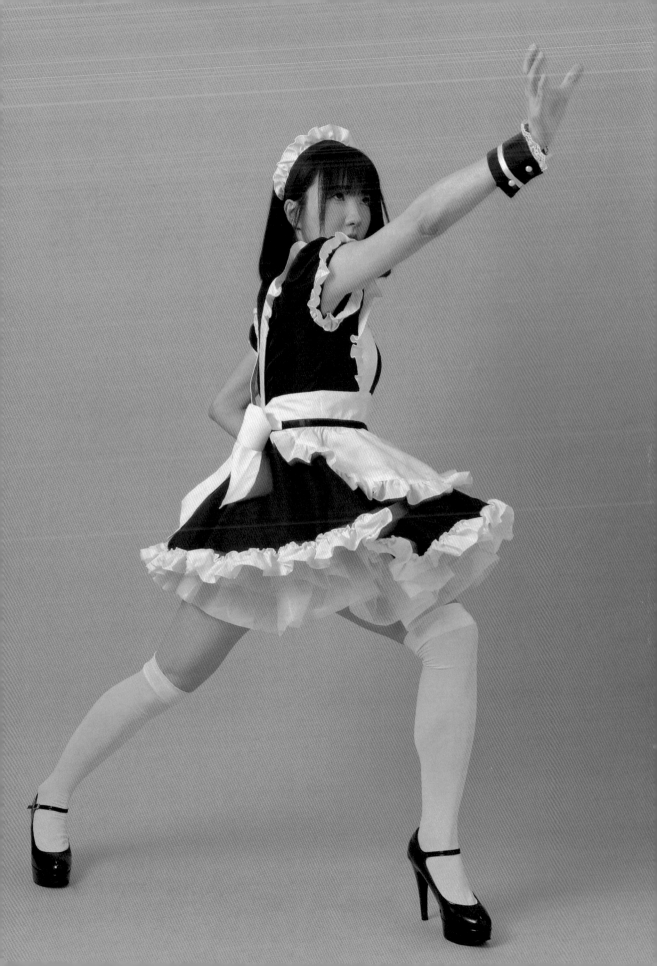

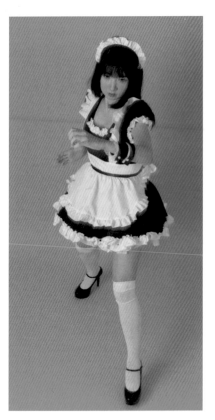
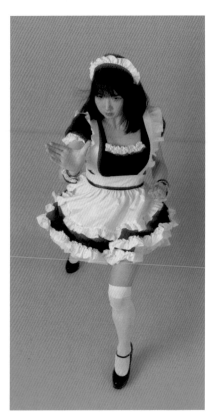
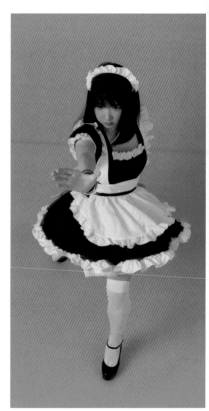
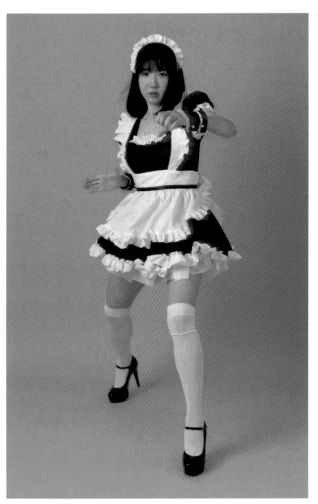
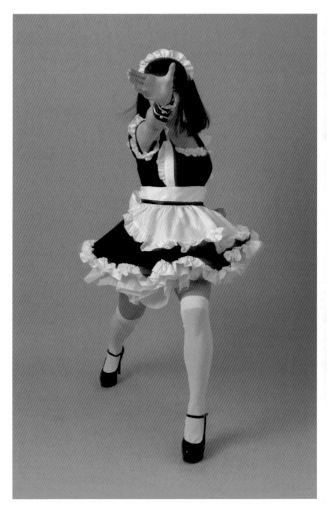

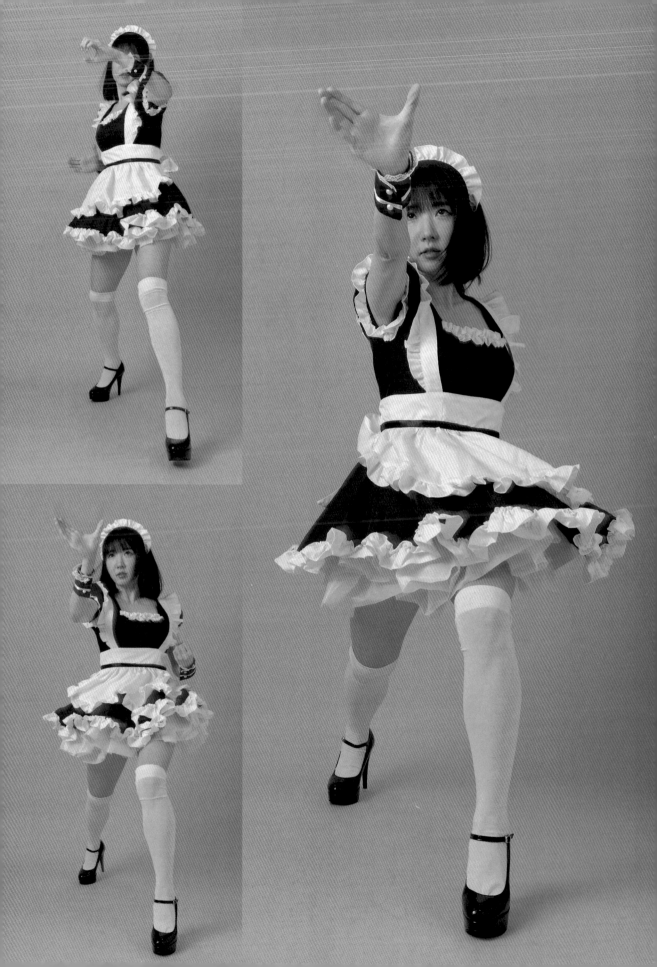

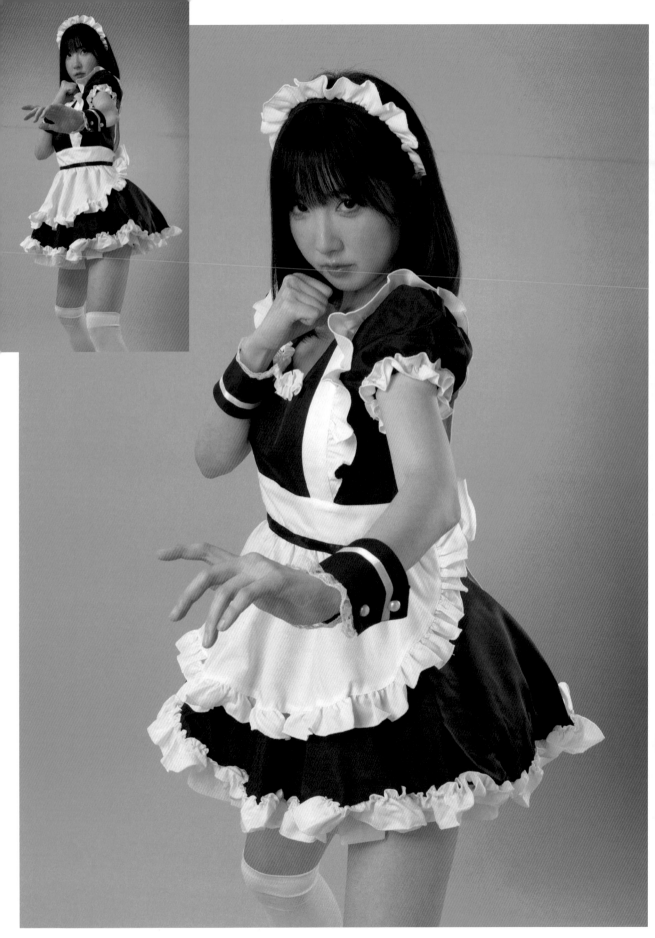

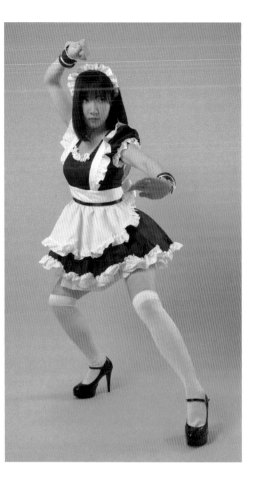

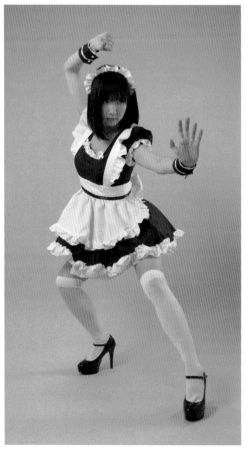

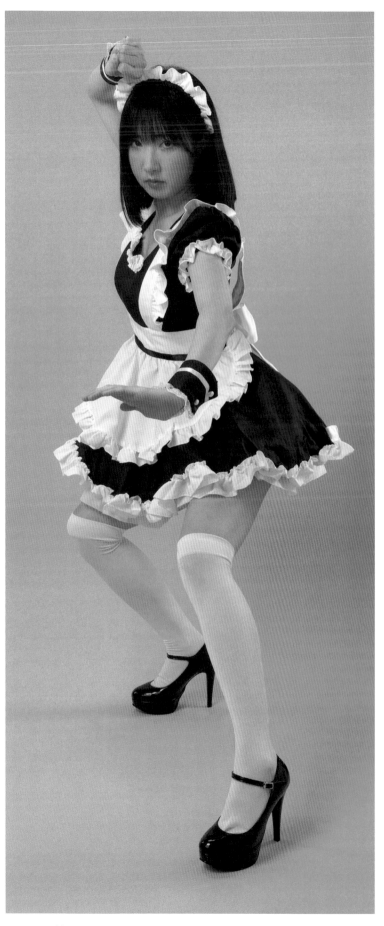

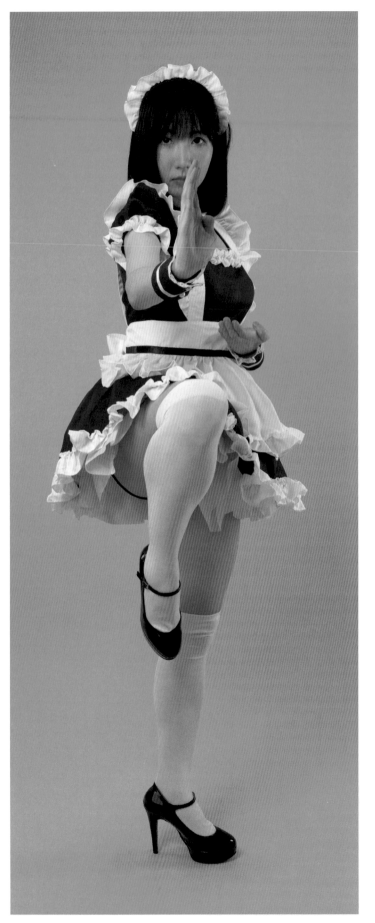
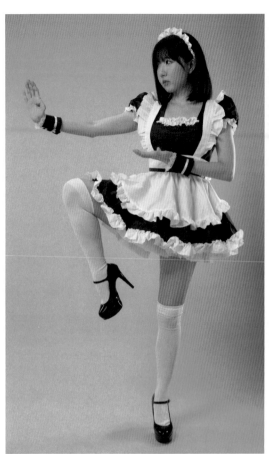
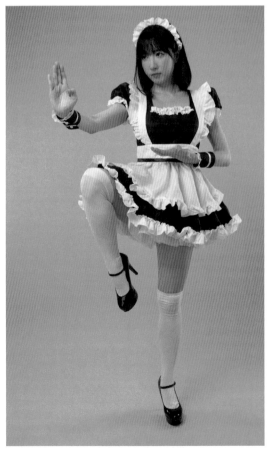

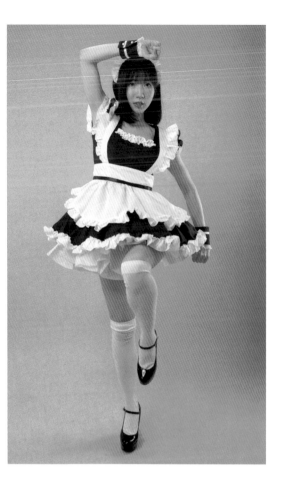

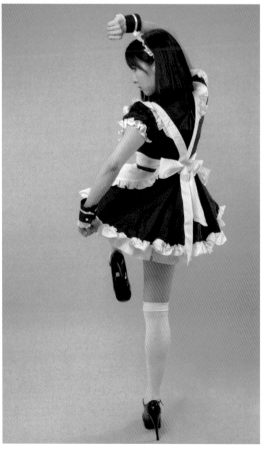

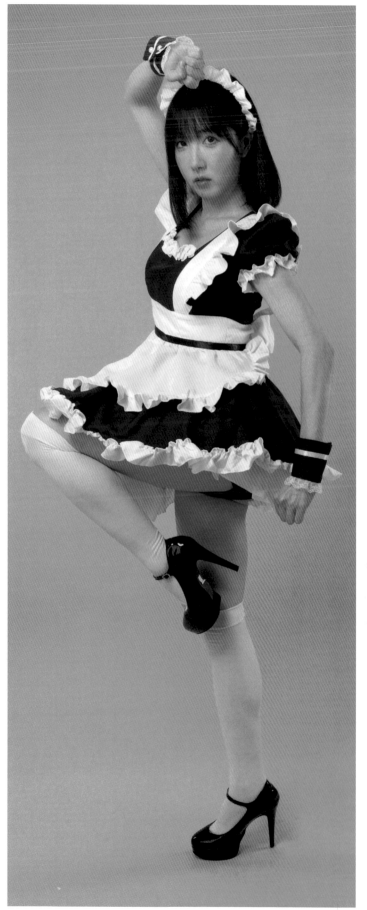

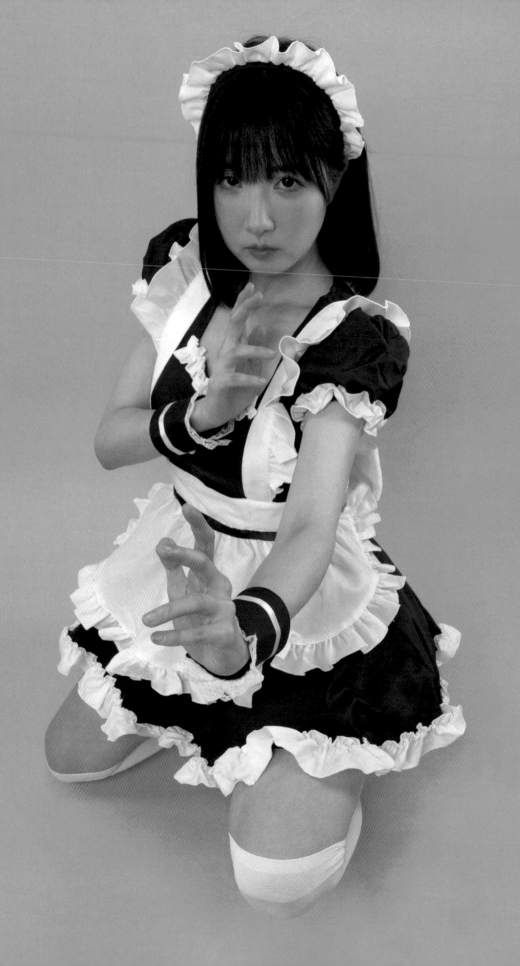

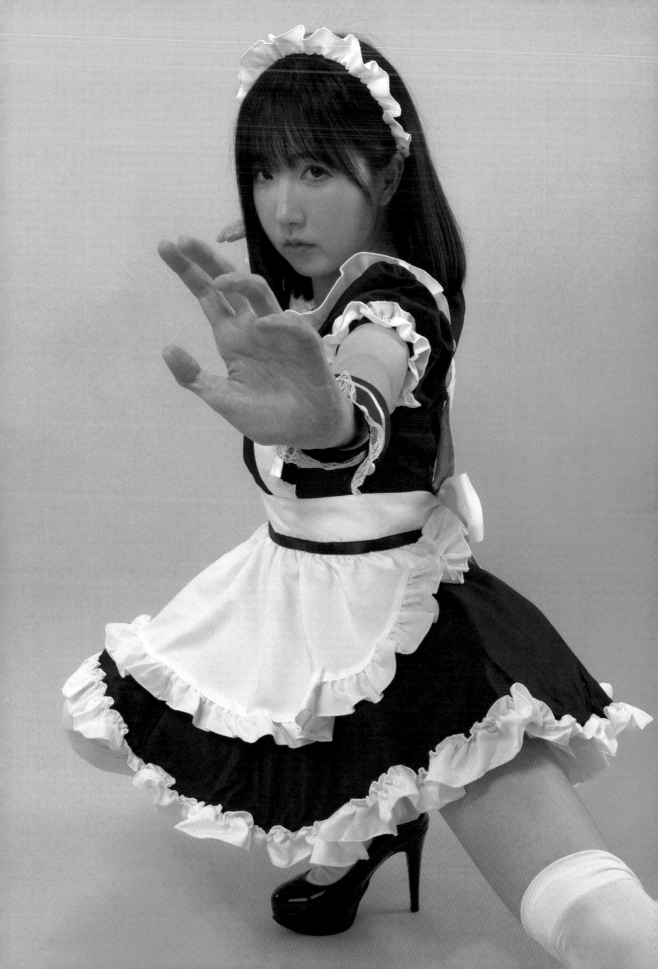

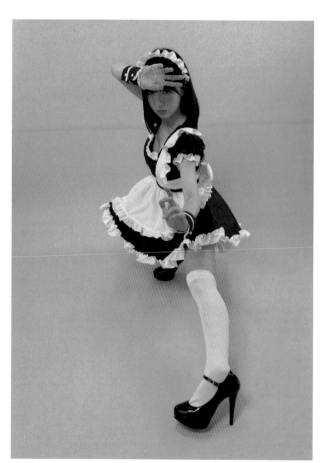
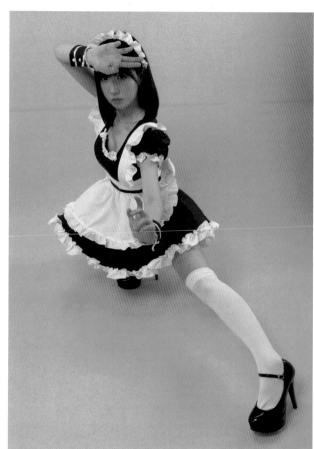
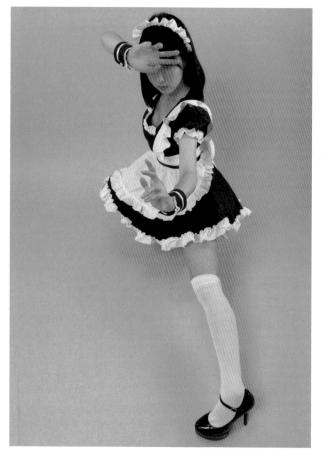
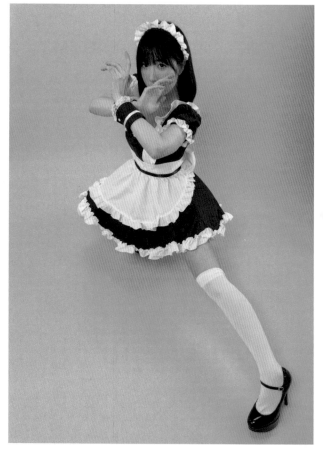

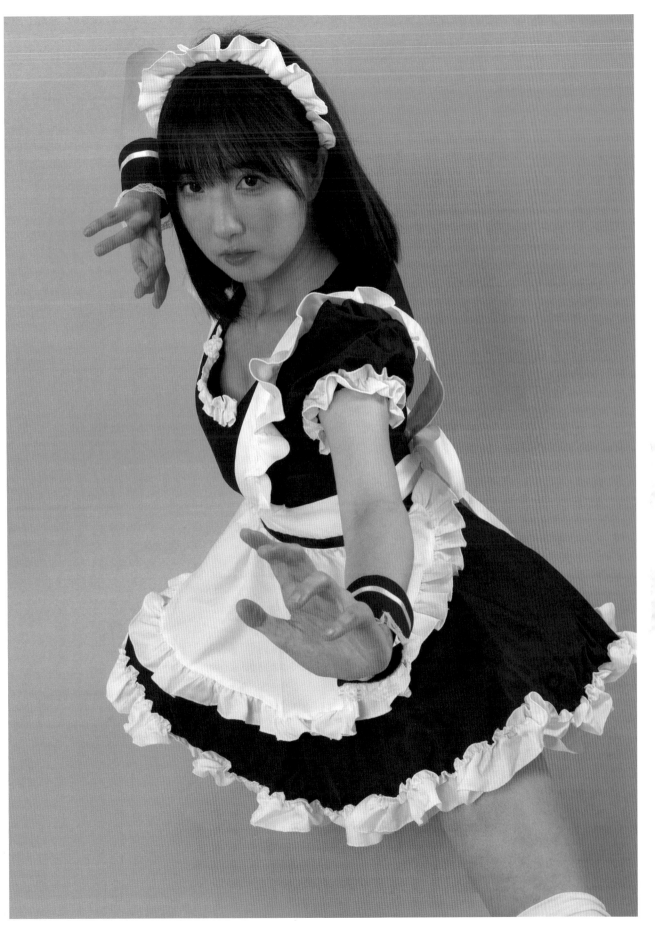

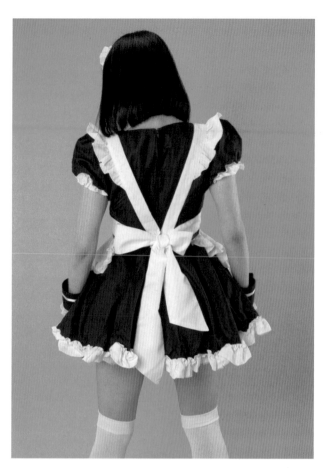
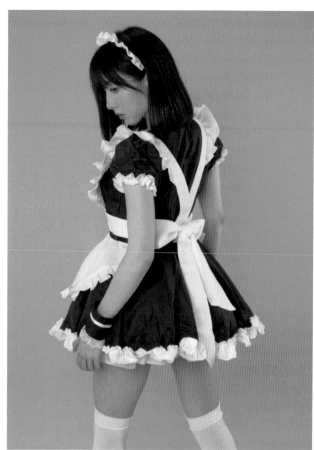
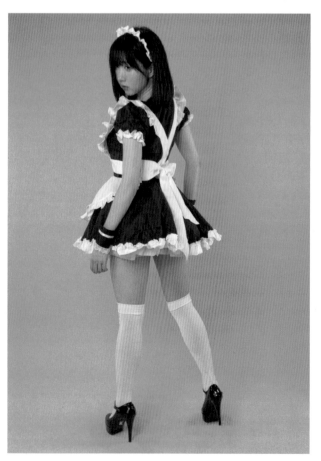
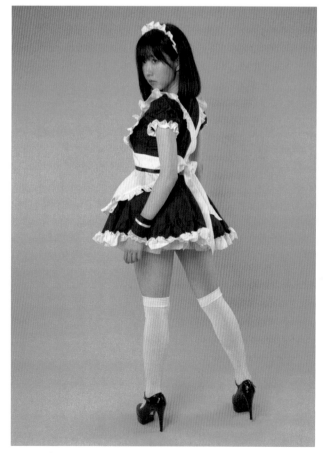

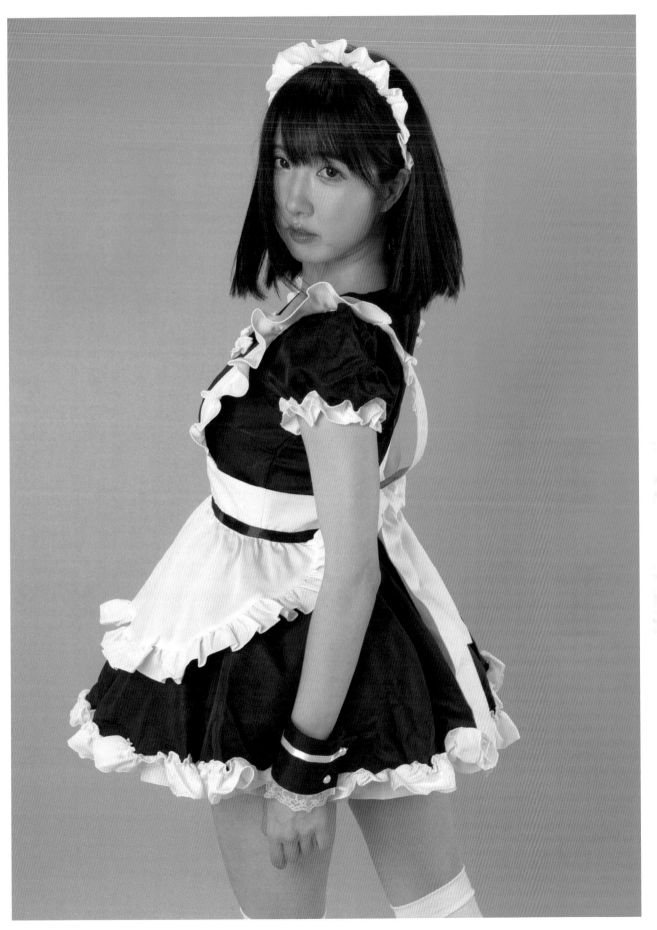

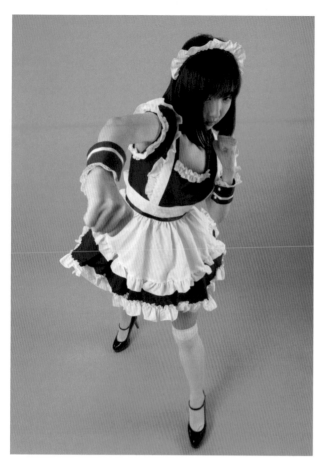
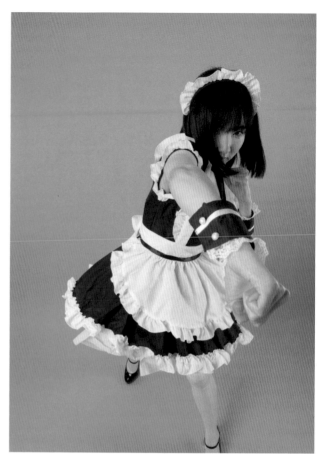
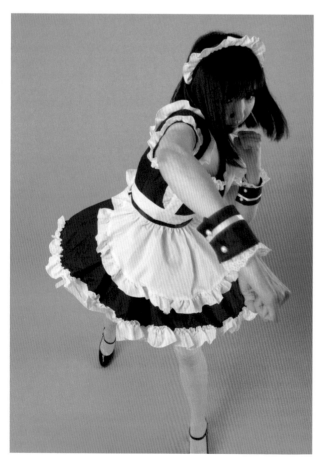
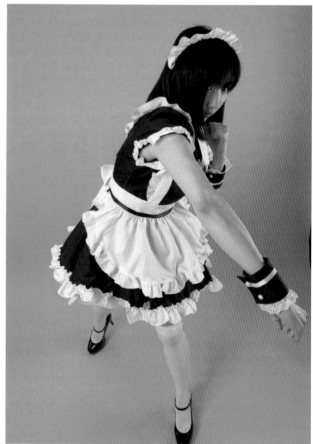

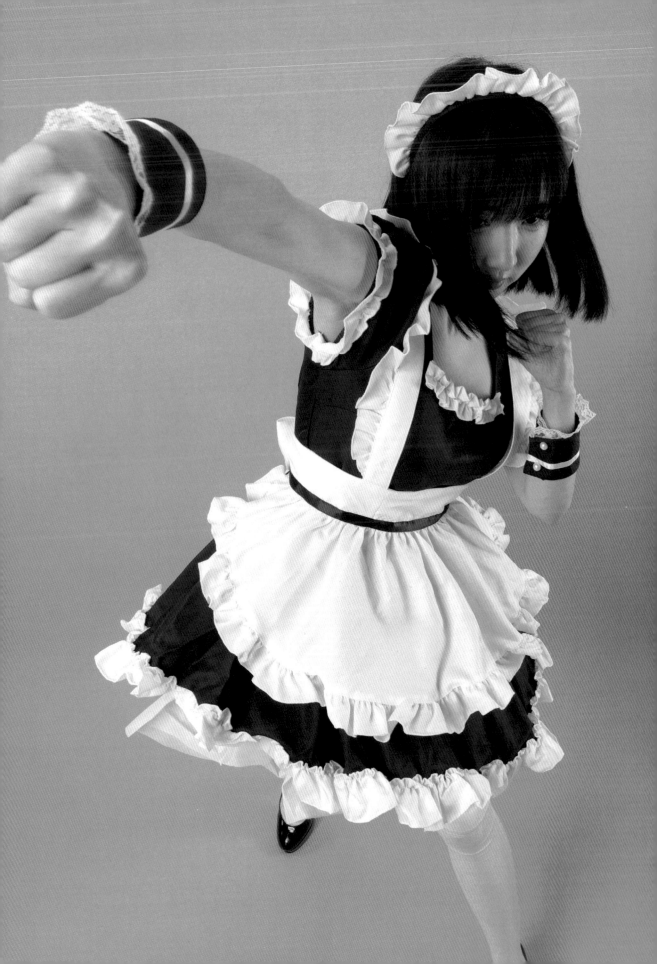

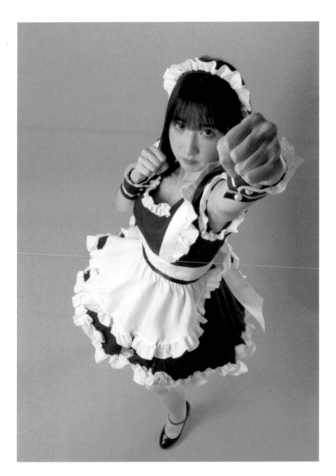
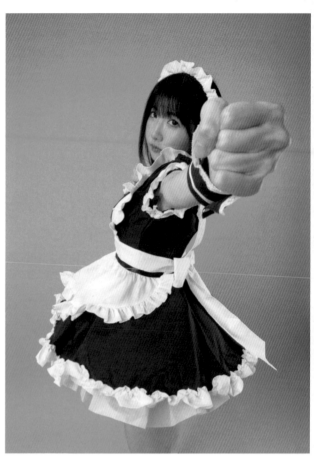
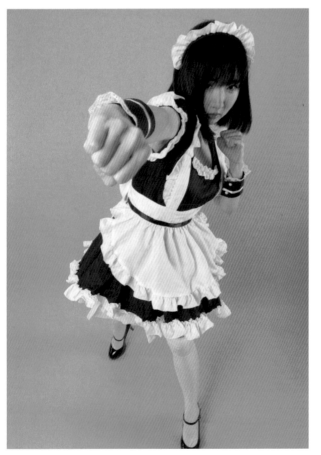
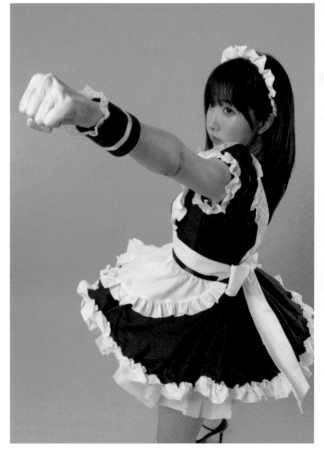

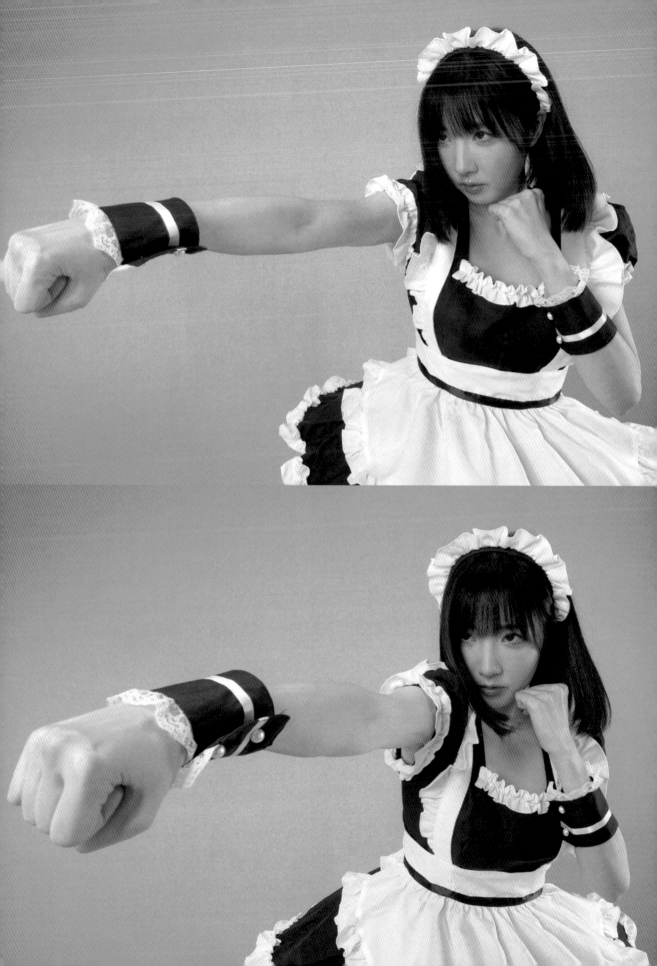

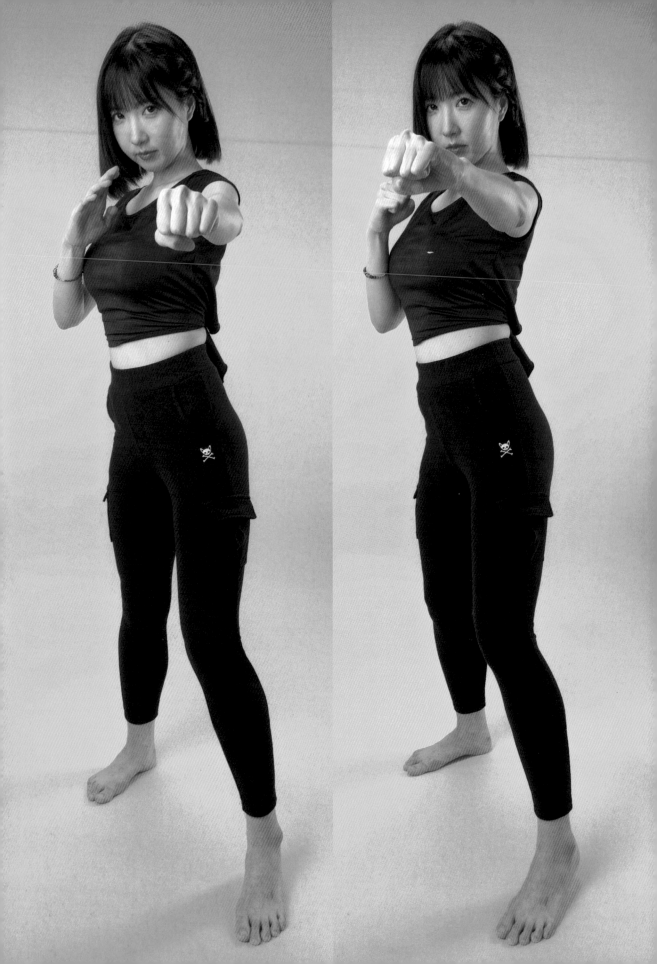

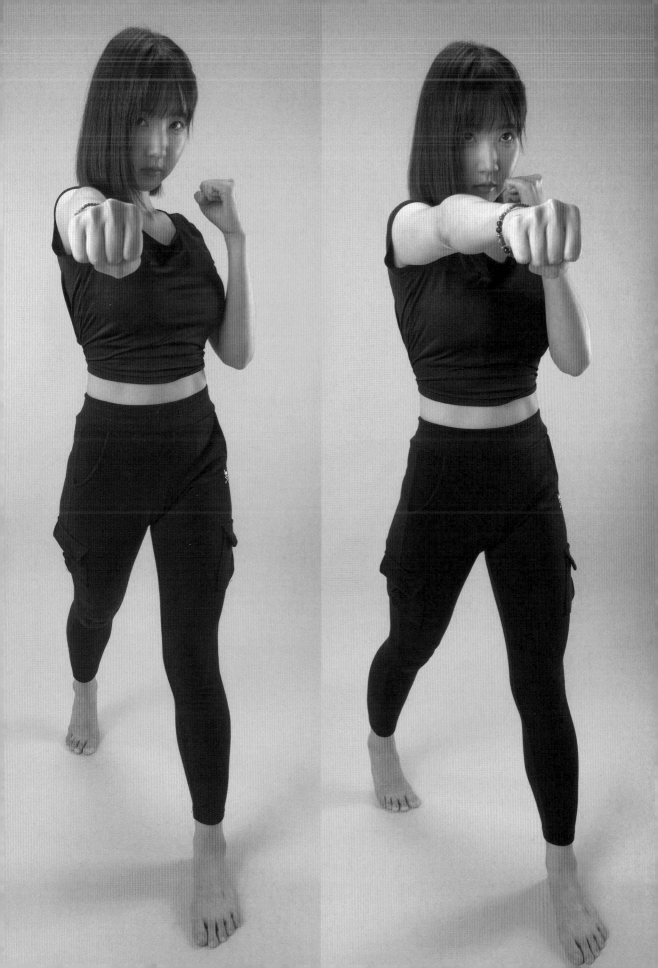

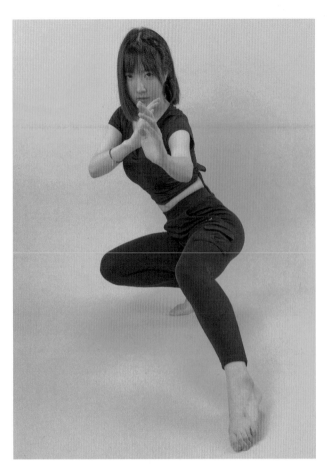

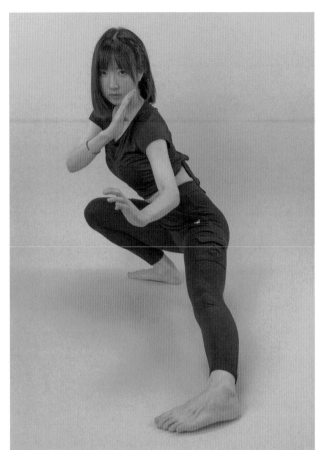

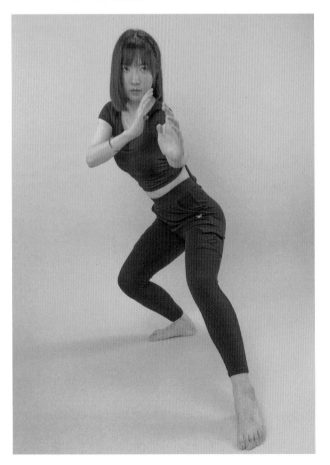

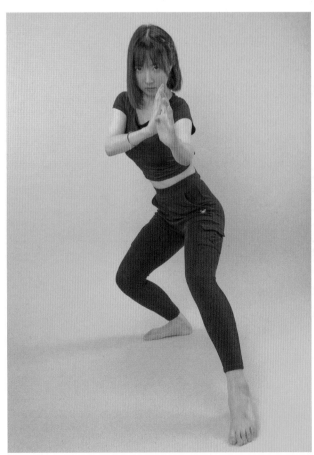

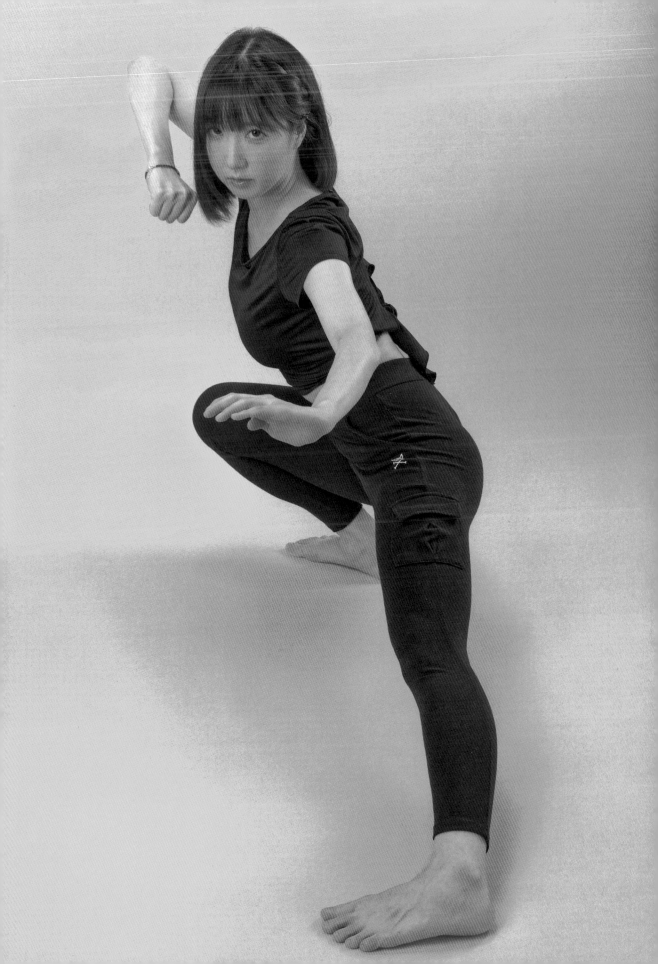

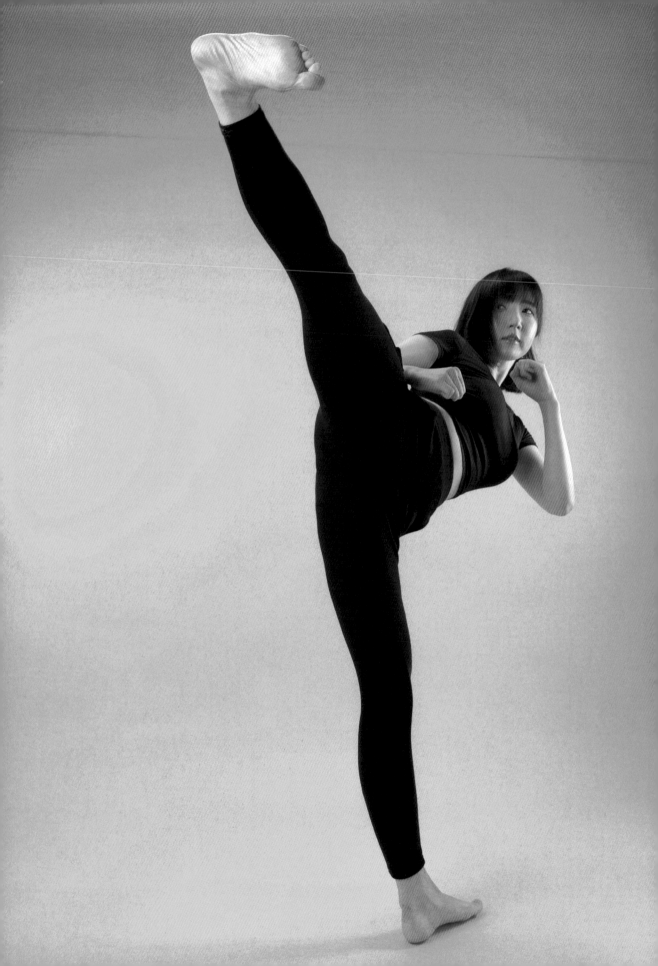

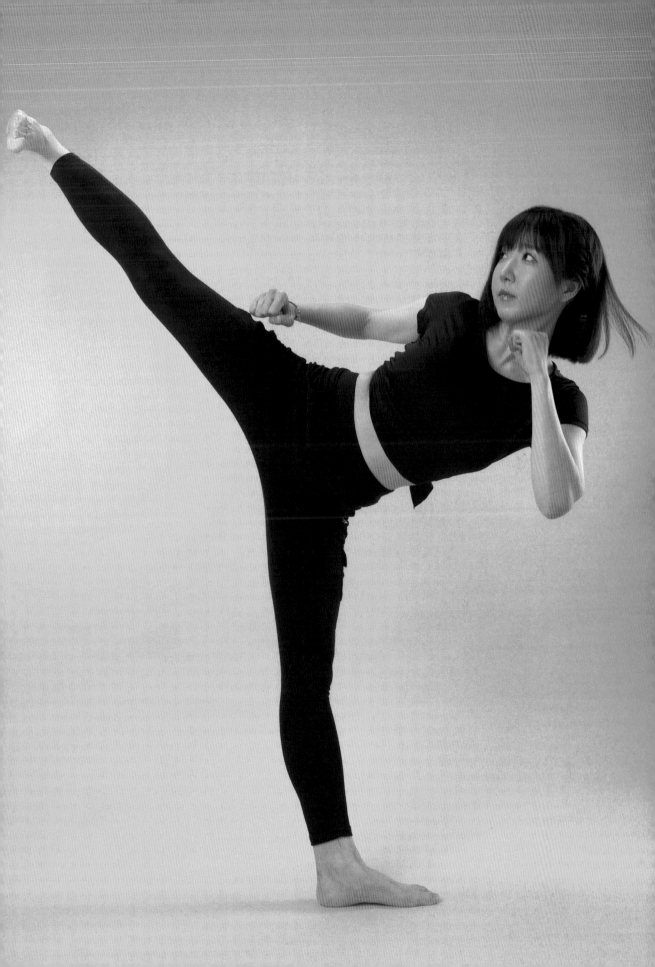

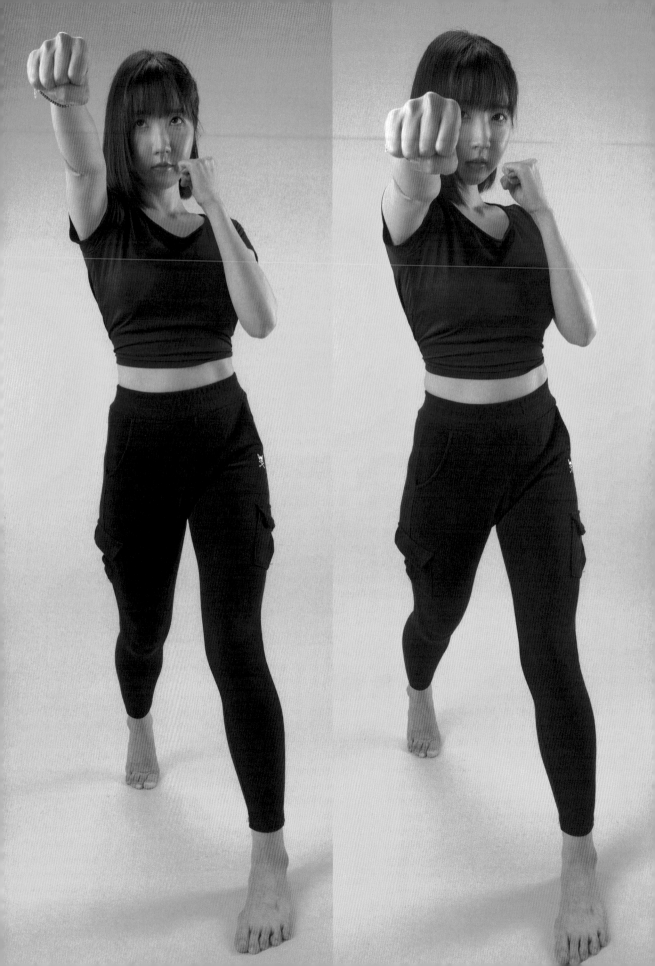

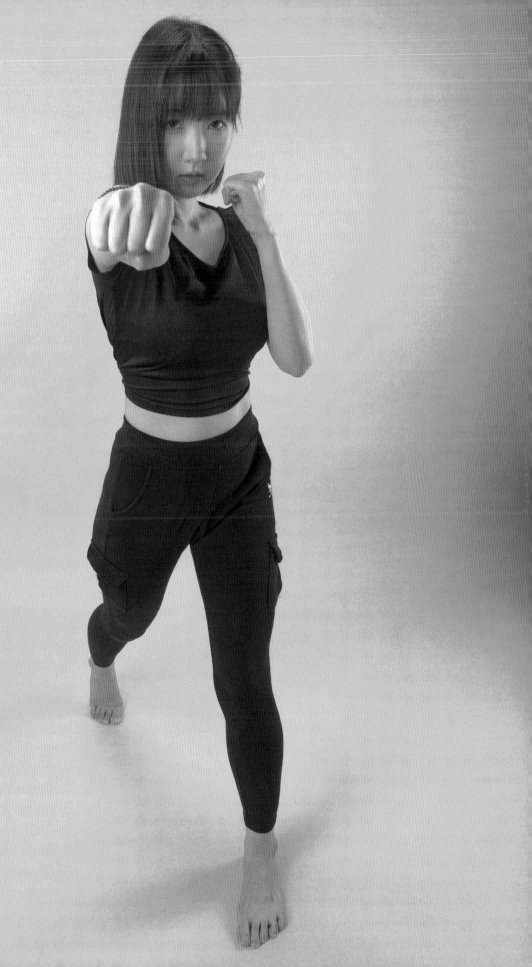

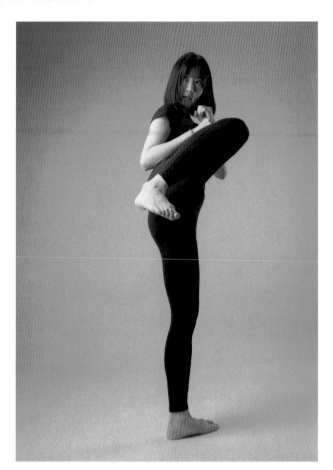
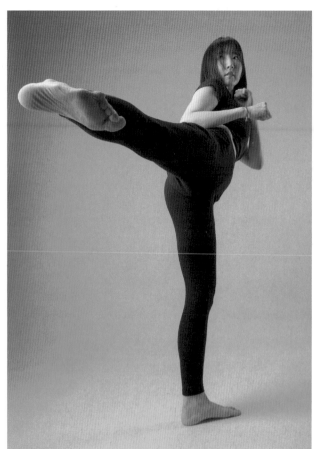
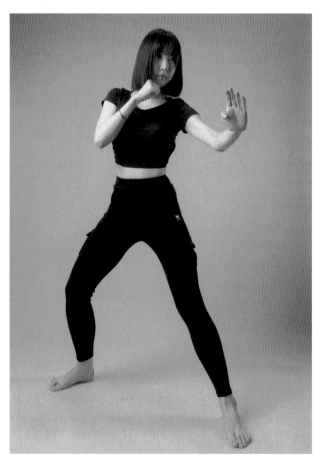
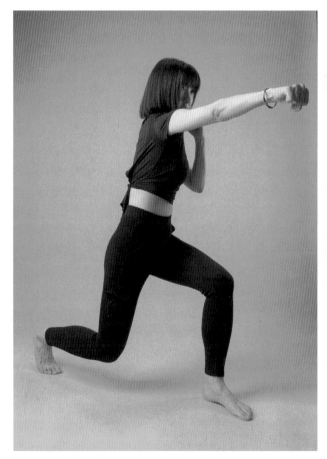

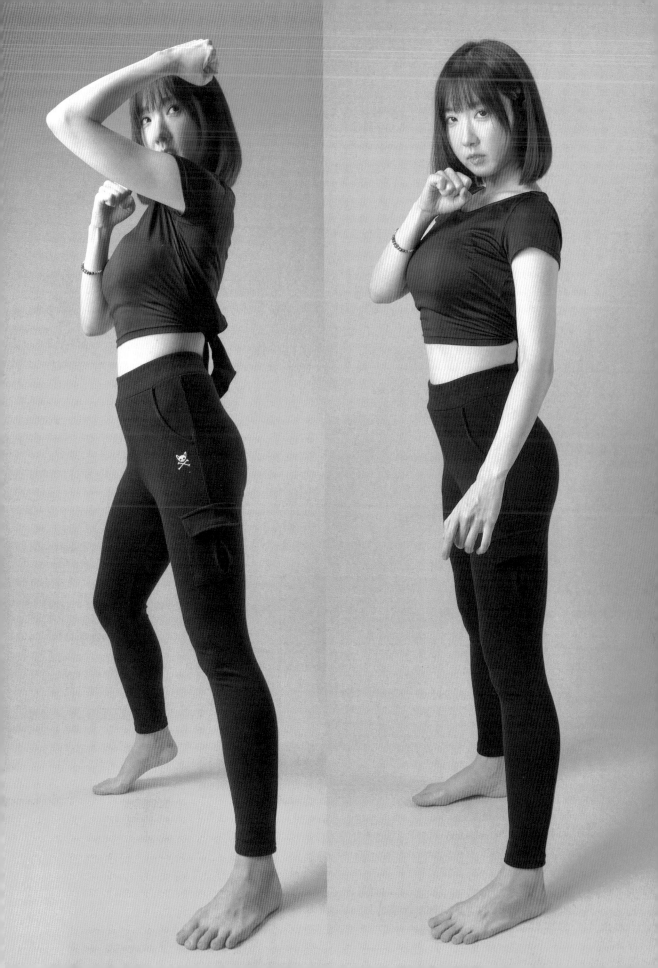

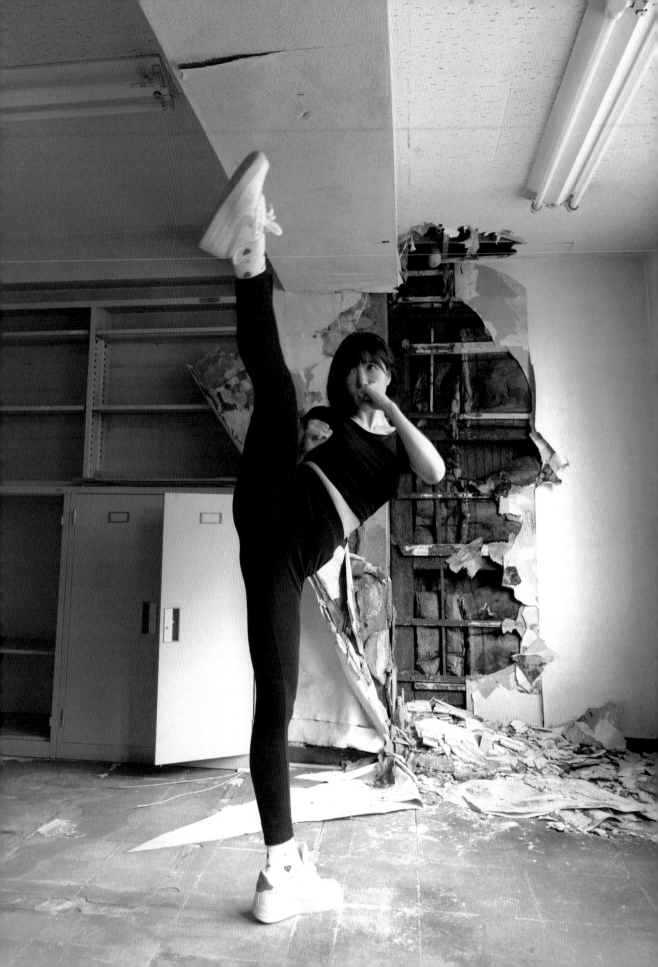

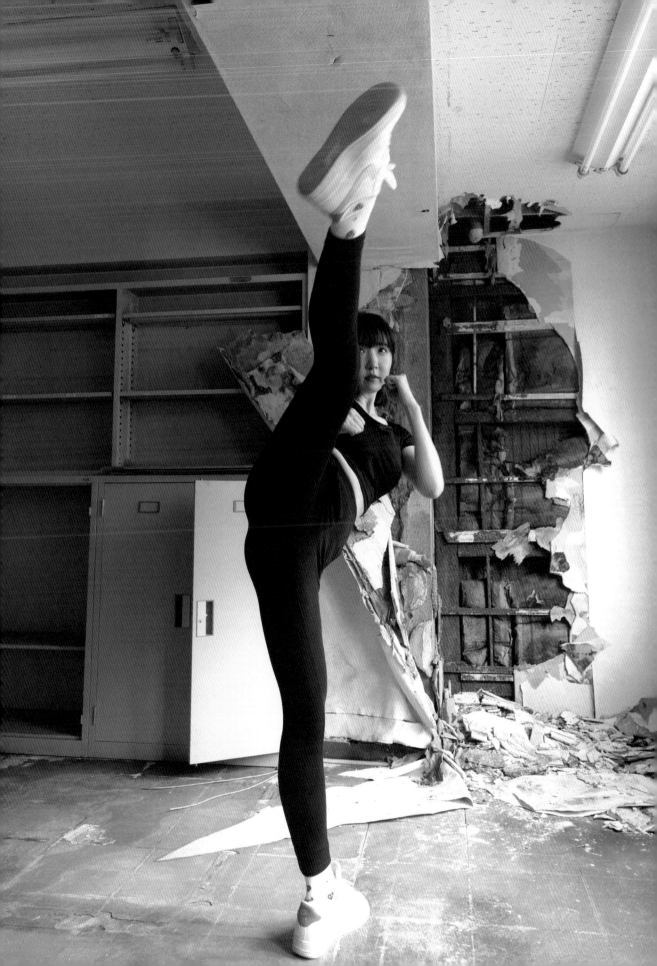

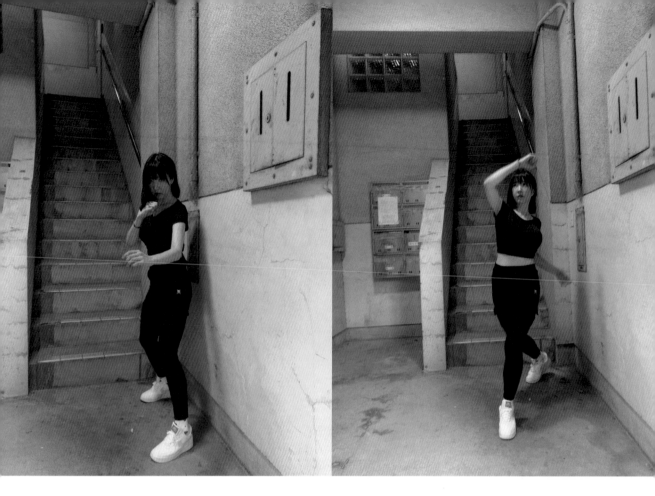

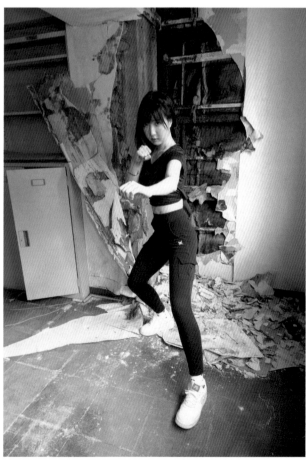

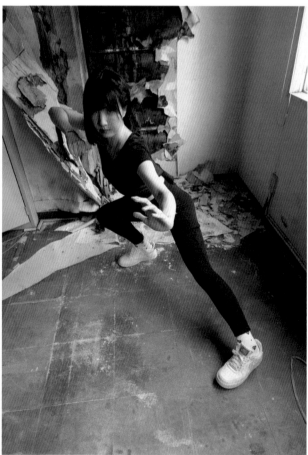

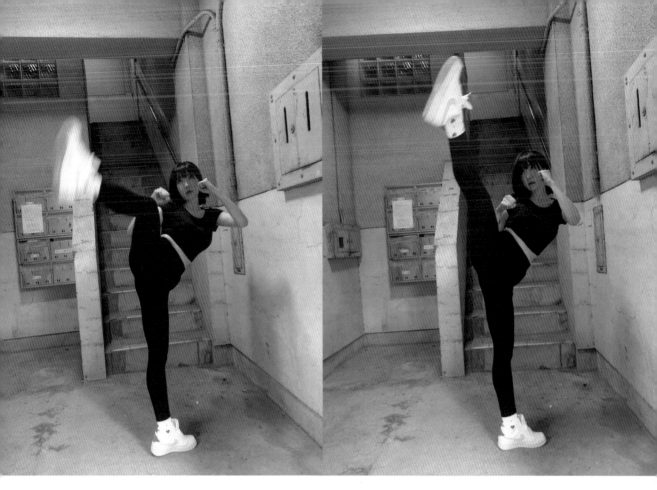

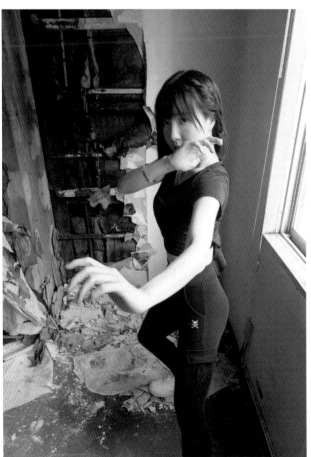

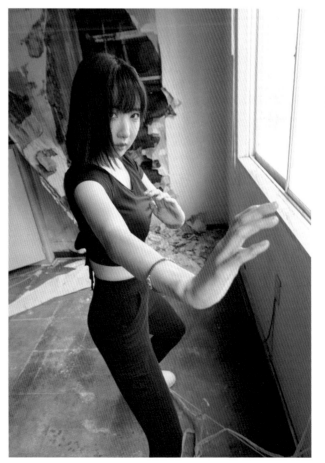

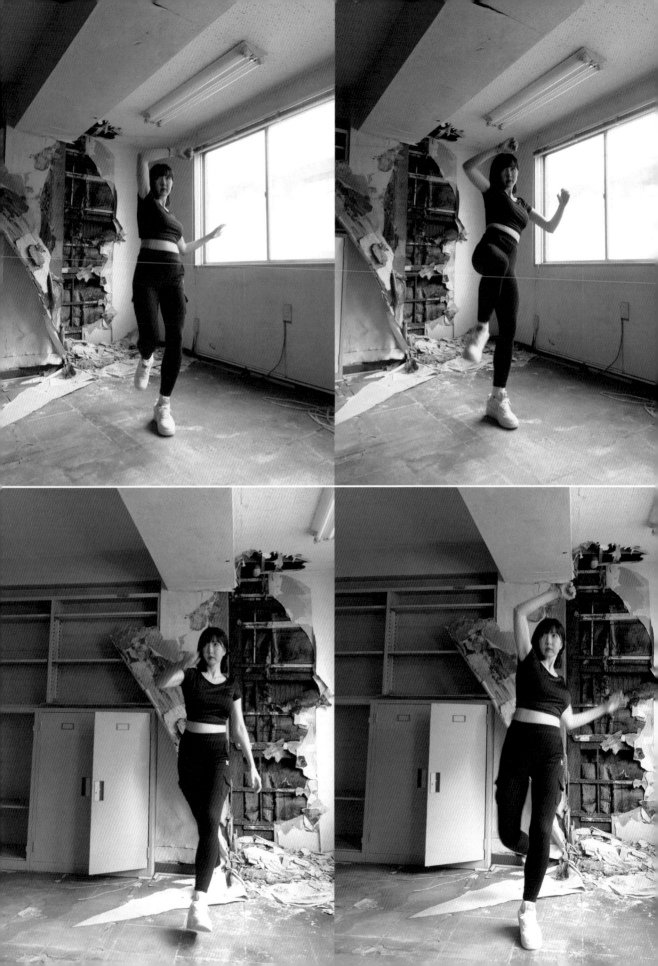

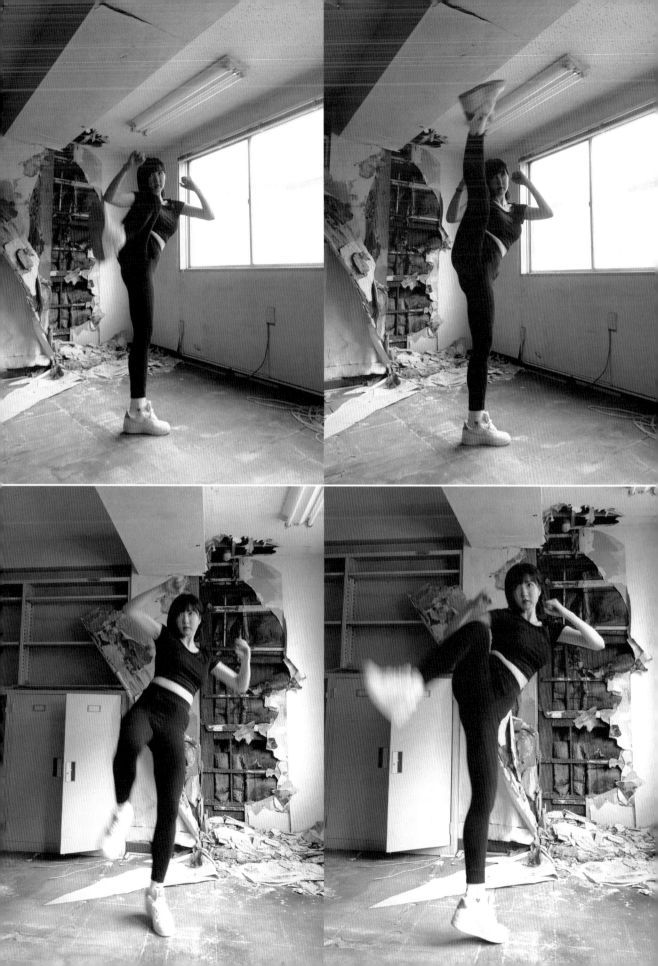

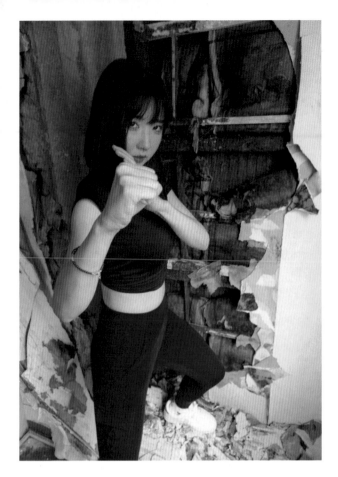
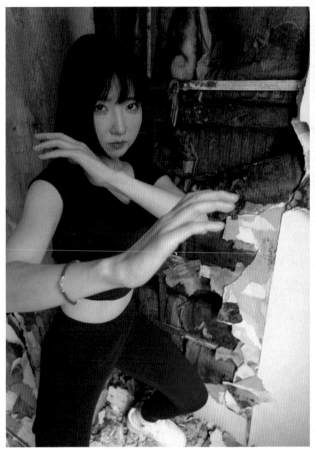
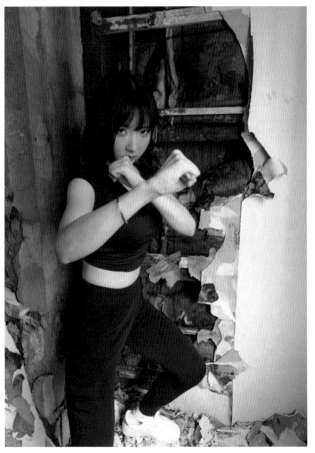
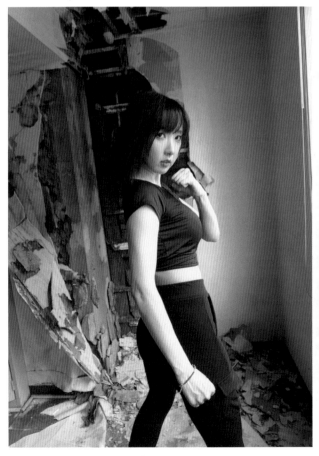

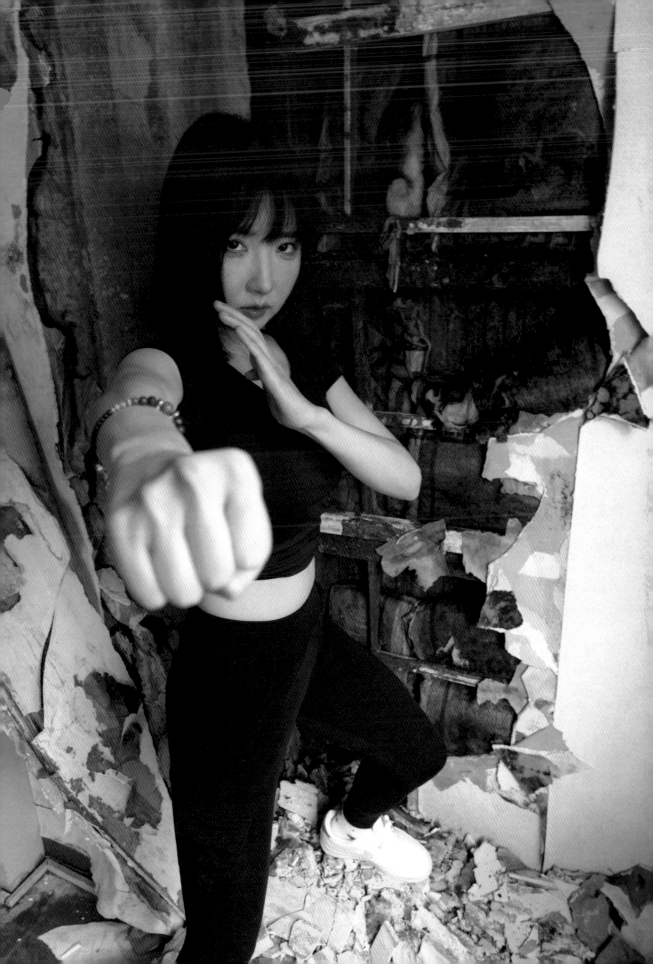

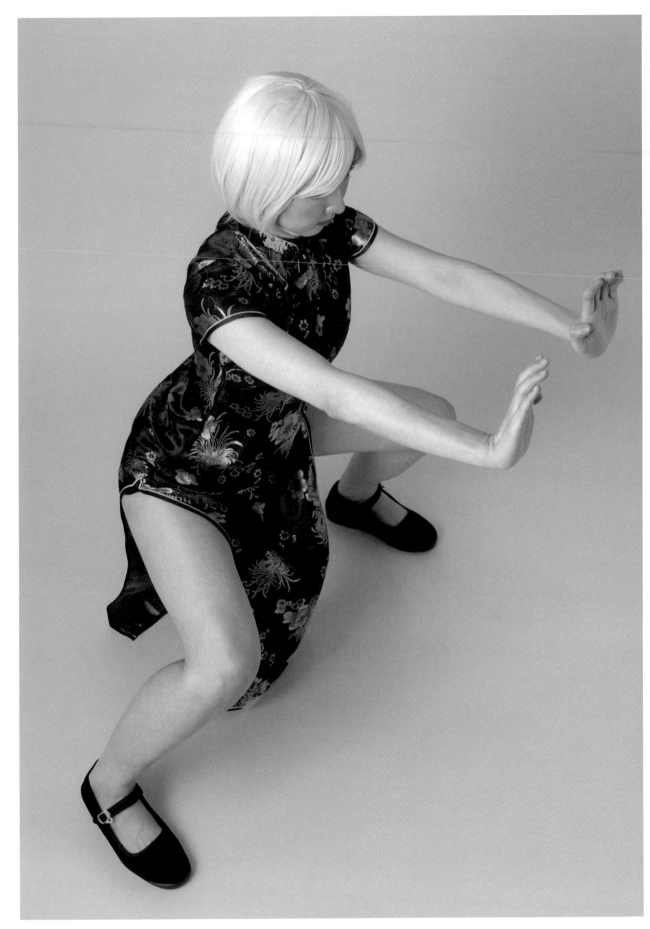

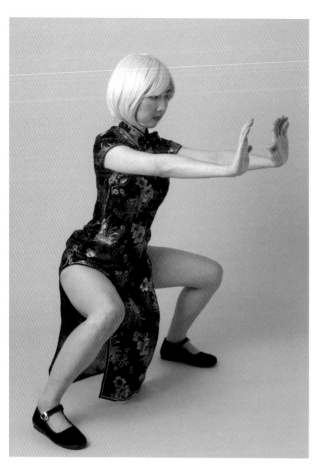
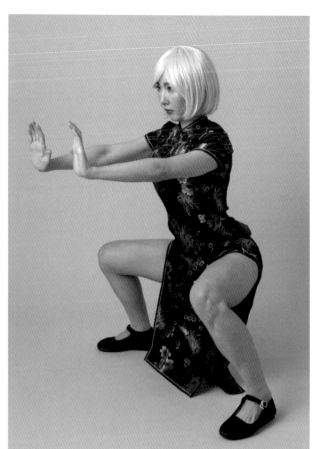
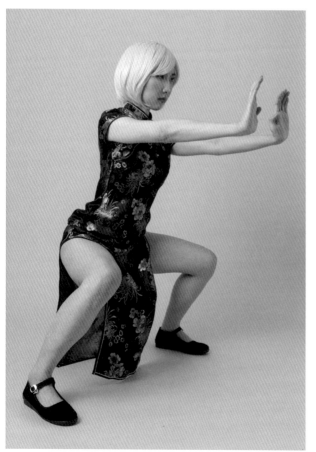
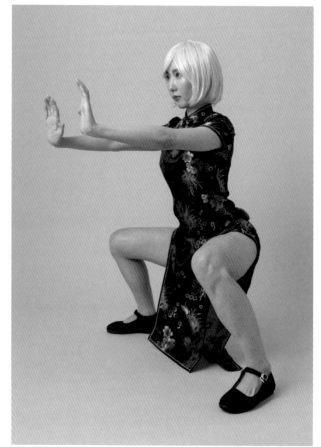

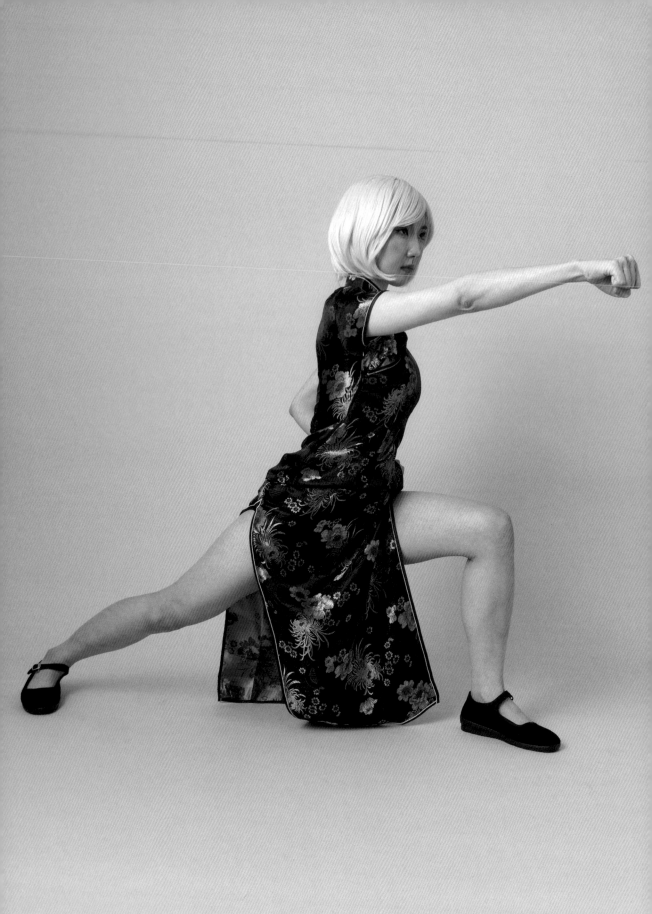

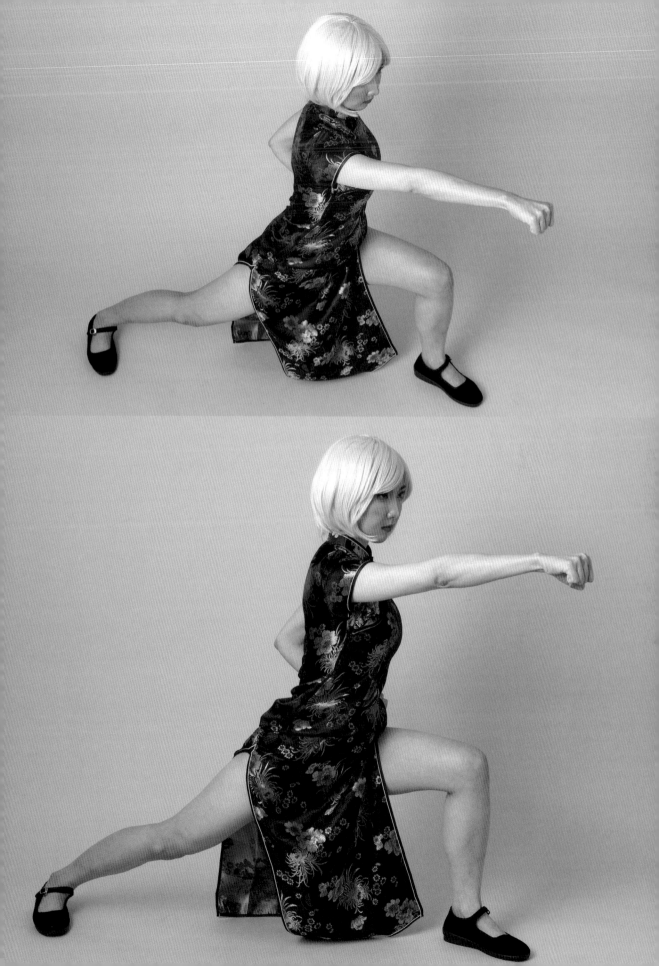

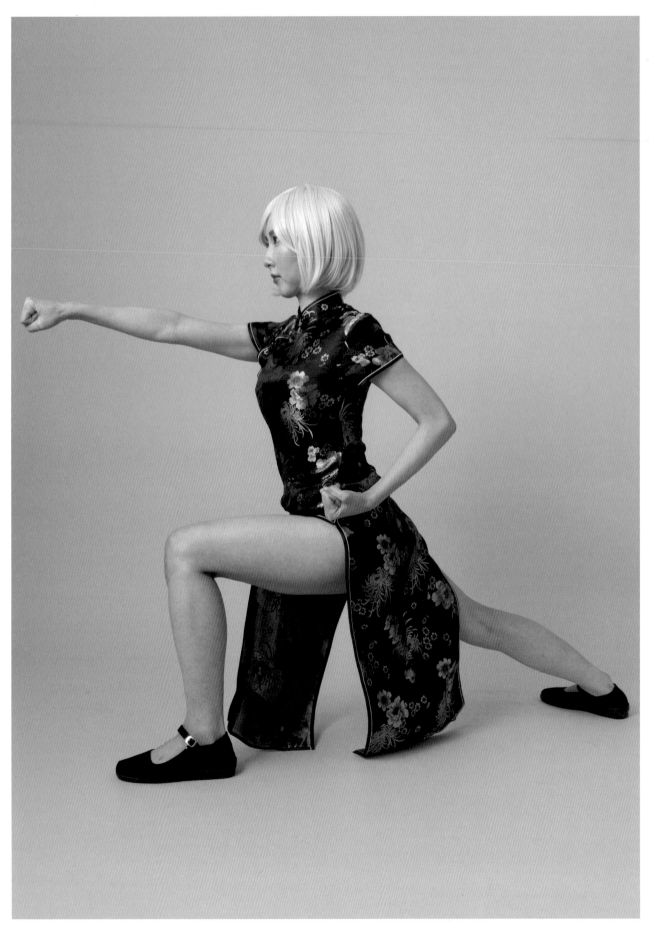

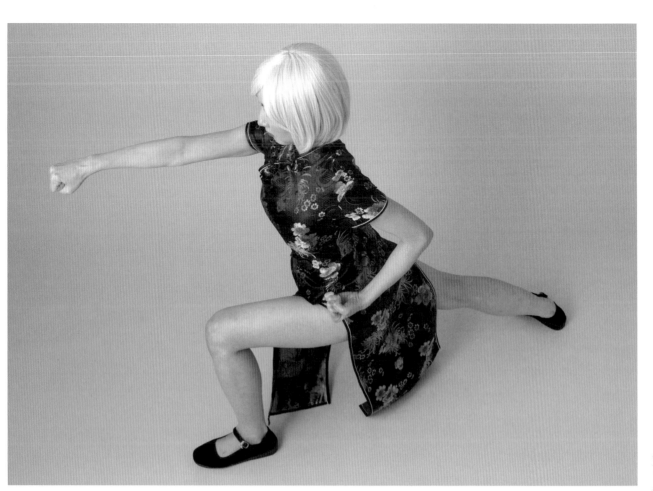

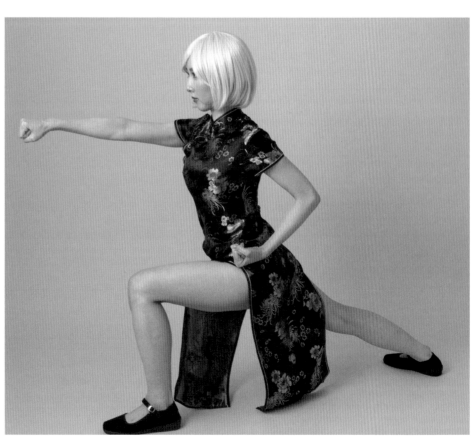

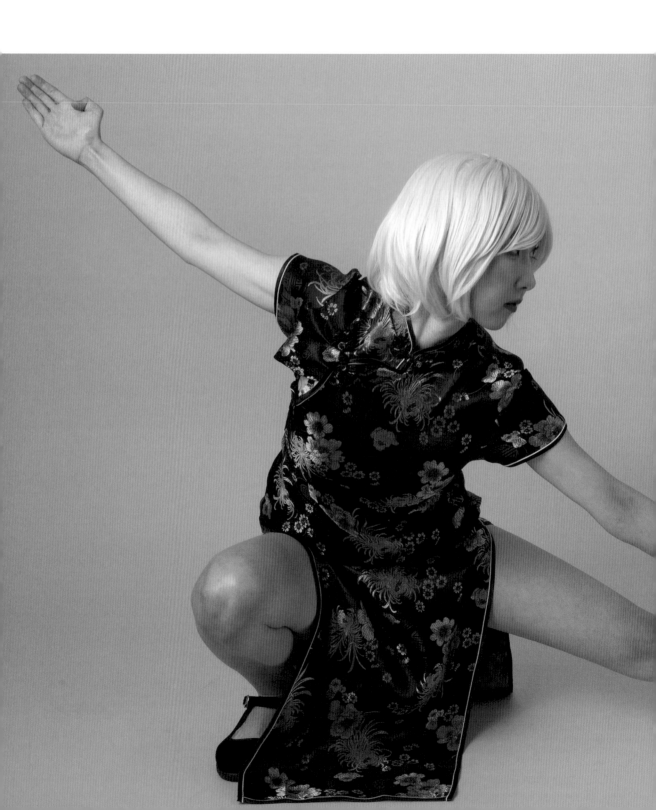

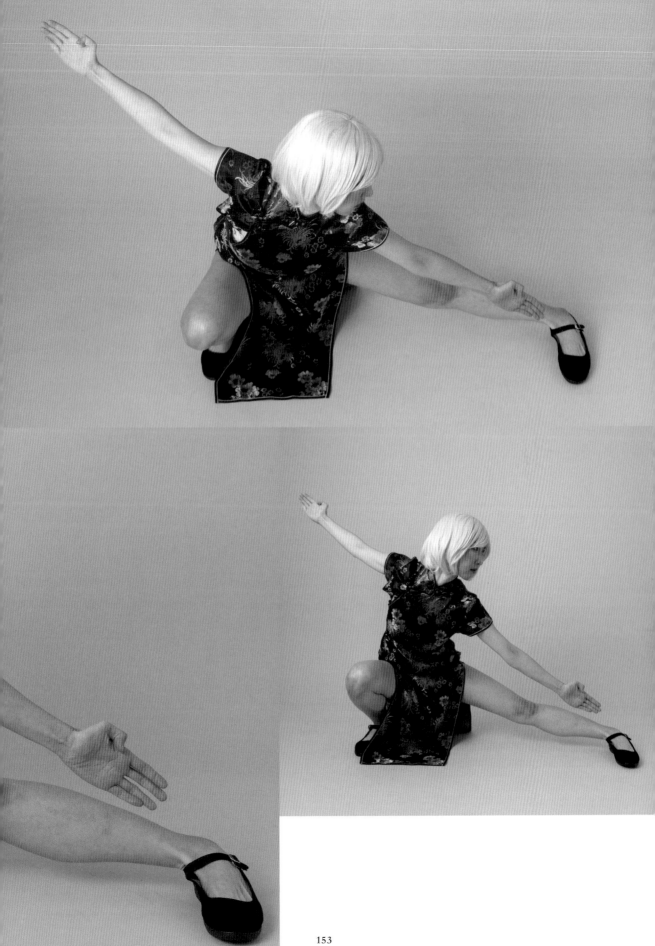

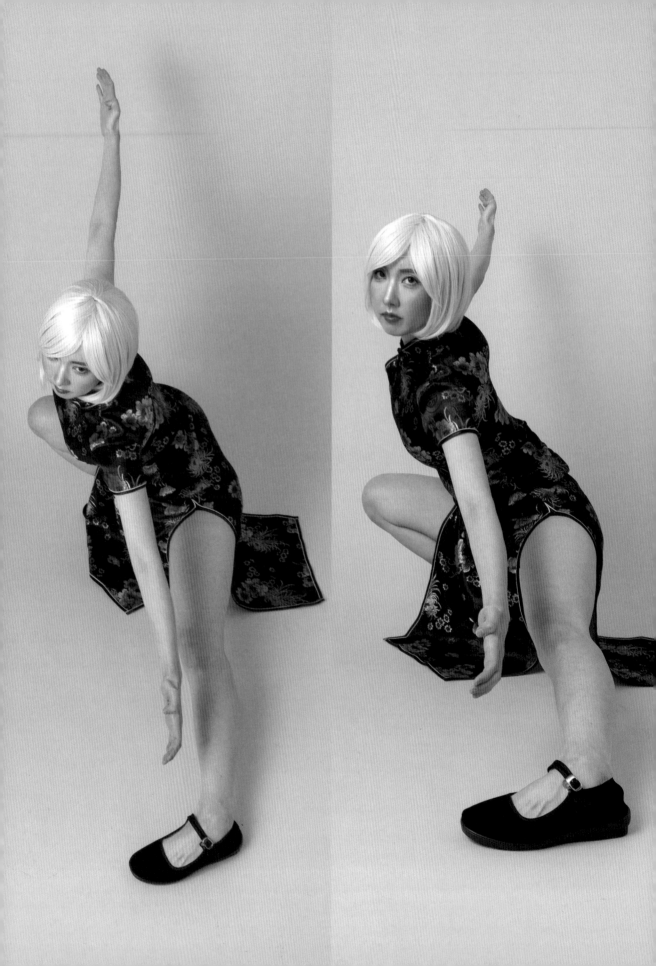

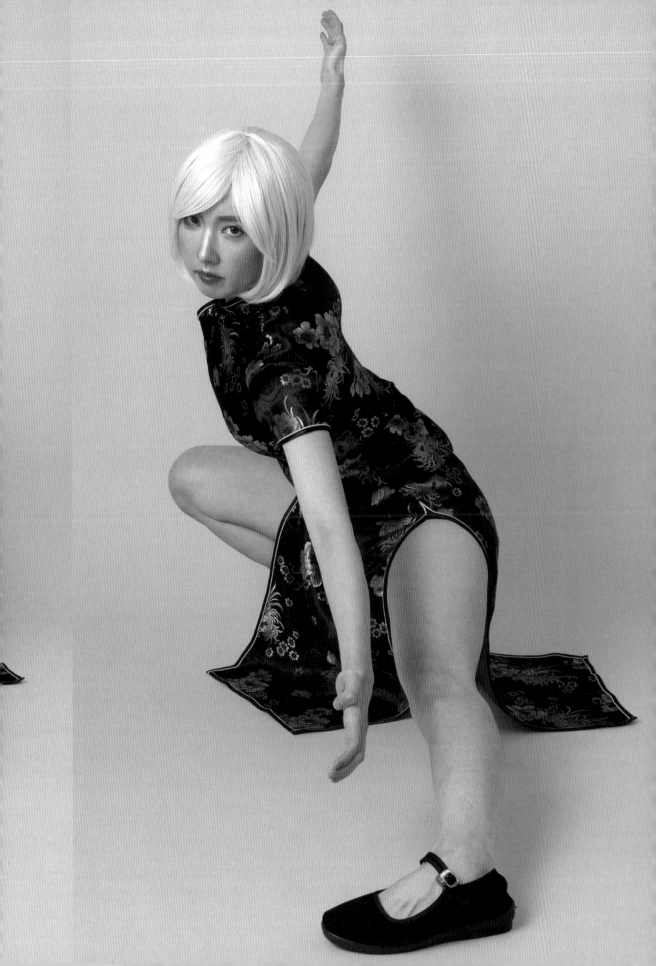

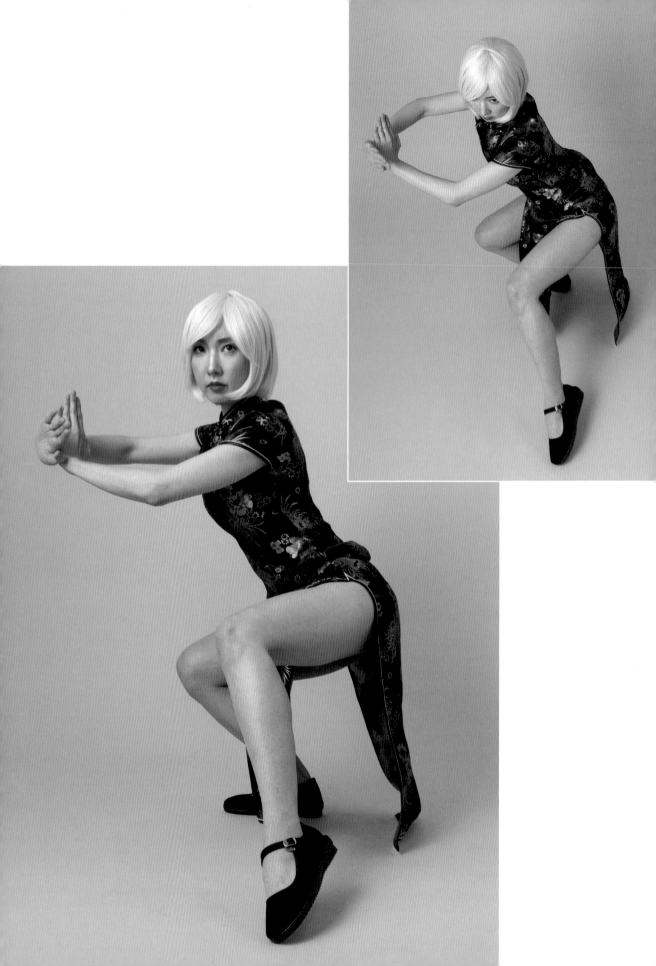

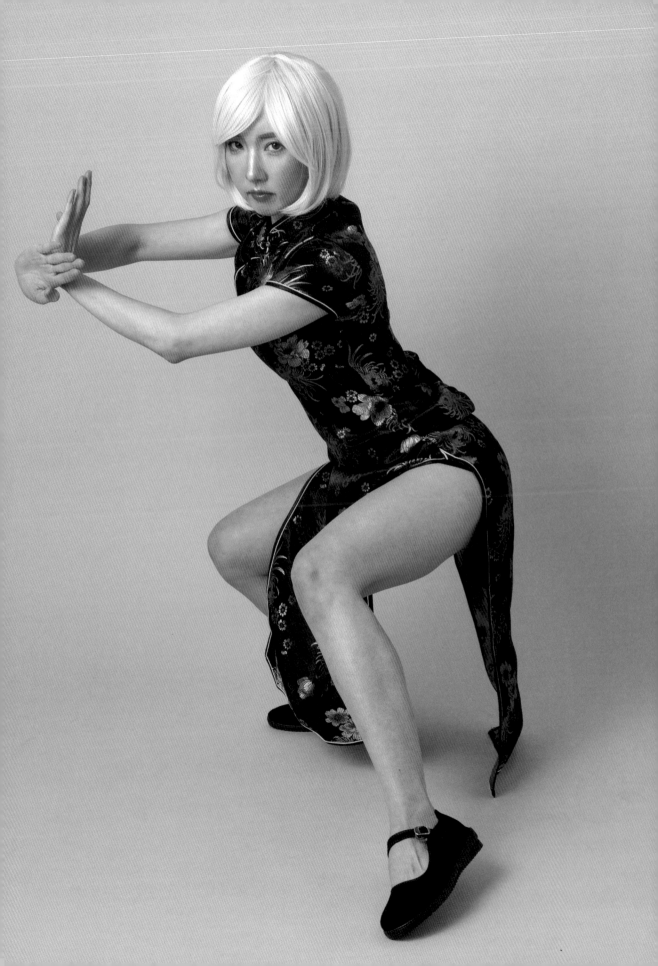

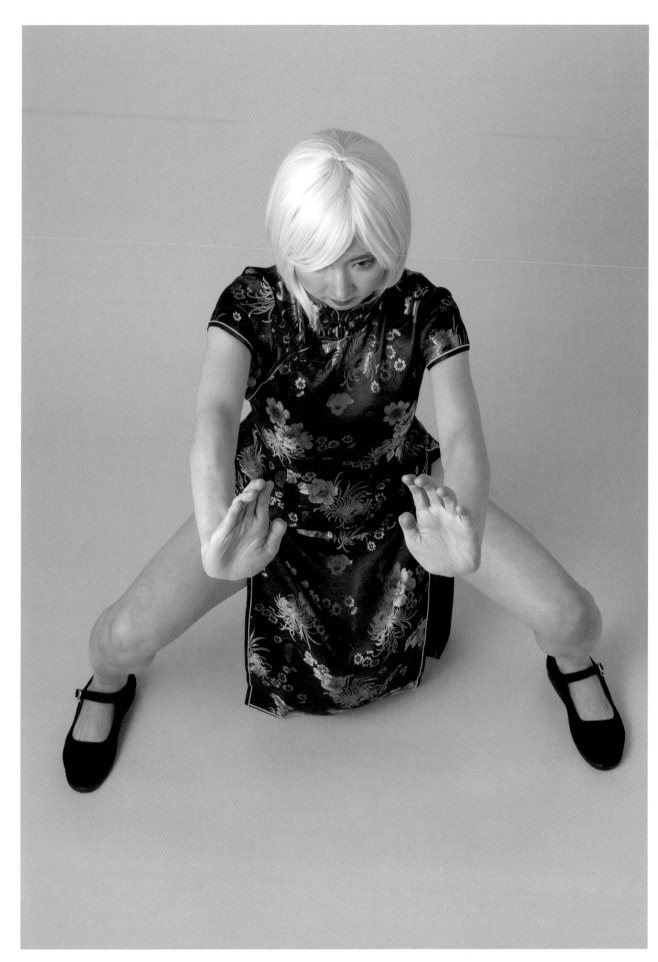

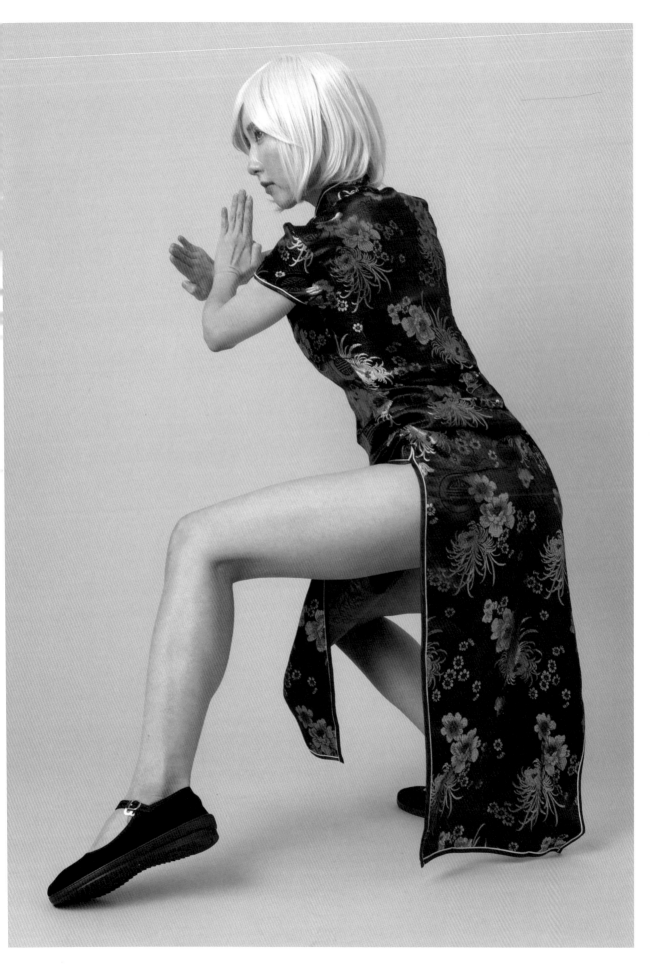

PROFILE (示範MODEL)

LEE LYN

1989年12月13日生，出生於韓國釜山。於韓國專攻運動科學與教師資格，並且取得跆拳道4段、龍武道4段、合氣道4段、格鬥技2段、中國武術初段、柔道初段、劍道初段。在韓國擔任模特兒及電視節目登台演出等。2019年起開始於日本進行寫真集拍攝及角色扮演模特兒活動。於「FLASH」以攝影女星身分出道。

2020年演出電影「一個天空」（空手道選手一角）、出版第一張個人DVD「LEELYN」（S-DIGITAL）

身高：163cm B:86 W:58 H:88

TITLE

女子格鬥姿勢集

STAFF

出版	瑞昇文化事業股份有限公司
監修	NEKO NO SHIPPO
攝影	久門 易
譯者	黃詩婷
總編輯	郭湘齡
文字編輯	張聿雯
美術編輯	許菩真
排版	許菩真
製版	印研科技有限公司
印刷	龍岡數位文化股份有限公司
法律顧問	立勤國際法律事務所　黃沛聲律師
戶名	瑞昇文化事業股份有限公司
劃撥帳號	19598343
地址	新北市中和區景平路464巷2弄1-4號
電話	(02)2945-3191
傳真	(02)2945-3190
網址	www.rising-books.com.tw
Mail	deepblue@rising-books.com.tw
初版日期	2022年10月
定價	420元

ORIGINAL JAPANESE EDITION STAFF

撮影助手	金森 由恵（写真道場）松下 哲也
スタイリング	Kaori Oguri
ヘア・メイク	齊藤 沙織
ポーズ監修	内田 朋紀（ねこのしっぽ） 荒巻 喜光（ねこのしっぽ） 廣岡 茉里奈（ねこのしっぽ）
協力	Danmee　O's Produce
機材協力	ニッシンジャパン
デザイン、DTP	本橋 雅文（orangebird）

國家圖書館出版品預行編目資料

女子格鬥姿勢集/NEKO NO SHIPPO監修；黃詩婷譯. -- 初版. -- 新北市：瑞昇文化事業股份有限公司, 2022.10
160面；18.2x25.7公分
ISBN 978-986-401-591-7(平裝)

1.CST: 插畫 2.CST: 繪畫技法

947.45　　　　　　　　　111016325